그림에, 마음을 놓다

일러두기

- 단행본·잡지·신문 제목은 『 』, 영화·단편소설·시 제목은 「 」, 전시회 제목은 〈 〉로 묶어 표기했습니다.

- 인명과 지명 등의 외래어 표기는 국립국어원의 규정을 따르는 것을 원칙으로 했습니다.

- 이 책에 사용된 일부 작품은 SACK를 통해 ADAGP, Picasso Succession, ProLitteris, VEGAP, VG Bild-Kunst와 저작권 계약을 맺은 것입니다. 저작권법에 의하여 한국 내에서 보호를 받는 저작물이므로 무단 전재 및 복제를 금합니다.

- 책에 수록된 저작권 관리 대상 미술작품 목록은 다음과 같습니다.
 ⓒ André Masson /ADAGP, Paris-SACK, Seoul, 2018
 ⓒ Dorothea Tanning /ADAGP, Paris-SACK, Seoul, 2018
 ⓒ Marc Chagall /ADAGP, Paris-SACK, Seoul, 2018 Chagall®
 ⓒ René Magritte /ADAGP, Paris-SACK, Seoul, 2018
 ⓒ 2018-Succession Pablo Picasso -SACK (Korea)
 ⓒ Oskar Kokoschka /ProLitteris, Zürich-SACK, Seoul, 2018
 ⓒ Remedios Varo /VEGAP, Madrid-SACK, Seoul, 2018
 ⓒ Han Arp /BILD-KUNST, Bonn-SACK, Seoul, 2018

- 아직 연락이 닿지 못한 작품은 확인이 되는 대로 저작권 계약 또는 수록 동의 절차를 밟겠습니다.

그림에, 마음을 놓다

이주은 지음

다정하게 안아주는 심리치유에세이

아트북스

하나의 그림은 보는 이에 따라 수천, 수만 가지의 모습으로 다시 태어
난다. 이렇게 되살아난 작품은 우리에게 말을 걸어오며 우리의 마음을
정화시킨다. 예술에 의해 위로와 치유를 받는 순간이다. 이 책은 바로
그림과 만나고 공명하며, 그것을 통해 삶을 이해하고 사랑하는 길을
알려주는 따뜻한 안내서다. 지은이는 그림에 대한 해박한 지식과 인
생과 인간에 대한 깊은 이해를 토대로 작품 속에 드러난 삶의 이야기
를 수채화처럼 풀어놓는다. 지은이의 안내를 따라 책장을 넘기며 그림
속 세계로 빠져 들어가다보면, 어느새 그림은 만남의 장이 되고 이야기
의 장이 된다. 그 안에서 우리는 서로를 만나고, 자신을 만나며, 더이
상 우리가 혼자가 아님을 느끼게 된다. 그리고 그림에 머리를 뉘인 고
단한 마음은 그림에게서 따뜻한 위로를 받는 경험을 하게 될 것이다.

_김혜남(정신분석 전문의, 『서른 살이 심리학에게 묻다』지은이)

인생의 많은 일들, 그 일들이 마지막 순간에 주는 가장 인간적인 메시지는 '오늘밤 푹 자고 나면 내일은 더 나으리라' 그 이상일 수 없다고 생각한다. 이 책 역시 나에게 같은 결론을 말하는 것 같다. 해가 아주 긴 여름날 하루종일 걸어 돌아다니고 집에 돌아와 마루에 턱 주저앉을 때 안심이 되면서도 어딘지 감미롭게 슬펐던 그런 해질녁 풍경을 연상시키는데, 그런 날들의 밤잠은 우리를 몰래 성숙시킨다. 슬픈 날 읽어서인지 지은이의 글 중 슬픔에 관한 글들이 가장 마음에 들었다. 이국의 식당에서 혼자 밥을 먹는 이미지, 낯선 사람들과 인사를 나누며 엘리베이터를 타는 게 영 어색해 계단을 뛰어가는 이미지, 어머니랑 딸이랑 같이 여행 가서 어머니 얼굴을 새삼스레 빤히 보는 이미지, 아버지가 돌아가시던 날 먼 훗날 얼마나 후회할지 알지 못한 채 밤늦도록 거리를 돌아다니는 이미지, 그 이미지들은 정확히 그녀가 짚어주는 그림 속 이미지들과 겹치는데 그건 무력하게 슬프기보다는, 따뜻하고 사려 깊게 슬픈 느낌이었다. 눈물과 두려움의 진정한 주체인 우리는, 삶으로부터 매일매일 도망치면서도 또 기꺼이 모든 걸 걸기를 희망하는 우리는, 다른 무엇보다도 슬픔을 위해 내 작은 집에 잠자리를 마련해놓은 걸로 일을 시작해야 할지 모른다는 걸 이 책은 상냥하게 말해준다.

_정혜윤(CBS 라디오 방송국 PD, 『침대와 책』 지은이)

네,
이대로 전 괜찮습니다.

10년 전인 2008년에 "정말 괜찮나요?" 하고 이 책을 시작했습니다. 누구라도 길을 가다가 넘어질 수 있고, 그럴 땐 잠시 멈추어 상처를 살펴봐야 하지요. 그런데 대부분 왜 그리들 바쁜지, 벌떡 일어나 아무렇지도 않은 듯 마냥 앞으로 걸어가더군요. 아마 마음속 목소리가 몇 번이고 물어봤을 거예요. 그대로 가도 괜찮겠느냐고요. 10년이 지났으니 이번에는 조금 다른 의미로 괜찮은지 묻고 싶습니다. "그거 안 해도 괜찮겠어요?"

연령 별로 달성해야 할 목표가 정해져 있는 것도 아니라면서, 그거 안 해도 괜찮겠느냐는 말을 살면서 꾸준히 듣게 됩니다. '아직 취직시험 준비 안 해요?' '여태 해외연수 한 번도 안 간 거예요?' '토익점수 800점이 안 돼요?' '좋은 시절 금방 지나갈 텐데 왜 연애도 한 번 안 해요?' '지금 공부 시작하면 아이는 언제 낳을

건가요?'

그런 걸 누구나 다 해야 하는 경험이라고 생각하지 않더라도 반복해서 물어보면 즐겁지 않지요. 일상 속에서 툭툭 던져지는 큰 의미 없는 대화 속에서 어느새 자기만 문제 있는 사람으로 분류되는 경우도 종종 있습니다.

가정을 꾸리고 중년이 되더라도 그런 질문을 피해갈 수는 없어요. '당장 애 학원 안 보내면 뭐 다른 뾰족한 수가 있어요?' '부부가 벌써부터 한 침대에서 안 자요?' '항산화제와 콜라겐은 우리 나이엔 필수인데 여태 신경 안 쓰세요?' '아직도 재테크 안 하고 월급에만 의존하며 사세요?' 지금 그걸 하지 않는다고 해서 자기 삶이 뒤처지거나 잘못된 것은 아닐 텐데, 왜 은근히 스트레스를 받고 있을까요.

10년 동안 사람 사는 행태가 이것저것 달라졌어요. 자세히 따져보면 이전의 행태가 다른 것으로 교체되었다기보다는 옛 것과 비교할 수 없는 다른 범주의 것이 파생했다는 걸 알 수 있어요. 예를 들어 이 책에서 저 혼자 밥 먹고 술 마신 에피소드를 쓴 적 있는데, 10년 사이에 '혼밥'과 '혼술'이라는 말이 새로 생겼더라고요. 그리고 혼밥과 혼술을 하는 것이 이젠 누구라도 전혀 이상스러워 보이지 않을 정도로 우리 주변에 혼족들이 늘어났어요. 그런데, 혼족이 외로이 카페에 앉아 있다고 해서 과연 단독함을 실천

하고 있을까요? 대부분은 결코 완연한 의미의 혼자라고 볼 수 없을 거예요. 얼마든지 웹상에서 지인들과 교류하며 자기 생각에 대해 피드백을 주고받을 수 있으니까요. 때로 혼족은 격리된 혼자라기보다는 차라리 연결문화의 정수를 즐기는 '연결된 혼자'처럼 보이기도 해요. 색다른 라이프스타일이 탄생한 것이지요.

비록 스마트폰 좀비라는 별칭을 얻기는 했지만, 대체로 오늘을 사는 우리는 충분한 정보 덕분에 지혜롭고 합리적인 선택을 할 줄 아는 것 같습니다. 정보의 빈약 속에 도무지 뭘 하면 좋을지 몰라 당황하던 이전 세대의 순진한 어리석음과는 비교도 할 수 없을 거예요. 다만 한 가지 아쉬운 점을 꼽자면, 늘 연결 상태 중이라 홀로 있어도 마음은 둘 곳 없이 부산해지기 쉽다는 점일까요. 고요 속에 차분하게 감정을 정리하고 스스로 돌보는 의식을 따로 가져야 한다는 뜻입니다.

『그림에, 마음을 놓다』에서 저는 예술가들, 책이나 영화 속 주인공들, 그리고 나와 당신이 사는 이야기를 그림 위에 올려두고 함께 비추어보았습니다. 그림에 대한 지식을 담은 책이 아니라, 그림을 명상의 도구로 삼아 자신의 감정을 돌아보는 글쓰기를 처음 시도한 것이었어요. 아마도 이 책이 10년 동안 독자들의 사랑을 듬뿍 받은 이유는 책읽기와 더불어 오롯하게 자아, 관계, 사랑에 대해 생각해보는 자리를 마련해주었기 때문일 겁니다.

시간을 잊을 만큼 빼곡하게 하루하루 살다보니 어느덧 오늘을 맞이했네요. 그동안 직장도 옮겼고, 책도 띄엄띄엄 몇 권 더 냈답니다. 이 책에 잠깐 등장했던 길 잃은 초등학생 딸은 별 도움 없이 저절로 쑤욱 자라 매우 독립적인 대학생이 되었고, 육포를 물고 도망가던 개, 루니와는 3년 전에 사별해야 했지요. 50세가 된 저는 가르치는 직업의 특성이 몸에 밴 탓인지 자꾸만 설명하려 들어서, 이제 감수성이 촉촉한 글은 더이상 못쓰겠구나 하는 생각이 듭니다. 예전의 기분을 내어 한 꼭지 추가해보았는데, 솔직히 글이 술술 안 터지더군요. 경미하게 슬럼프가 온 것 같기도 한데, 몇 년 동안 쉬지 않고 쏟아냈으니 생의 섭리대로 한번쯤 겪는 것도 자연스러운 과정이겠지요. 그것 외엔 그럭저럭 잘 지내고 있고, 안 하는 것 아직 많지만, 네, 이대로도 전 괜찮습니다.

　『그림에, 마음을 놓다』를 아껴주셔서 감사드립니다. 새롭게 이 책을 알게 된 독자 여러분들도 책과 더불어 풍요로운 혼자가 되는 의식을 치러보시길 기원합니다.

2018년 겨울,

이주은

정말 괜찮나요?

눈물은 참아야 한다고 배웠던 것 같습니다. 넘어져도 흙을 툭툭
털어내고 아무렇지도 않은 듯 벌떡 일어나야 하고, 피곤해도 웃음
을 잃지 않아야 하며, 절대로 얼굴에 힘겨운 표정을 드러내지 않
아야 위대한 사람이 되는 줄 알았습니다. 아버지가 늘 그렇게 일
러주셨어요. 군인 출신인 아버지는 당신께서 존경하던 아이젠하
워Dwight David Eisenhower 장군의 이야기를 줄곧 우리에게 해주시곤
했죠. 어렵고 힘든 일들을, 심지어는 신체적 고통마저도 참고 꿋
꿋하게 극복해낸 위대한 사람 말이에요.

　그렇게 자라서인지 나는 고통을 표현하는 일에 서툽니다. 아무
것도 이야기하지 않으면서 상대방이 모두 알아주기를 바랍니다.
그리고 그 심정을 몰라주면 쓸쓸히 마음을 접습니다. 아플 때에도
혼자 끙끙 앓는 일이 많았습니다. 아이젠하워처럼 위대한 사람이

되려고 했던 것일까요? "어휴, 정말 많이 아팠겠어요"라는 말을
병원에서 듣고서야 '내가 너무 참았나보다' 하고 깨닫곤 했습니
다. 이불을 뒤집어쓰고 누워 동요를 부르는 적도 간혹 있습니다.

바람 불어도 괜찮아요, 괜찮아요, 괜찮아요.
쌩쌩 불어도 괜찮아요, 난, 난, 난, 나는 괜찮아요.
털모자 때문도 아니죠, 털장갑 때문도 아니죠.
씩씩하니까 괜찮아요, 난, 난, 난, 나는 괜찮아요.

씩씩하고 강한 사람이 되고 싶었나봅니다. 지금 생각하니 결코
나는 괜찮지 않습니다. 의젓한 척, 용감한 척 했을 뿐이었습니다.
극복하지 못한 두려움이 가슴에 차곡차곡 쌓여서 응어리로 남아
있습니다. 이젠 살짝만 건드려도 그 부위에 통증이 옵니다. 괜찮
다고 말하는 것은 괜찮고 싶다는 발악이었습니다.

아마도 나는 착한 사람에 속할 것입니다. 하지만 '착하다'는 말
을 그다지 좋아하지는 않아요. 사람을 기만하는 말처럼 들리기 때
문입니다. '이래야 착한 아이지'라는 말에 혹해, 그 기준에 맞추려
고 얼마나 노력해왔는지 모릅니다. 요즈음 '착하다'는 말을 내가
어떤 때 쓰는지 가만히 되짚어보니 정말로 시시한 말이더군요. 누
군가 "그 사람 어때?"라고 물을 때, 뛰어난 구석은 특별히 없지만
무난한 경우, "무척 착하지"라고 대답해줍니다. 내가 내 아이에게

"참 착하구나"라고 말하는 경우도 비슷합니다. 아이가 장한 일을 해냈을 때라기보다는 단지 내 말을 잘 들었을 때 쓰는 경우가 많아요. 결국 착하다는 것은 순종한다는 의미에 가깝습니다. 자신의 감정 '따위'는 모두 잊은 듯 꾹꾹 누르며 살아야 착한 사람이 되는 것입니다.

우리는 정말로 힘듭니다. 위대한 사람이 되는 것도 힘들고, 강한 사람이 되는 것도 힘들고, 착한 사람으로 사는 것도 힘듭니다. 집으로 운전하며 가다가 눈에 눈물이 가득 차서 시야가 흐려진 적이 있습니다. 며칠 사이 가슴이 좀 답답한 것 같기는 했지만 그날은 그저 평범하게 지나간 하루였고, 뚜렷하게 서글픈 일도 없었습니다. 무심코 듣던 구슬픈 연주곡에 심취하여 덩달아 심금心琴이 울린 모양입니다. 정말로 사람들 마음속에는 거문고가 있는지도 모르겠습니다.

내게는 오래도록 켜지 않은 바이올린이 있습니다. 늘 연습하던 때에는 소리다운 소리를 냈는데, 요즘에는 줄을 느슨하게 풀어놓아서 소리를 내지 못합니다. 냉가슴 앓는 벙어리 같다는 가엾은 생각이 들었습니다. 소리 잃은 악기는 감정을 표현하는 방식을 잃어버린 마음과 마찬가지일 테니까요. 그래서 얼마전에는 동병상련의 마음으로 현도 새로 갈아끼우고 조율도 맞춰주었습니다.

감정을 표현하지 못하고 삭이면 병이 됩니다. 반드시 언어로 표

현하지 않아도 됩니다. 그림이 오히려 더 많은 이야기들을 담고 있을 수도 있습니다. '이것은 빨간 사과다'라고 말하면 그 순간 사과는 빨간색으로 정의되고, 그 외의 다른 가능성들은 사라집니다. 머릿속에서 이미지화되기 전까지는 말이죠. 하지만 그림으로 그려진 빨간 사과는 여러 가능성들을 동시에 불러일으킵니다. 그리운 고향의 사과나무를 눈앞에 가져다줄 수도 있고, 빨갛게 달아오른 열정을 떠오르게 할 수도 있으니까요.

이 글들은 처음에 책으로 내려고 준비한 것인데, 신문 연재로 먼저 선보이게 되었습니다. 그러면서 여러 통의 메일을 받았고, 덕분에 많은 사람들이 감정으로 인해 어려움을 겪고 있다는 것을 알게 되었습니다. 서른을 앞둔 어떤 분은 언제까지 자신이 귀여운 여자 후배로 사회에 자리매김을 해야 하는지 고민하고 있었습니다. 욕심도 많고 질투도 너무 많아 스스로 지친다는 사람도 있었습니다. 사랑하는 사람이 생긴 뒤 더 외로워졌다는 글도 받았습니다. 조울증이 발병했는데도 조증상태 동안 작품이 잘되기 때문에 정신과치료를 거부하고 있다는 어느 예술가 이야기도 전해 들었지요. 직접 상담을 할 수 있는 전문가가 아니었기에 도움을 드리지는 못했습니다. 대신 그분들의 상황을 이야기할 수 있을 것 같은 그림을 찾아 매주 원고를 썼습니다.

평생을 두고 사람들은 감기를 앓습니다. 마음의 감기도 나이를 불문하고 걸리는 피하기 어려운 증상입니다. 그림 들여다보는 일

이 전공인지라 힘들 때마다 스스로 그림 하나씩을 처방하고 명상해보는 습관이 생겼습니다. 어설픈 내 처방이 다른 사람의 영혼까지 치유할 수 있을지는 감히 확신할 수 없지만, 그림 감상과 더불어 마음을 함께 나눌 수 있는 따뜻한 자리가 되었으면 좋겠습니다.

마지막으로 이제 자신만의 세계를 갖기 시작한 딸 수민이에게 이 책의 마음을 전합니다.

2008년, 눈부신 여름을 기대하며

이주은

독자에게 보내는 마음

머리에 뜨끈하게 열이 날 때는 경쾌하게 흐르는 시냇물 이미지를 보면 조금 시원해질 것 같습니다. 만성 두통이 있는 사람이라면 맑은 공기가 가득한 숲의 그림을 방에 걸라고 권해주고 싶어요. 그런데 마음이 힘들 때는 어떤 그림을 보면 나아질까요? 그림도 사람이 만든 것이기에 사람 사는 이야기가 스며 있습니다. 예술가는 인체를 표현하면서 인간을 말하고, 풍경화를 통해 세상을 보여줍니다.

그림에 내 마음을 슬며시 놓아봅니다. 마음은 눈으로 볼 수 없는 것이지만 그림 위에 올려놓으면 조금씩 그 형태를 내비춥니다. 마음이 그림이 되면 조금 떨어져서 바라볼 수도 있고, 또 가까이 구석구석 들여다볼 수도 있습니다.

이 책은 우리의 사랑, 관계, 자아를 이야기합니다. 생각한대로, 노력한 만큼 이루어지지 않는 게 바로 이 세 가지인 것 같습니다. 그래서 그림이 사랑을 온전하게 느끼길 바라는 마음, 같이 지내는 사람들과 잘 통했으면 하는 마음, 잃어버린 나 자신을 찾았으면 하는 마음을 담았습니다. 모든 사람들이 조금은 행복해지길 기원하면서 말입니다.

그림이 내미는 손길에 이제 당신의 마음을 놓아도 괜찮습니다.

차
례

나는 언제나 네 편이야

작년 봄이었다. 그림을 보여주는 교양강좌라 어두컴컴한 대형 강의실에 있는데, 200명이나 되는 수강생들 중에 낯설지 않은 한 얼굴이 환하게 눈에 들어왔다. 신입생이어서 분명 만난 적도 없는 학생이었는데 말이다. 더욱 이상한 것은 내가 어느덧 그 학생을 통해 누군가의 얼굴을 머릿속에 떠올리고 있었다는 점이다. 어느새 20년 전으로 거슬러 올라갔고, 고등학교 때 같은 반이었던 한 친구의 얼굴과 마주쳤다. 그 얼굴과 더불어 오래도록 파묻어놓은 기억이 되살아났다.

　나는 사춘기 고교 시절을 무난하게 보낸 편이었다. '소낙비 오는 운동장을 우산 없이 맨발로 걸어봤으면' 하는 엉뚱한 생각 정도나 했을 뿐이다. 그런 내게 한 친구가 "아프다, 몸도 마

음도"라면서 자신의 이야기를 꺼냈다. 자신의 꿈과 가족사와 이른 첫사랑……. 나는 아무 말도 안 했다. 당시 내 수첩에는 괴테나 니체의 명언이 적혀 있었지만, 인생이라는 현실 앞에서 어떤 말을 골라야 할지 말문이 막혔기 때문이다. 옛 문호의 멋진 문구들은 그저 장식에 불과했었나보다.

어쩌면 나는 그 애가 마음을 터놓는 순간에도 흘러가는 이 시간이 아깝다고만 느꼈는지도 모르겠다. '지금은 헤매고 있을 때가 아니야'라는, 누구나 다 아는 훈계의 말만 입가를 맴돌았다. 남의 이야기를 들어주고 내 이야기를 들려주며, 서로의 고통을 나눌 마음의 준비가 조금도 안 되어 있었던 것이다. 그 친구는 등을 돌려 나에게서 멀어져갔고, 그날 일은 나에게도 형언할 수 없는 슬픔으로 남았다. 그 아이의 고통에서 비롯한 슬픔이 아니라, 나 자신의 이기적인 면모와 결함을 발견해낸 씁쓸함이었다.

그를 까맣게 잊고 대학 초년을 보내고 있던 어느 날, 그 애에게서 전화가 걸려왔다. "나 기억해? 대학 생활은 어때? 재미있니? 좋겠다." 뭐 이런 겉도는 대화뿐이었던 것 같다. 그리고 얼마 후 우연히 다른 친구에게서 그 애가 죽었다는 소식을 들었다. 충격이었다. 우리는 그때 겨우 열아홉이었다. 그 애는 무엇이 그토록 감당하기 힘들었을까. "집에서, 욕조 안에서, 그 애

엄마가 발견했대."

그 친구 이야기를 쓰다보니 「욕조」라는 그림이 떠오른다. 영국 블룸즈버리그룹의 버네사 벨Vanessa Bell, 1879~1961이 그린 그림이다. 버네사 벨이라는 이름은 일반인들에게 잘 알려지지 않았지만 아마도 그녀의 동생 버지니아 울프Virginia Woolf를 모르는 사람은 없을 것이다. "한 잔의 술을 마시고 우리는 버지니아 울프의 생애와 목마를 타고 떠난 숙녀에 대해 이야기한다"라는 시로도 그 이름은 잘 알려져 있다. 고등학교 때 샀던 연습장 표지에 클림트의 황금색 패턴이 있는 그림을 바탕으로, 묘한 분위기를 풍기며 그 시가 적혀 있던 게 기억난다. 우울증으로 자살해버린 사람을 등장시켜 시를 쓰다니 너무 염세적인 느낌이 나서 싫다는 말을, 아이러니하게도 바로 그 친구가 했었다.

벨이 그린 그림에서 뻣뻣하게 정면으로 서 있는 여인의 모습은 관능적인 나체와는 거리가 멀어 보인다. 그림 속 여자는 욕조 옆에 서서 자기 생각에 몰입한 듯 머리를 땋고 있다. 전체적으로 침침한 색조의 그림 속에서 중앙에 놓인 꽃병이 유독 뚜렷하게 눈에 들어온다. 그 꽃병은 마치 여인의 심장이기라도 한 듯 새빨갛다. 꽃병에 꽂힌 꽃의 줄기는 맥없이 처졌다. 여인도 꽃처럼 마음을 둘 곳 없이 지쳐버린 상황인 것 같다. 20년 전 그 친구도 그랬을 것이다.

버네사 벨, 「욕조」, 1917

종교학자 미르체아 엘리아데Mircea Eliade에 의하면, 물에 들어가는 것은 존재하기 이전의 미분화 상태로 돌아가는 것을 상징한다고 한다. 마치 어머니의 자궁 안으로 다시 들어가는 것과 같다. 그런 상징성 때문에 물은 인류의 역사 속에서 언제나 신성하게 여겨졌다. 물을 이용한 의식은 비록 각 지역의 문화와 종교에 흡수되기는 해도, 결코 그 맥이 끊기는 일이 없었다. 가령 물에 몸을 담그는 세례는 육신을 다시 태어나게 하는 의미를 지닌 의식이다. 그런가 하면 인도의 힌두교도들은 갠지스 강물에 몸을 담그는 의식을 통해 병이 치유되고 영혼이 자유로움을 얻으리라고 믿는다.

벨의 그림에서도 여인이 들어가려고 하는 욕조는 양수로 가득 찬 둥그런 어머니의 자궁인지도 모른다. 목욕은 물을 통해 몸과 마음의 더러움과 슬픔을 녹여버리고 깨끗하고 새롭게 태어나는 침수의 체험을 하는 것이다. 소멸과 재생, 그것이 바로 목욕을 통한 회복의 진정한 의미라고 할 수 있다. 그러나 내 친구는 홀로 쓸쓸히 침수를 영원한 소멸로 종결지어버렸다.

한 학기 동안 강의실에서 어떤 학생을 바라보면서 나는 옛 친구가 환생한 것 같다는 묘한 느낌에 사로잡혀 있었다. 그 친구가 죽은 것은 1987년이었는데, 신입생들 다수가 그 해에 태어나지 않았던가. 그 친구를 죽음으로 몰아버린 차가운 사람들

존 슬론, 「일요일, 머리를 말리는 여자들」, 1912

중에는 분명 나도 끼어 있으리라는 20년 전의 자책이 다시금 물밀 듯 밀려왔다.

지금 생각해보니 공감한다는 것은 결코 대단한 일이 아니었다. 지극히 평범하게 함께 나누는 일상의 일들이 커다란 위로가 되기도 한다. 미국의 화가 존 슬론 John Sloan, 1871~1951 이 그린 「일요일, 머리를 말리는 여자들」을 보자. 여자들은 아마도 근처 공장에서 일하는 노동자인 듯 보인다. 주중에 고달프게 일을 했을 것이고, 경제적으로 또는 심적으로 편하지 않은 상태일지도 모른다. 하지만 날씨 좋은 일요일, 옥상에 올라가서 같이 빨래를 널어놓고, 함께 젖은 머리를 말리는 모습이 상쾌하고 즐거워 보인다. 머리의 물기를 털어내듯 고민도 울적함도 털어내버린다. 눅눅한 슬픔은 웃음소리를 따라 공기 중으로 흩어졌다. 이제는 정말 보송보송하고 개운하다.

힘들 때에는 가까이 있어주고, 자기편이 되어주고, 일상을 함께 나눌 수 있는 사람이 필요하다. 나는 그 어느 하나 친구에게 베풀지 못했다. 강의 중에 눈이 마주치면 친구를 닮은 신입생은 웬일인지 빙긋이 웃었다. 옛 친구가 내게 이제 괜찮다고 웃어주는 것 같았다. 그러면 나도 그 친구에게 그 시절 못한 말을 전한다. '난 언제나 네 편이야.'

Part 01
사랑을 두드리다

사랑에 전부를 걸었던 당신, 상대를 독점할 수 없어 슬픈 당신,
믿었던 사랑에게 배신당한 당신, 끝난 사랑을 붙들고 있는 당신,
아직 사랑 한 번 못해본 당신도.
어떤 사랑을 하고 있는가? 사랑이 무엇이라 생각하는가?
고개를 가로젓는 지금, 사랑의 문을 두드려보라. 똑똑.

사랑의 직물짜기

이태원 어귀를 지나가면 페르시안 카펫을 펼쳐놓은 상점이 보인다. 그곳에 있는 자주색 아라베스크 무늬의 카펫을 보면 어릴 적 살던 집이 생각난다. 30년 전쯤 카펫을 까는 게 중산층 가정에 유행했던 것 같다. 수입해온 카펫은 밍크코트 못지않은 가격이어서, 당시 어머니는 둘 다 욕심나면서도 부득이 하나만 택하셔야 했다. 결국 옷보다는 집을 '부티'나게 꾸미는 쪽으로 마음이 기우셨다. 이후 카펫의 아라베스크 무늬는 10년이 넘도록 우리 집 거실의 인상을 지배했고, 나는 좋든 싫든 내내 그 무늬를 보면서 자랐다.

『인간의 굴레』에서 서머싯 몸이 마침 페르시안 카펫 이야기를 늘어놓았다. 조용히 카펫 위에 자신만의 무늬를 만들어가는

것이 인생이란다. 카펫에 싫증이 난 탓이었는지 그 끝맺음이 별로 신통치 않다고 생각했다. '굴레bondage'란 노예처럼 속박된 상태를 뜻한다. 책 전체에 걸쳐 저자는 인간이 매여 있는 굴레에 대해 잔뜩 이야기를 벌여놓았고, 그것으로부터의 해방을 주장하려는 듯했다. 지루한 카펫에 인생을 빗대면서 다소 무책임하게 글을 마감해버릴 줄이야!

책에는 굴곡진 인생을 살아가는 주인공이 등장한다. 남자는 절름발이로 태어나서, 불편한 다리 때문에 수도 없이 좌절한다. 직업도 목사에서 화가로 또 의사로 계속해서 바꾼다. 자신이 무엇을 원하는지 뚜렷이 알 수 없었기 때문이다. 그런 그의 삶은 또한 잘못 맺어진 사랑의 인연으로 인해 헤어나지 못할 만큼 엉키고 얼룩지고 만다.

여자는 매번 남자의 인생에 있어 결정적인 시점에 나타나, 그의 삶을 한결 구질구질하고 어지럽게 흩어놓는다. 남자가 가장 힘든 때 나가버리는가 하면, 남자가 의사 시험을 보는 날 다시 와서는 함께 있어달라고 애원한다. 그렇게 떠나기를 반복하다가 병들고 아픈 몸이 되어서야 남자에게 돌아온다. 남자는 그 여자가 자기 삶의 굴레라는 것을 알면서도 완전히 떨쳐버리지 못한다.

감정에 휘둘리는 당신의 굴레

인간의 굴레란 이런 모습이 아닐까, 연상되는 그림을 하나 소개한다. 덴마크 화가 라우리츠 링Laurits A. Ring, 1854~1933이 그린 「창밖을 보는 소녀」다. 그림 속의 방은 화가가 코펜하겐에서 세든 조그만 다락방 화실이다. 모델을 선 소녀가 완전히 젖혀지지 않는 창문 너머로 바깥 거리를 바라보고 있다. 네모난 창틀 선과 덮개 창문의 선, 그리고 세로로 반호를 그리는 창문 지지대의 선이 이중삼중으로 겹겹이 소녀를 가두어놓는다. 소녀는 창문 틈새로 겨우 바깥세상을 볼 수 있을 뿐이다. 그녀의 시선은 자유를 갈망하고 있다. 마치 책의 주인공이 사랑에서 자유로워지기를 간절히 바랐던 것처럼 말이다.

'인간의 굴레'라는 제목은 17세기의 철학자 스피노자가 쓴 『윤리학』의 일부에서 따온 것이다. 스피노자가 말하는 인간의 굴레란 한마디로 인간이 감정의 노예가 되는 것을 뜻한다. 몸의 소설 속 주인공 역시 격정의 덫에 매여 있는 사람이었기에, '인간의 굴레'를 제목으로 가져온 것은 참으로 적절해 보인다.

스피노자는 감정에서 자유로워질 수 있는 방법을 이성의 통제력에서 찾고 있다. 하지만 이성의 힘만으로 어떻게 밀려오는 감정의 파도를 막겠는가. 격정이 오기도 전에 미리 대처할 수

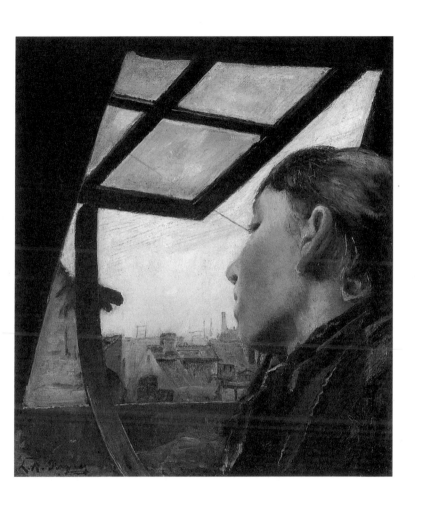

라우리츠 링, 「창밖을 보는 소녀」, 1885

있는 사람은 또 이 세상에 몇이나 있겠는가. 사랑의 감정은 늘 세상 저 너머에 있는 것처럼 느껴진다. 그것은 예고도 없이 괴물처럼 갑작스레 뒤통수를 치며 자신의 존재를 알린다. 때로 그것은 너무도 광포해서 곁에 있을 때에는 그 모습을 제대로 볼 수조차 없고, 오직 나중에 휩쓸고 지나간 상흔만을 볼 뿐이다.

얼룩일까 무늬일까

인간의 이성은 감정을 통제할 만큼 월등하지 않다. 「X 파일」이라는 외화 시리즈가 있었다. 「X 파일」에는 과학적인 마인드를 가진 FBI의 스컬리 요원과 초자연적인 현상을 믿는 멀더 요원이 등장한다. 이 두 사람이 사건을 해결해나가는 시각은 대립되면서도 보완적이어서 특별한 재미를 끌어냈다.

스컬리는 사지가 뜯겨나간 징그러운 시체 앞에서도 눈썹 하나 떨리는 일 없이 냉철한 태도로 해부를 하고 죽음의 원인을 분석한다. 하지만 그녀는 이성으로 밝혀낼 수 없는 것들에 대해서는 "멀더, 지금 당신이 하는 말이 논리적이라고 생각해요?" 하고 조목조목 따지고 들면서도, 한계에 부딪힌다. 이에 반해 멀더는 사건 해결의 상당 부분을 논리보다는 직관에 맡기는 인물이다. 그는 느낌이 주는 감지 능력을 통해 스컬리가 보

지 못하는 여러 가능성들을 하나씩 열어 보인다.

이성이 아니라 느낌이 혹시 해결책이 아닐까. 나는 페르시안 카펫을 끌어들인 몸의 인생론이 요즘 들어서야 조금씩 가슴에 와닿는다. 무늬를 만들기 위해서는 공식대로 맞추는 것도 중요하지만 가끔은 그때그때의 느낌에 손을 맡겨보아야 한다. 격정이 만들어낸 인생의 얼룩은 바로 그 시절에는 보기 싫지만 다 지나고 나면 무늬가 되는 것이다. 느낀 그대로 엮어야 천편일률적이지 않은 고유의 무늬가 탄생하는 것이다.

이쯤에서 초현실주의자 르네 마그리트^{René Magritte, 1898~1967}의 그림 「인간의 조건 I」을 한번 감상해보자. 사실 이 그림은 난해해서 나름대로 어렴풋이 의미를 짐작할 뿐이다. 그림을 보면, 창밖으로는 실제로 풍경이 펼쳐져 있고 창안에는 똑같은 풍경을 그린 캔버스가 놓여 있다. 풍경과 그림은 아주 꼭 들어맞아서, 어느 것이 풍경이고 어느 것이 그림인지 가려내기 어렵다. 유리창이라는 틀이, 또 캔버스라는 틀이 풍경 앞에 놓여 있지만, 안과 밖을 명쾌하게 구분하지도 않는다. 그 틀은 마술처럼 한편으로는 구속하고 다른 한편으로는 드러낸다. 밖의 것이 안에도 있고, 안의 것이 밖에도 있기 때문이다.

사람은 자기 자신을 더 잘 보기 위해서 타인의 눈을 필요로 하고, 나 자신의 욕망을 더 잘 느끼기 위해서 타인의 촉감을 필

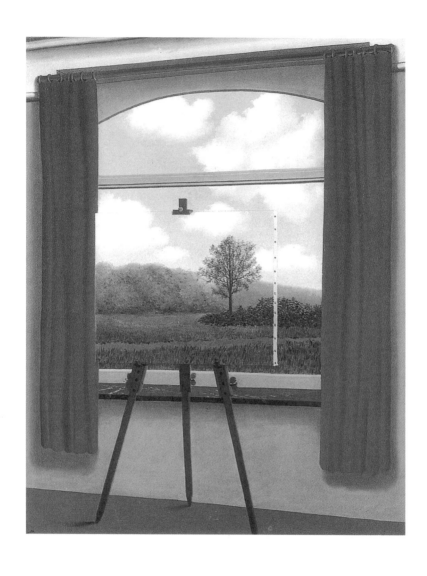

르네 마그리트, 「인간의 조건 I」, 1933

요로 한다고 한다. 궁극적으로 인간의 감정이란 막고 통제하려고 하면 굴레가 되지만, 느끼고 만끽하려고 하면 자신을 더 잘 알게 하는 마술의 틀이 되는 것이다.

사랑에
전부를 거는 당신

고대 그리스의 수학자 피타고라스는 늘 쭈그리고 앉아 땅 위에 도형을 그리며 무언가를 계산했다. 땅을 똑같이 나누어 가지거나 맞바꾸려는 사람들이 피타고라스를 찾아왔기 때문이다. 그렇게 해서 발전한 분야가 바로 기하학이다(기하학을 뜻하는 'geometry'에서 'geo'는 땅을, 'metry'는 측정을 의미한다).

초등학교 때 나는 피타고라스처럼 땅을 정확하게 나누어주는 사람이었다. 운동회가 가까워지면 연습을 위해 각 반끼리 운동장을 나누어 써야 했는데, 보폭으로 가로세로를 재어 금을 긋는 것이 바로 나의 일이었다. 물주전자로 선을 그을 때에는 땅바닥을 보면서 걸어가면 안 된다. 그러면 뱀이 지나가듯 선이 삐뚤빼뚤해진다. 줄의 끝점이 될 목표를 바라보면서 약간

뛰듯이 빠른 걸음으로 가면서 물을 부어야 한다. 나는 그런 요령을 일찌감치 깨친 덕분에 줄긋기의 달인으로 인정받아 여기저기 불려 다녔다.

생각해보니 어린 시절에 유독 줄긋기를 많이 했다. 짝꿍하고 책상을 반 나누어 못 넘어오게 금을 그어놓기도 했다. 그러면서 아이들은 '자기'라는 개념을 형성하게 되는 것 같다. '미운 세 살'이 미운 짓을 많이 하는 이유는 자기 행동의 허용 범위를 알기 위해서라고 학자들은 말한다. 점차 아이는 세상과 자기 사이에 보이지 않는 경계선들이 있다는 것을 배워간다. 좀더 자라 여러 사람들과 관계를 맺게 되면서 아이는 어느 선까지 자기주장을 해야 하는지 조금씩 익히게 된다. 그러는 동안 '나'라는 경계가 만들어진다.

성인이 되면 오히려 경계를 허무는 일에 주력한다. 계속해서 선 안에 있기만을 고집하고 선 밖을 인정하지 않으면 어린아이 같다는 말을 듣기 십상이다. 그러나 경계를 넘나든다고 해서 '내'가 완전히 사라지는 것은 아니다. 오래도록 쌓은 내공 덕에 줄을 긋지 않고도 자기 영역을 확실히 지킬 수 있는 단계에 이르렀을 때 비로소 어른다운 어른이 되는 것이다.

사랑에 자신의 전부를 건 여자, 카미유 클로델

재능을 가지고 태어났으나 자기 영역을 제대로 지키지 못한 여자의 이야기를 해볼까 한다. 바로 카미유 클로델Camille Claudel, 1864~1943이라는 프랑스의 조각가다. 클로델의 모습을 보려면 오귀스트 로댕Auguste Rodin, 1840~1917의 「입맞춤」을 보아야 한다. 로댕이 클로델과 열렬한 사랑에 빠져 있을 때 제작한 「입맞춤」 이야말로 클로델의 삶을 한마디로 요약해준다. 포옹하고 입을 맞춘 두 사람은 사랑이라는 감정과 욕망 안에 서로 하나가 된다. 안이 밖이 되고, 밖이 안이 되는 경계 없음의 순간이다. 작품에서처럼 클로델은 사랑에 자신을 남김없이 내어주고 자신의 예술을 모두 녹여버린 여자였다.

구 소련의 영화감독 예이젠시테인Sergei M. Eisenstein이 제작한 무성 영화 「10월」에는 로댕의 「입맞춤」이 단 한 컷, 그러나 매우 강렬한 의미를 지니고 등장한다. 영화는 러시아 10월혁명을 배경으로 펼쳐진다. 겨울궁전을 점령해 사수하고 있던 혁명군들의 눈에 새하얀 대리석으로 만들어진 「입맞춤」이 들어온다. 부드럽게 얽혀 있는 하얀 두 육체가 여군들의 손에 쥐어진 검은 장총과 예리한 대조를 이룬다. 「입맞춤」을 바라보면서 이념으로 무장했던 여군들의 마음은 눈 녹듯 수그러든다. 그토록

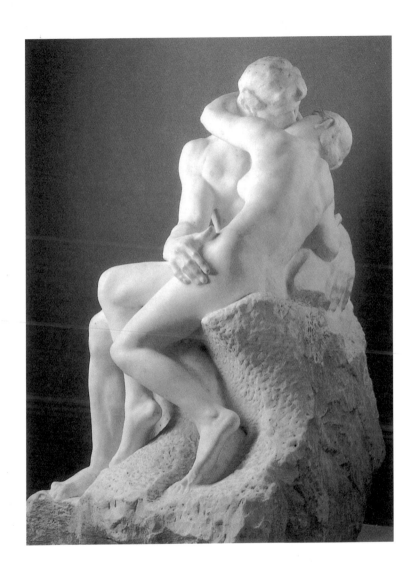

오귀스트 로댕, 「입맞춤」, 1886~98

혐오하던, 가진 자의 사치이자 환상일 뿐이라고 외쳐대던 사랑의 감정을 자신들도 모르게 애타게 갈망하고 있는 것이었다. 이렇듯 사랑은 이성의 작동을 중단시켜버릴 때가 있다. 그것은 인간의 본능과 직접 연결되어 있기 때문이다.

로댕과 클로델은 함께 지내면서 동시에 똑같은 작품을 만들거나, 공동 작업을 했다. 로댕은 자신이 참석하는 파리의 모든 사교계 모임에 클로델을 동반하고 다녔다. 사람들은 그녀의 미모와 예술가적 기질에 매력을 느꼈고, 시선을 뗄 줄 몰랐다. 로댕의 제자로 오기 전에 이미 조각가로서 재능을 인정받기 시작한 그녀였기에, 클로델은 사람들의 주목을 자기 스스로 이루어 낸 성공이라고 생각하고 즐겼다. 하지만 그것은 착각이었다. 이제 아무리 노력을 기울여도 그녀의 재능 자체에 관심을 보이는 사람은 없었다. 거대한 스승 로댕의 그늘 아래 그녀의 존재는 완전히 가려져버린 것이다.

클로델은 로댕을 떠난 바로 그 이듬해에, 개인 이름을 걸고 작품을 출품할 기회를 갖는다. 하지만 출품작이 로댕의 작품과 유사하다며 스승의 작품을 표절했다는 의혹을 받게 되고 오히려 로댕과의 스캔들만이 세인들 입방아에 오르내리게 된다. 그 사이 로댕은 영광 속에 예술가로서 정점에 이르고 있었다. 서로 사랑했을 뿐인데, 함께 예술 작업을 했을 뿐인데, 자신은 지

워져버리고 세상에는 오직 그 남자만 남아 있었던 것이다.

로댕에 대한 클로델의 감정은 피해망상으로 바뀐다. "로댕은 나에게 독약을 주었어요." 그와 나누었던 달콤한 입맞춤이 곧 파멸의 독이었던 것이다. 클로델은 이후 정신병원에서 30년을 보낸다. "내 삶이 어찌 이럴 수 있나요" 하고 날마다 절규하다가 결국 그곳에서 쓸쓸히 죽음을 맞이했다.

사랑에도 적당한 거리가 필요하다

입맞춤에 몰입할 때 두 사람은 하나가 된다. 그래서 나 자신이, 그리고 상대방이 각각 세상 속에 존재하고 있다는 사실을 망각한다. 스웨덴 출신의 화가 리샤르드 베리Richard Bergh, 1858~1919가 그린 「북유럽의 여름 저녁」을 보면 남녀가 적당히 떨어진 위치에 서서 바깥 경치를 평화롭게 감상하고 있다. 이 정도 거리라면, 세상도 보고 상대방의 모습도 하나의 인간으로 객관화시켜 바라볼 수가 있다.

독일의 연극이론가 브레히트Bertolt Brecht는 관객들이 연극배우들에게 완전히 감정이입을 하지 말고 무대의 사건을 생소한 듯 거리를 두고 감상할 것을 권했는데, 그 이유는 이성을 개입시키고 판단력을 작동시켜 연극을 보라는 견지에서였다. 사랑

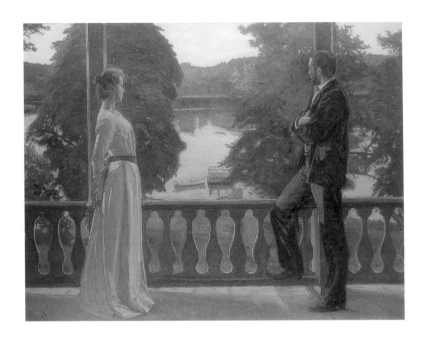

리샤르드 베리, 「북유럽의 여름 저녁」, 1899~1900

하는 사이도 가끔은 거리를 두고 서로를 낯설게 바라볼 필요가 있다. 본능이 이성과 균형을 유지하기 위해서다.

경계 없음의 경지는 아무나 도달할 수 있는 것이 아니다. 자기세계를 소멸시켜 경계 없음에 도달하는 것은 하수다. 자기영역을 굳건히 지키면서 경계를 넘어설 수 있어야 고수가 되는 것이다.

사랑을
독점하고 싶은 당신

몇 해 전 어느 작가와 인터뷰를 한 적이 있다. 그는 자신의 예술세계를 설명하기 위해 우선 유명한 작품으로 대화를 열었다.

"세상에는 두 종류의 사람이 있어요. 피카소Pablo Picasso, 1881~1973의 「게르니카」 아시죠? 바로 그 「게르니카」 앞에 서본 사람과 그렇지 못한 사람이요."

사람을 이렇게 둘로 편 가르는 것은 실제라면 바람직하지 않겠지만 대화에 있어서는 집중력을 높여준다. 물론 「게르니카」라는 작품 자체가 압도적으로 사람을 집중시키는 힘을 가지고 있기도 하다. 거대한 규모에 오직 흑백의 물감만을 사용하여 다른 색채로 인한 감정은 일절 끼어들지 못하게 하기 때문이다.

「게르니카」는 스페인의 도시 게르니카가 1937년 4월, 독일 나치의 공습에 의해 무자비하게 폭격당하여 시의 70퍼센트가 파괴되었던 참혹한 사건을 그린 것이다. 사실 나는 사회적 주제를 다룬 그림일지라도 지극히 개인적인 차원에서 바라보는 성향이 있다. 하지만 그날 만난 작가에게는 그림을 보는 내 성향에 대해서는 말하지 않았다. 폭력과 저항이라는 어마어마한 주제에 대해 이야기하는 사람 앞에서 '한낱' 개인적인 주제를 끄집어내기란 늘 주눅이 드는 법이다. 내가 그런 시절에 대학을 다닌 탓도 크고.

독점욕 강한 여자, 도라 마르

「게르니카」를 개인적인 내용으로 읽으려면 도라 마르Dora Maar라는 여인을 소개해야 한다. 「게르니카」가 그려지기 1년 전인 1936년, 스물아홉의 사진기자 도라는 중년의 피카소를 만난다. 도라는 얼굴 윤곽이 강하고 뚜렷했으며 어깨까지 내려오는 검정 머리에 까만 눈동자를 가진 여인이었다. 피카소는 지적이고 세련된 그녀가 첫눈에 마음에 들었고, 그 이듬해 게르니카 프로젝트를 시작하면서 오직 도라에게만 자신의 작업 과정을 독점 촬영할 수 있는 특권을 주기도 했다.

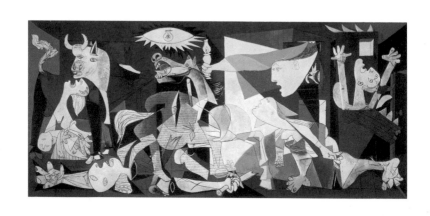

파블로 피카소, 「게르니카」, 1937

하지만 도라를 만날 무렵 피카소는 마리 테레즈 발테르Marie-Thérèse Walter라는 여자와 이미 몇 년째 동거 중이었다. 마리 테레즈는 그리스 여신상처럼 깎아놓은 듯한 얼굴에 반짝이는 금발, 그리고 청회색의 눈동자를 지닌 완벽한 육체의 소유자였으며, 순진하고 수동적이며 의존적인 여자여서 외모나 성격 면에서 도라와는 상반된 분위기를 풍겼다. 피카소의 그림에서 마리 테레즈는 늘 꿈을 꾸듯 행복하게 잠들어 있거나 사랑스럽게 자신의 육체를 보여주고 있는 여인으로 등장하고, 피카소는 투우장의 황소처럼 거친 호흡을 몰아쉬면서 그녀의 부드러운 몸에 달려들어 욕정을 퍼붓는 황소의 모습으로 나온다.

지극히 개인적인 욕망의 세계를 표현하던 피카소는 「게르니카」의 작업을 위해서는 마리 테레즈와는 다른 성격의 뮤즈를 필요로 한 듯하다. 이를테면 새로 만난 도라처럼 자의식과 자기 표현력이 강한 여성에게서 우러나오는 저돌적이고 반항적인 에너지 같은 것 말이다. 결국 피카소는 마리 테레즈가 자신의 아이를 낳은 지 몇 달도 채 지나지 않아, 도라와 함께 살기 위해 '넌 너무 무식해서 아무 반응이 없어'라는 이유를 대며 마리를 떠났다.

「게르니카」는 공적으로는 스페인 내전에 관한 그림이지만, 사적으로는 피카소가 일으킨 도라와 마리의 전쟁이라고 할 수

있다. 이별 중에도 마리는 갓난아이를 안고 피카소를 만나러 왔고, 도라는 피카소가 「게르니카」를 그리는 내내 현장에서 함께했다. 도라는 어느 누구에게도 기가 죽지 않았고, 그 누구에게라도 지기 싫어했으며, 소유욕 또한 강한 여자였다.

그런 성격이니, 피카소에게 쏟는 열정만큼이나 마리 테레즈의 존재에, 그리고 피카소가 자기만의 남자가 될 수 없다는 사실에 날카로운 반응을 보일 수밖에 없었을 것이다. 마음 다른 한구석에서는 똑똑한 자신이 왜 이런 상황에 얽매여 빠져나오지 못하고 있는지 분개도 했을 것이다. 기품 있고 자부심 강했던 도라는 하루가 다르게 점점 신경질적이고 사납게 변해갔다.

피카소는 그런 도라에게서 영감을 받아 「게르니카」의 화면 맨 오른쪽에 절규하는 여인의 이미지를 완성했다. 그림 왼쪽에 아이를 안고 있는 여성은 마리 테레즈일 것이다. 늘 자신을 황소로 표현하던 피카소는 이 그림에서도 황소로 나온다. 그 황소는 지금 마리 테레즈 편에 서 있다. 중앙에는 "히잉" 소리를 내듯 머리를 뒤로 젖히며 날뛰는 말이 보인다. 이 말은 혀에 날카로운 칼을 품고 있는데, 이것은 공격적으로 변한 도라가 아닐까 하는 생각이 든다.

다스릴 수 없다면 차라리 터뜨려라

잠시 눈을 감고 머리카락을 날리며 초원을 달리는 말을 상상해보자. 얼마나 자유로운 모습인가! 도라도 원래는 초원의 말처럼 자유로운 정신을 가진 여자였다. 가엾게도 그 자유를 내어준 대가로 그녀가 얻은 것은 사랑이 아니라 스스로를 잠식시키는 광기였다. 몇 년 뒤 도라의 증세는 정신과 치료를 받아야 할 정도로 심각해져 있었다. 자기감정과의 게임에서 완전히 패한 것이다.

피카소가 그려준 도라의 초상화 「우는 여인」에서 그녀는 격하게 울고 있다. 자신의 어리석음을 자책하는 대신, 일단 큰 소리를 내어 실컷 우는 게 그녀에게 필요한 것 같다. 어쩌면 「우는 여인」은 피카소가 도라에게 내려준 처방이었는지도 모른다. 병도 주고 약도 준 격이라고나 할까.

지적이고 명랑한 여자라고 해서 반드시 사랑도 그렇게 하는 것은 아니다. 다른 일에는 긍정적인 추진력이 되는 장점들이 사랑에는 아무런 도움이 되지 못할 때가 많기 때문이다. 게다가 사랑의 화살은 사람을 가리지 않고 날아오기 때문에 피할 길도 없다.

감정은 피하려 하면 오히려 더 커지는 법이다. 가눌 수 없는

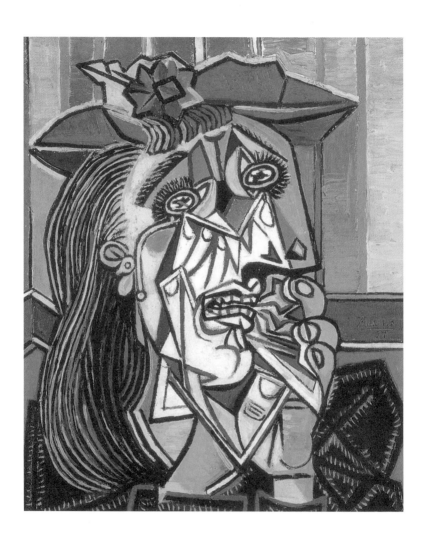

파블로 피카소, 「우는 여인」, 1937

감정 때문에 생긴 증상이라면 힘겹게 감정을 억누르기보다 차라리 터뜨려버리는 편이 낫다. 모든 감정은 한 번 두 번 일어났다가 시간이 흐르면 서서히 스러지기 마련이다. 사랑도 그렇고 울음도 마찬가지다. 이분법을 좋아하지는 않지만, 「게르니카」를 본 사람은 두 부류로 나뉜다. 울고 있는 도라를 본 사람과 보지 못한 사람.

오직 두 사람만
존재하는 사랑

어느 학교든 '사이코'라고 불리는 사람이 하나씩은 있었을 것이다. 내가 다니던 학교에는 정문 앞에 서서 오직 한곳만 바라보며 서 있는 '사이코'가 있었다. 그를 둘러싼 뒷이야기도 기억난다. 사이코에게는 마음을 바쳐 짝사랑하던 여학생이 있었다. 그 여학생을 하루에 단 한 번이라도 보기 위해 그는 늘 학교 앞에 서 있었다. 불행히도 그 여학생은 불치의 병으로 죽게 되었고, 그는 그 후에도 그녀를 잊지 못해 변함없이 정문 앞에서 기다리고 있다는 이야기였다. 그 소문이 사실인지는 알 수 없지만, 학생들은 그것을 로맨틱한 이야기로 받아들였다. '사이코'는 한곳만을 바라보기에, 오직 한 사람만을 기다리기에 어쩌면 세상에서 가장 행복한 사람일지도 모른다고 생각했다.

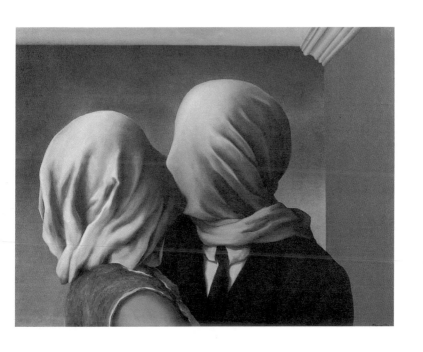

르네 마그리트, 「연인」, 1928

한곳만 바라보는 숨 막히는 사랑

누구나 하나만 알고, 한곳만 바라볼 때가 있다. 사랑에 처음 빠진 남녀가 그렇고, 성공을 향해 내달리는 사람도 그럴 것이다. 르네 마그리트의 작품 「연인」을 보면, 주위를 전혀 볼 수 없이 얼굴을 베일로 덮은 채 서로가 오직 상대방만을 느끼려하는 연인의 모습이 나온다. 이 둘에게 다른 세상은 존재하지 않고, 단 하나 자신 앞에 있는 연인만 존재할 뿐이다. 두 사람은 더없이 행복하겠지만, 다른 한편으로는 숨이 막히는 듯 갑갑할지도 모르겠다. 화가는 과연 무엇을 이야기하려고 한 것일까. 행복일까 고통일까.

어릴 적 나는 어머니가 누군가를 만나는 자리에 따라가야 할 때가 간혹 있었다. 아이 혼자 빈집에 둘 수 없기 때문이었다. 어머니가 커피숍에서 대화를 나누시는 동안 나는 아이스크림을 먹으며 가만히 앉아 어머니의 용무가 끝나기만을 기다려야 했는데, 그 시간이 얼마나 지루했는지 모른다. 어머니는 딱 30분만 이야기하겠다 약속하셨지만, 언제나 시간은 예상보다 길어졌다. 기다리는 동안 나는 조금씩 불만이 쌓여 퉁퉁 화가 불어나기 시작했고, 마침내 어머니가 이야기를 끝내고 "오래 기다렸지? 이제 가자"라고 하면, 참고 있던 감정이 복받쳐

올라 눈물이 솟았다.

그런 일을 몇 번 경험한 다음, 나는 어머니를 따라나설 때면 으레 동화책을 챙기기 시작했다. 속사정도 모르고 어머니는 "얘는 책을 얼마나 좋아하는지 몰라요" 하고 자랑하곤 하셨다. 어쨌든 책 덕분에 기다리는 일이 그다지 끔찍하게 여겨지지 않았고, 어떤 때에는 어머니의 대화가 조금 더 늦게 끝났으면 하고 생각할 만큼 여유가 생겼다.

인상주의 화가 피에르 오귀스트 르누아르Pierre-Auguste Renoir, 1841~1919가 그린 「특석」이라는 그림은 어린 시절 기억을 떠올리게 해서 흥미롭다. 그림 속에는 제각각 관심사가 다른 남녀가 등장하고 있다. 여자는 반짝이는 목걸이에, 머리 꽃 장식에, 세련된 줄무늬 드레스로 한껏 멋을 냈다. 최고 비싼 특석에 앉아 우아하게 오페라를 감상한다는 기대감으로 잔뜩 부풀어 있다. 남자는 여자가 원하는 대로 데이트 계획을 짰지만, 오페라에 그다지 취미가 없는 것 같다. 이 남자는 여자가 오페라에 몰입해 있는 동안 반대편 측에 있는 다른 사람들을 보고 있다. 아마도 어느 예쁜 여자에 초점을 맞춘 것 같다.

여자는 애인이 자신만을 사랑스럽게 바라봐주며 자신과 공감하고 있으리라고 믿지만, 그 애인은 로맨틱하지 않게 다른 사람을 몰래 흘깃거리는 일에서 재미를 찾고 있다. 여자 몰래

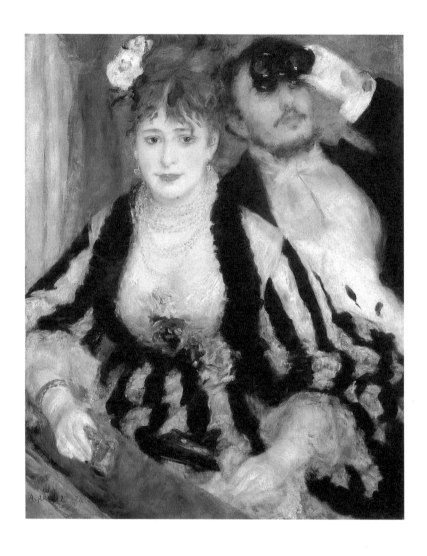

피에르 오귀스트 르누아르, 「특석」, 1874

이 사람 저 사람 훔쳐보고 있노라니 지루한 두 시간의 상연이 2분처럼 빨리 지나간다. 오페라가 끝난 후 여자는 그에게 재미있었느냐고 물어볼 것이다. 그러면 그는 "자, 이제 우리 뭘 먹으러 갈까" 하고 환하게 대답할 것이다. 하지만, 오직 여자가 좋아한다는 이유로 보고 싶지 않은 오페라를 꾹 참고 끝까지 감상한 남자라면 "아, 정말 지쳤어. 오늘은 정말 피곤해"라고 짜증스럽게 말할지도 모른다.

숨 쉴 마음의 방 만들기

한곳만 바라보며 사는 사람은 사실 스트레스의 상황에 무방비하게 노출되어 있다고 할 수 있다. 스트레스가 생기면 잠시 접어두고 다른 쪽에서 위안을 삼다가 되돌아올 수 있는 여유가 그에겐 없는 것이다. 아서 밀러Authur Asher Miller가 1949년에 발표한 희곡 『세일즈맨의 죽음』 속 주인공은 한곳만 바라보며 사는 사람의 극단적인 예다. 주인공은 직장에서 어느 정도 성공한 대가로 자기 인생을 완전히 잃은 사람이다. 그의 모든 생각은 오직 일에 집중되어 있으며, 인간관계 역시 일과 관련된 사람들로만 이루어져 있다. 그에게 의미를 주는 것은 오직 일밖에 없다. 그래서 직장이 그를 버리고 일이 무의미해진 순간 그

에게는 돌아갈 곳이 없었던 것이다.

사람들은 늘 다른 곳을 바라보고, 같은 자리에 누워서도 다른 꿈을 꾸며 산다. 직장 상사가 괴롭힐 때는 동료가 같은 편이 되어주고, 동료와 심한 경쟁을 해야 할 때는 학교 다닐 적 친구가 큰 의지가 된다. 직장에 나가기 싫을 때는 집이 천국이 되고, 배우자가 숨 막히게 할 때는 오히려 직장이 도피처가 된다. 시댁 식구들이 서운하게 할 때는 친정 식구들이 있어 힘이 나고, 친정에 큰일이 생겼을 때에는 시댁이 있다는 생각에 든든하다. 사람들의 마음에는 언제나 여러 개의 공간이 있고, 숨통을 틀 수 있는 창문이 있다. 여러 일로 힘들어 하면서도 그럭저럭 견디며 살 수 있는 것은 저쪽 생각으로 이쪽 생각을 잊고, 또 이쪽 생각으로 저쪽 생각을 잊을 수 있기 때문이다. 한눈을 팔라는 이야기가 아니라, 지키고 싶은 사랑을 위해, 숨 쉴 공간을 만들어놓자는 것이다.

사람들은 방이 많은 집에 사는 것을 좋아하면서, 마음에는 방이 하나여야 한다고 생각하는 것 같다. 사실 심장에는 좌심방, 좌심실, 우심방, 우심실이라는 방들이 있지 않은가! 오직 한쪽만 바라보는 사람은 로맨틱한 것이 아니라 마음속에 방이 하나밖에 없는 사람일 것이다. 심지어 그 방에는 마그리트가 그린 두 남녀처럼 바깥세상은 아무것도 볼 수 없도록 베일이

짙게 드리워져 있는지도 모른다. 사랑은 세상 안에 놓여 있을 때, 사람들 속에 섞여 있을 때 상대적으로 유일함의 가치가 빛난다.

배신에 대처하는 자세

그냥 지나쳤던 불쾌한 일들이 한꺼번에 겹겹이 떠오르는 때가
있다. 분노를 담아두는 그릇에 용량이 꽉 차서 비울 때가 왔다
는 신호인가보다. 통로를 가로막고 차를 주차시켜놓은 채 아
침 일찍 빼놓지도 않는 동네 운전자, 내막은 들으려 하지도 않
고 신경질부터 내어 위축되게 만드는 윗사람, 같이 결정한 일
이면서 잘못되면 기막히게 발뺌하는 동료, 오랜만에 불러놓고
번거로운 부탁만 하고는 중요한 약속이 있다면서 자리를 뜨는
옛 친구, 일 관계로 만나 상냥하게 대해주었더니 대놓고 무시
하려 드는 사람 등등. 한 번 정도는 별일 아니라며 넘어갈 수
있는 일들이지만, 같은 사람에게서 그런 일을 반복적으로 당
하게 되면 감정 통제 능력에 빨간 불이 켜진다. 그런 날은 책

상머리에 앉아 한 사람 한 사람에게 차례차례 복수하는 공상을 하며 구체적인 계획까지 머릿속으로 그려본다. 생각만으로도 통쾌하다.

잔인한 피로 배신에 답한 여자, 메데이아

복수의 진수를 보여준 여자가 그리스 신화에 등장한다. 나처럼 사소한 스트레스에 대한 상상 복수가 아니라 엄청난 보복을 행한 자다. 그 주인공은 바로 메데이아다. 영국의 유미주의 화가 프레더릭 샌디스Frederick Sandys, 1829~1904가 그린 그림 속에서 복수를 계획하고 있는 메데이아를 볼 수 있다. 그녀는 지금 저주의 독약을 제조하면서 스스로도 목이 조이고 타는지 목걸이를 만지작거리고 있다. 표정에는 분노와 불안과 히스테리가 교차하고 있다. 그녀의 사정을 들어보면 실로 딱하기 짝이 없다.

그리스의 왕에게는 황금 양털이 있었다. 이것에 대한 권리를 주장하며 테살리아 지방의 왕은 이아손과 부하들을 모아 원정을 보낸다. 물론 그리스의 왕은 최고의 보물을 순순히 내어줄 생각이 전혀 없었기에 이아손 부대를 전멸시킬 생각으로 과제를 부과했다. 시민들을 괴롭히는 피에 굶주린 괴물 한 떼와 거인 부대를 물리치면 황금 양털을 주겠노라고 한 것이다. 이

프레더릭 샌디스, 「메데이아」, 1866~68

것은 이아손이 절대 이길 수 없는 시험이었다.

한편 그리스 왕에게는 아름답고 영리한 딸 메데이아가 있었다. 그녀는 약을 지을 줄 알았으며, 마법을 행할 줄도 알았다. 메데이아는 원정을 온 이아손을 본 순간 다리가 후들거리고 숨이 멎는 것 같았다. 이아손은 자신의 키스와 포옹을 간절히 원하는 메데이아에게 결혼을 약속했고, 그녀의 도움을 받아 황금 양털을 손에 넣을 수 있었다. 그를 돕기 위해 메데이아는 아버지를 배신하고 동생이 죽는 것까지도 방관했다. 사랑하는 사람을 얻기 위해 자신의 모든 것을 걸었던 것이다.

그러나 이아손은 그녀의 신의를 저버렸다. 그는 다른 여인에게 반해 자신을 영웅으로 만들어주고 두 아들까지 낳고 함께 살던 메데이아를 버린다. 배신감에 미친 듯 날뛰던 메데이아는 결국 복수를 감행한다. 이아손의 연인을 죽이고, 이어 자신의 두 아들마저 죽인 것이다. 이 세상에서 이아손을 위한 기쁨이 단 하나도 남아 있지 않도록 하기 위해서였다.

복수의 화신 메데이아. 그러나 그녀는 자신의 분신인 아이들을 죽여야 했던 저주받은 운명이기도 했다. 복수는 어느 누구의 승리가 아니라 모두의 파멸로 종결되는 것이 보통이다. 얻는 것보다 잃는 것이 훨씬 크다.

그래서 세상의 현자들은 자신에게 함부로 하는 사람일지라

도 너그러이 용서하라고 누우이 말씀하시는가 보다. 용서하지 않으면 자기 마음속에 화를 담아두게 될 것이고, 화를 오래 담아두면 독이 되어 마음에 구멍을 내고 말기 때문이다. 하지만 어디 용서한다는 것이 말처럼 쉬운 일인가.

완벽한 망각이야말로 최고의 복수

나는 용서의 의미를 모두 잊어버리라는 뜻으로 해석하고 싶다. 완전하게 망각하는 것이 결국 소극적 의미의 용서일 수 있다. 보란 듯이 더 잘 살고, 더 성공하여 멋진 사람이 되어 나타나겠다는 결심도 망각에 비교할 수는 없다. 상대방을 염두에 두고 사는 한 그만큼 힘겹다는 이야기나 마찬가지다. 지금쯤은 그가 일을 하고 있겠구나, 오후에는 누구를 만나겠지, 목요일엔 한가하겠구나, 이런 생각들을 품으면서 은연중에 상대방의 시계에 맞춰진 채 자신의 생활이 돌아가고 있다면 그 역시 망각이 아니다.

진정한 망각이란 이어진 모든 연을 끊어버리는 것이다. 자신의 일부가 되어버린 상대방에 대한 습관들, 어이없게 움트는 그리움까지도 잘라낸다. '아직 더 보여줄 것이 있는데, 할 말도 남아 있는데'라고 생각하면서 미련을 두면 점점 더 억울해지고

카라바조, 「홀로페르네스의 목을 치는 유디트」, 1598~99

좌절에 빠질 뿐이다.

절연의 주제를 가장 감각적으로 실감나게 다룬 그림은 바로 크시대 카라바조Caravaggio, 1571~1610가 그린 「홀로페르네스의 목을 치는 유디트」라고 생각한다. 내용은 차치하더라도 이 그림은 잘못된 인연으로 엮인 두 인물 사이에서 벌어지는 절연의 순간을 생생하게 시각화하고 있다.

서슬 푸른 칼에서 팔의 근육을 타고 전해지는 살을 베는 생생한 느낌, 목을 관통하는 예리한 감각. 이것은 내용상으로는 살인의 장면이지만, 심리적으로는 자신의 살갗 속에 스며 있는 상대방에 대한 기억을 억지로 끊어내는 행위라고 볼 수 있다. 아직 자신의 몸 안에 원치 않는 욕망이라도 남아 있다면 그 마지막 한 올마저도 종결시켜버리려는 것이다.

붉은 천 자락을 따라 시선을 밑으로 향하면, 칼끝을 따라 봇물이 터지듯 직선으로 힘차게 솟아나는 피를 볼 수 있다. 그것은 실수로 살짝 칼에 베었을 때처럼 방울방울 떨어지는 꽃잎 같은 피가 아니라, 자신의 몸 안에서 치솟는 분노의 핏줄기다. 피는 몸을 빠져나오는 즉시 식고 마르며, 진하게 빛나던 피의 빨강은 곧 무기력한 갈색으로 후퇴한다. 피는 오직 붉고 따뜻할 때에만 에너지를 발산한다. 죽은 피는 더이상 분노의 힘을 발휘하지 못한다. 잊어버린 과거는 죽은 피처럼 아무것도 아닌

것이다. 그러니 결국 최고의 복수란, 용서와 마찬가지로 과거
에 대한 완전한 망각을 의미하는 것은 아닐까.

사랑의 기억과 추억

탁탁탁 컴퓨터 화면에 글자들을 찍고 있는데 라디오에서 오랜만에 중국 가수 등려군^{鄧麗君}의 노래가 흘러나와 가슴이 찡해졌다. 「달빛이 내 마음을 대신하네^{月亮代我的心}」라는 제목의 감미로운 노래인데, 이 노래가 나왔던 오래 전 영화 「첨밀밀」이 떠오른 까닭이다. 돈을 벌기 위해 낯선 홍콩으로 넘어온 주인공 남녀의 눈물겨운 고생, 거듭되는 실패, 뼈저린 외로움이 고향의 가수 등려군의 노래에 사무쳐 있다. 그토록 가난하고 힘겹기에, 그토록 순간적이기에 「첨밀밀」 속의 사랑은 더욱 애절하고 달콤하다.

「첨밀밀」은 주인공 남녀의 이야기 사이사이에 다른 사람들의 이야기가 삽입되어 매력을 더한다. 이를테면 에이즈에 걸

빈센트 반 고흐, 「슬픔」, 1882

린 홍콩의 창녀와 연민으로 인해 끝내 그녀를 떠날 수 없었던 미국인, 젊은 날 대중의 선망을 받던 배우와 하룻저녁 데이트했던 순간을 한평생 가슴에 품고 살아가는 여관집 여주인도 등장한다. 이 두 이야기를 각각 생각나게 만드는 그림이 있다. 빈센트 반 고흐Vincent van Gogh, 1853~90의 「슬픔」과 피에르 오귀스트 르누아르의 「물랭 드 라 갈레트에서의 춤」이다.

사랑의 기억, 슬픔

「슬픔」의 모델을 선 신Sien이라는 여인은 낮에는 재봉일을, 밤에는 매춘으로 부수입을 올리며 살고 있었다. 반 고흐를 만났을 때에는 미혼모인데다가 낫지도 않는 고질적인 성병에 걸린 와중에, 또다시 누군가의 아이를 임신한 채 버려진 최악의 상태였다. 그런 그녀를 고흐는 내버려두고 떠날 수 없었다. 그녀를 그리면서 고흐는 그 어느 것으로도 치유할 수 없는, 생의 바닥에 주저앉은 인간의 좌절을 보았다. 진심에서 우러나오는 인간의 감정을 그려야 한다고 믿었던 그는 그녀를 본 순간 비로소 슬픔이라는 감정이 바로 이런 것이로구나 하고 공감한 것이다.

「물랭 드 라 갈레트에서의 춤」은 영화 「첨밀밀」 속 여관집

여주인이 그리던 사랑의 환상 같은 그림이다. 그림에 나오는 여인들을 보자. 그들은 젊고 화사하고 행복해 보인다. 하지만 알고 보면 그들의 현실도 「슬픔」의 여인과 그다지 다르지 않다. 그림의 제목이자 무대인 물랭 드 라 갈레트는 파리 몽마르트르에 있던 대중 댄스홀의 이름이다. 이곳은 입장료가 저렴한 데다 일요일 오후 세 시에 열어 자정 넘어 파했기 때문에 주로 근로여성들, 이를테면 재봉사, 꽃장수, 가발제조자, 상점 종업원 등이 마음을 달래기 위해 모여드는 곳이었다.

르누아르는 이들이 흥겹게 춤추는 모습을 화폭에 담기 위해 친구들과 함께 종종 이곳을 찾곤 했다. 그는 모델을 구할 목적으로 그곳에 온 여자들에게 말을 걸다가 나중에는 정말로 연민을 가지고 그녀들의 사는 이야기에 귀를 기울이게 된다. 그림 속의 여자들은 대부분 열두 살 즈음부터 공장에서 일을 배우기 시작해 아주 작은 아파트에서 홀어머니와 함께 살거나 아니면 어머니의 애인까지 셋이서 함께 지냈다. 이들은 오직 열심히 일해서 생활형편이 나아지길 바랐으며, 좋은 남자를 만나 멋진 사랑을 하고 예쁜 집에서 오순도순 살게 될 날을 꿈꾸었다.

하지만 현실은 거칠었다. 그녀들의 아버지는 알코올 중독자이거나 어머니를 버리고 집을 나가버린 경우가 많았다. 어떤 여자는 너무 어린 나이에 매춘포주에게 속아 착취를 당한 후

나이답지 않게 조숙해져버렸고, 또 어떤 여자는 자신을 사랑해주지도 않는 남자의 아이를 가져 불룩해진 배로 체념한 채 살아가고 있었다. 그녀들에게 사랑은 거짓이거나 잠깐 스쳐지나가는 꿈같은 일일 뿐이었다.

사랑의 추억, 환상

하지만 르누아르의 그림 속에서 미소 띤 모습으로 춤을 추고 있는 여인들은 그런 거친 현실의 이면을 조금도 내비치지 않는다. 그것은 아마도 댄스홀을 멀리서 비추고 있었을 달빛과 그림 속에 가득한 둥근 가스등 불빛 때문일 것이다. 19세기 초반 유럽에 출현한 가스등은 밝기가 한결같은 오늘날의 전기등과 달리 불꽃이 어른거리면서 안개처럼 은은하게 주변을 비추었다. 새벽녘에 불꽃이 꺼져갈 때에는 마치 생명체가 스러져가듯 서서히 이지러지는 특징이 있었다.

가스등은 밤의 푸근한 정서를 부정하지 않으면서 어둠을 밝혀주었다. 그것은 아련한 추억 속의 그리움 같은 분위기를 자아내며 그 장소 안에 있는 사람과 사물을 화사하게 비춰주었다. 가스등 불빛 아래 서면 누추한 차림새도 유리장에 진열된 멋진 옷처럼 보였고, 늙수그레하고 초췌한 연인의 뺨은 물오른

피에르 오귀스트 르누아르, 「물랭 드 라 갈레트에서의 춤」, 1876

살구빛으로 보였다. 모두가 한껏 사랑받고 사랑하는 모습이었다. 르누아르가 바라본 것은 바로 그런 불빛 아래의 환상이었던 것이다.

아름다움도 환상이고 결국 사랑도 환상일 수 있다. 인생이라는 현실도 많은 부분은 환상의 순간들로 이루어져 있을지도 모른다. 비록 환상은 순간일 뿐일지라도 허무하지만은 않다. 잠시나마 누렸던 행복은 이미 그 사람의 것으로 체화되어 있기 때문이다. 황홀한 사랑을 약속하던 불빛이 꺼지고 나면, 그림 속 여인들은 하나둘 말없이 허름한 일상으로 돌아간다. 하지만 아침의 그 여인들은 여기저기 상처만 남아 있는 가엾던 그 사람이 아니라 조금은 행복해진 달라진 사람이다.

초라한 일상 속에 기억할 만한 좋은 순간이 단 몇 분이라도 있었다면 그것에 감사해야 한다. 힘들 때마다 꺼내어 되뇔 수 있는 좋은 기억이란 마음의 재산이기 때문이다. 환상에 빠져 자신의 현실을 인정하지 않고 스스로에게 거짓 주문을 걸거나 다른 사람들을 그 거짓 속에 끌어들인다면 문제가 되겠지만, 사실 환상 그 자체가 나쁜 것은 아니다. 때론 환상 속에 숨는 것이 슬픔을 잊는 묘약이 될 수도 있다.

창백한 형광등을 끄고, 창밖으로 고개를 내밀어 달이 어디 걸려 있나 내다보았다. 노랗고 탐스러운 달이 아파트 꼭대기에

도 떠 있고 마음속에도 떠 있다. 내일 밤에는 비가 와서 달빛을 볼 수 없을지도 모른다. 하지만 오늘 저 달빛은 이미 이토록 풍성하게 나의 마음을 가득 채워주었다. 등려군의 노래와 함께.

타인의 사랑만이
구원일까

로댕의 「생각하는 사람」처럼 손에 턱을 괴고 앉은 자세는 서양에서 전통적으로 멜랑콜리의 상태를 상징해왔다. 멜랑콜리란 우울질 체질의 특징이다. "철학과 시 그리고 예술에 특출한 사람은 모두 멜랑콜리의 경향을 가지고 있다." 이는 아리스토텔레스가 한 말이다. 미술사를 공부하면서 나는 괴팍한 성격에 기구한 삶을 선택한 소위 '천재' 예술가들의 이야기를 많이 알게 되었다. '천재'라고 불리는 예술가들은 분명 남다른 점이 있다. 그것은 보통 사람들보다 훨씬 커다란 슬픔을 안고 태어나며 그것을 내면에 품고 산다는 점이다.

내면의 슬픔은 여러 가지 모습으로 표면화된다. 폭력이 되기도 하고, 광기가 되기도 하고, 불같은 열정과 창조력의 원천

이 되기도 한다. 타고난 슬픔을 이성적으로 억누르고자 하면 병이 되기도 한다. 영문학 사상 최고의 로맨스 시인으로 손꼽히는 엘리자베스 브라우닝은 젊은 시절을 내내 병상에서 누워 지냈던 사람이다. 억압적인 편부 슬하에서 자라면서 본연의 슬픔을 표출시킬 통로를 찾지 못했던 것 같다. 그녀에게 돌아오는 건 언제나 엄한 훈육과 금기의 말뿐이었다. 열다섯 살 때 엘리자베스는 조랑말에서 떨어져 척추를 다쳤다. 다행히 회복되었지만, 이유를 알 수 없이 스무 해 넘게 병치레를 했다. 의사들은 이 특이한 병의 원인을 해명하지 못했다.

엘리자베스는 앓아누워 있는 동안 많은 책을 읽었고, 또 시를 썼다. 그리고 마흔 살에 마침내 자신의 시에 푹 빠진 남자, 로버트 브라우닝을 알게 되었다. 만일 로버트를 만나지 못했더라면 엘리자베스는 평생을 침실에서 누워 지내야 했을지도 모른다. 그 남자는 그녀의 모든 것을, 슬픔마저도 진정으로 사랑했다. 엘리자베스는 아픔과 고통의 세월을 오직 로버트를 만나기 위한 시절로 여기며, 이런 시를 썼다. "그대를 사랑해요, 옛 슬픔에 쏟아 부었던 열정으로." 자신의 오랜 슬픔을 사랑으로 승화시킨 것이다. 이윽고 해피엔드가 찾아왔다. 엘리자베스는 등산을 하고 아이도 낳을 수 있을 만큼 건강해졌다.

사랑이 나의 고통을 해결해줄까

인간은 오직 타인의 사랑 안에서만 자신을 사랑할 수 있는 것일까. 대답을 고민하는 동안 프랑스 리얼리즘의 대가 귀스타브 쿠르베(Gustave Courbet, 1819~77)가 그린 초상화 「아름다운 아일랜드 소녀」를 소개한다. 그림 속 소녀는 거울을 통해 자신의 모습을 비춰 보고 있다. 그러나 스스로와 대면하고 있는 것은 아닌 것 같다. 머리카락을 만지작거리며 연인의 손길을 떠올리고 있으며, 거울을 통해 연인이 바라볼 자신의 모습을 보고 있다. 거울에는 타인의 시선이 숨겨져 있고, 긴 머리카락에는 타인의 손길이 묻어 있다. 사랑에 빠져 있기 때문이다.

사랑에 빠진 사람은 사랑이라는 필터를 끼고 사랑이라는 뷰파인더로 세상을 본다. 그리고 사랑 안에서만 존재하려 한다. 하지만 사랑이 인간을 슬픔의 구렁텅이에서 근본적으로 회복시켜줄 수 있을지는 여전히 의문이다. 슬픔은 인간 이전부터 이미 존재해온 것이며, 사랑보다 훨씬 오래되고 끈질긴 어떤 것 같아 보이기 때문이다. 사랑은 슬픔을 잠시 잊게 해주는 진통제에 불과할지도 모른다. 슬픔을 직접 대면할 수는 없을까.

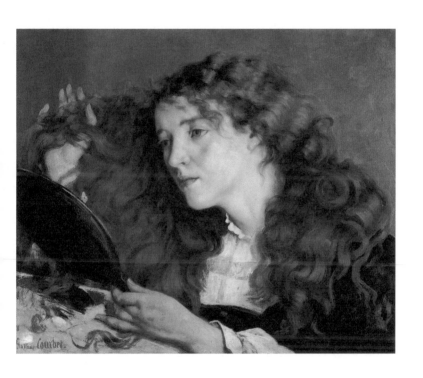

귀스타브 쿠르베, 「아름다운 아일랜드 소녀」, 1865~66

고통과 직접 대면하라

멕시코 출신의 화가 프리다 칼로Frida Kahlo, 1907~54가 대답을 해줄 수 있을지도 모르겠다. 쿠르베가 그린 여인의 긴 머리카락과는 대조적으로 칼로는「짧은 머리의 자화상」을 그렸다. 마치 광기어린 가학적 행위를 당한 듯 머리카락은 바닥에 산산이 흩어져 아직까지 살아 있는 듯 꿈틀거린다. 멜로드라마에서 긴 머리를 자르는 장면이 관계의 단절을 암묵적으로 말해주듯, 그림에서도 이렇게 잘려나간 머리카락은 결별 또는 독립을 의미한다.

그림 위쪽으로는 당시 멕시코에서 유행한 가요의 가사 일부가 쓰여 있다. "보세요. 내가 당신을 사랑했다면, 그건 당신의 머리칼 때문이죠. 지금 당신은 대머리가 되었어요. 나는 더이상 당신을 사랑하지 않아요." 그림 아래쪽에 펼쳐진 심각한 장면과 이 농담 같은 가사는 어울리지 않는 듯 차라리 섬뜩한 느낌을 불러일으킨다.

프리다 칼로의 삶에는 열여덟 살 때부터 이미 고통의 그늘이 드리워졌다. 학교에서 돌아오는 길에 칼로가 타고 있던 버스가 전차와 충돌한다. 그날 사고는 단순히 그녀의 척추를 부러뜨리는 것에서 그치지 않았다. 쇠로 된 긴 봉이 떨어져 나가

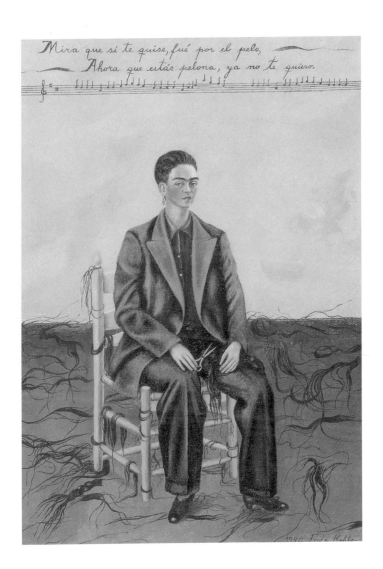

프리다 칼로, 「짧은 머리의 자화상」, 1940

면서 그녀의 몸을 수직으로 관통하고 말았던 것이다. 평생 석고 지지대를 입고 장애를 안고 살면서 칼로는 자신의 고통을 캔버스 위에 토해내듯 그림을 그렸다.

그러던 중 당시 멕시코에서 최고의 명성을 얻은 화가 디에고 리베라Diego Rivera를 만나게 된다. 그는 칼로의 재능을 높이 평가하고 예술가로서 인정해주었다. 며칠 밤을 새워 벽화 작업을 하는 지칠 줄 모르는 리베라를 보면서 칼로는 건강한 예술가로서의 자신을 상상했고, 마치 자신의 분신처럼 리베라를 사랑하게 된다. 하지만 그녀는 자신이 리베라에게 점점 집착하고 있음을 깨닫고 독립을 결심한다. 「짧은 머리의 자화상」은 바로 그 결심 후에 그린 것이다. 사랑에 의존하여 자신의 고통스런 현실을 잊고 지내는 데는 한계가 있었던 것이다. 칼로는 의존적인 삶에서 벗어나 자신의 슬픔을 정면으로 바라보고 그 슬픔을 감싸 안고 살아가기로 마음먹는다.

슬픔은 예술이 될 수도 있고 사랑이 될 수도 있고 분노나 좌절이 될 수도 있다. 그것은 언제나 다른 것으로 모습을 바꾸면서 우리 주변을 맴돌고 있다. 그리고 당사자도 모르는 사이 머리카락처럼 조금씩 자라난다. 잘라내도 또 자라난다.

프랑수아즈 사강이 쓴 『슬픔이여 안녕』이라는 소설 제목이 생각난다. 우리말로는 마치 '슬픔아, 잘 있어'처럼 들리지만,

원제(Bonjour Tristesse)를 보면 '잘 있었어?'라는 뉘앙스에 가깝다. 이 책을 쓸 무렵 열여덟 살에 불과했던 어린 작가는 이미 슬픔을 어떻게 넘어서야 하는지 터득하고 있다. 자신 안에 있는 슬픔을 부정하지 않고 맞이하는 것이다. 이 소설은 슬픔은 떼어버릴 수 없는 생의 그림자임을, 그것과 함께 살아가야 함을 가르쳐준다. 이렇게 말이다. 슬픔, 또 너로구나. 반갑다.

나는 정말
너를 사랑한 걸까

옛날에 마법사 부부가 있었는데, 그들에게는 딸이 하나 있었다. 딸의 첫번째 생일이 되자, 부부는 무슨 선물을 해줄까 고민했다. 오랜 궁리 끝에 생각해낸 것이 거울이었다. 그것은 이들 부부가 각자 자신의 거울을 조금씩 떼어 녹여 만든, 이 세상에 단 하나밖에 없는 거울이었다. 딸은 부모님이 주신 그 거울에 자신의 모습을 비추어 보면서 무럭무럭 자랐다.

어느 날 딸은 아름다운 청년과 사랑에 빠지게 되었다. 청년은 사랑의 정표로 거울을 하나 주면서, 이제부터는 그것만 봐달라고 요구한다. 청년이 준 거울을 들여다본 딸은 깜짝 놀란다. 이제까지 알지 못했던 자신의 경이로운 면모를 발견할 수 있었기 때문이다. 새록새록 그것은 자신의 새로운 모습을 열어

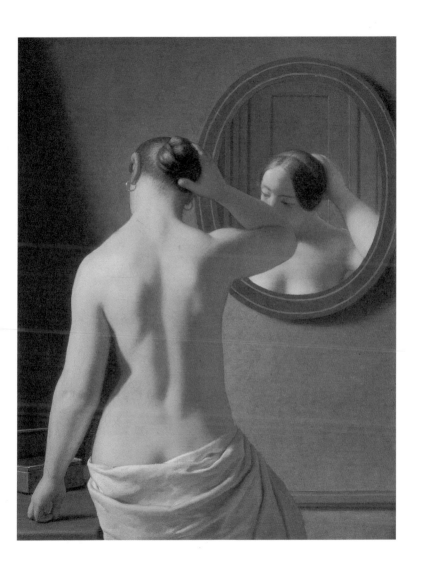

크리스토퍼 에커스베르, 「거울 앞에 선 여자 모델」, 1841

끄집어내주었다. 거울이 두 개나 있을 필요가 없어진 딸은 부모에게서 받은 낡은 거울을 강물에 던져버렸다.

그런데 다음날 자고 일어나보니 머리맡에 헌 거울이 고스란히 다시 놓여 있는 것이었다. 이상했다. 먼 곳에 내버려도 땅에 묻어보아도 그것은 깨지는 일도 없이 다시 돌아와 있곤 했다. 딸은 도저히 그 거울을 떼어낼 수 없다는 것을 깨닫고 청년에게 솔직히 고백하기로 한다. "저는 부끄럽고 구질구질하지만 이 헌 거울만큼은 평생 간직하고 살아야 합니다." 이 이야기는 아일랜드 전래 동화 중 일부다.

부모의 흔적은 나의 몸과 마음 구석구석 어디엔가 살아 있다. 아버지같이 융통성 없는 사람을 몹시 싫어하면서도 나이가 들수록 아버지를 이해하게 되고, 절대로 어머니처럼 살지 않겠다고 입버릇처럼 외쳐대면서도 은연중에 어머니를 닮아가는 것을 보면 부모는 평생 저버릴 수 없는 헌 거울임에 틀림없다. 거울이 상징하는 바는 여러 가지가 있겠지만, 주로 그것은 자기애와 관련이 있다. 부모의 모습이 자신에게도 있는데 어떻게 모두 거부할 수가 있겠는가. 부모의 어떤 측면이 유난히도 혐오스럽다면 그것은 자신에게서 가장 떨쳐버리고 싶은 바로 그 모습인 것이다.

당신이 사랑하는 사람은 누구인가

서양 미술작품 중에는 거울을 보고 있는 여인의 이미지가 무척 많다. 거울을 보면서 스스로의 세계에 빠져 있는 나체의 여인은 노골적으로 벗은 몸을 드러낸 여인보다 훨씬 고혹적이다. 이를테면 덴마크의 화가 크리스토퍼 에커스베르Christoffer W. Eckersberg, 1783~1853가 그린 「거울 앞에 선 여자 모델」을 보면, 여자는 자신이 그렇게 우아한 자태를 가지고 있는지 아는 듯 모르는 듯, 거울 앞에 서서 머리를 빗어 올리는 일에 몰두하고 있다.

등줄기를 타고 음영이 지면서 부드럽고 뽀얀 피부의 윤곽선이 두드러지게 살아난다. 여자의 이런 뒷모습을 보면 인간의 육체가 참 아름답다는 생각이 든다. 여자도 여자의 몸을 즐겨 감상한다. 그것 역시 거울의 상징처럼 자기애와 관련이 있다고 들었다.

인간으로서의 모든 욕망을 억누르고 자기절제의 미덕을 쌓아야 하는 수녀들은 과거에는 거울을 거의 볼 수 없었다. 예를 들어 19세기에 프라비니 성심수녀회의 견습 수녀들은 언제나 아침 10분 동안에 찬물로 세수를 하고 옷을 갈아입고는 거울 없이 머리를 빗어야 했다. 거울 속의 얼굴을 들여다보는 것은 자기만족에 빠지는 일이라고 여겨졌기 때문이다.

거의 비슷한 시기에 프랑스의 어느 수녀원 부속학교에서는 휴대용 손거울을 압수하기 위해 수녀 선생님들이 기숙사를 뒤지고 다녔다고 한다. 수녀들에게 거울을 보지 못하게 한 것은 분명 그것이 자기애의 '위험'을 안고 있기 때문이었다. 자기애란 바로 사랑에 빠지기 전 단계다.

사랑의 본질, 나를 비추는 거울

잠깐 분위기를 바꿔 남녀가 처음 만나 두근거리는 순간을 그린 에두아르 마네Édouard Manet, 1832~83의 그림 「라튀유 씨의 레스토랑에서」를 감상해보기로 하자. 개인적으로 좋아하는 작품 목록에서 열 손가락 안에 꼽는 그림인데, 감히 넘볼 수도 없는 그림의 경매가를 보면 경쟁자가 한둘이 아님을 짐작할 수 있다. 정원이 있는 야외 레스토랑에서 두 사람이 서로 시선을 뗄 줄 모르고 앉아 있는 이 장면은, 곧 사랑에 빠질 것만 같은 설레고 기분 좋은 예감이 들게 한다. 둘은 함께 온 것이 아니라 처음 만났음을 알 수 있는 단서가 있다. 테이블에는 여자 한 사람의 식사만 놓여 있을 뿐이고, 남자는 갑자기 나타나 의자도 없이 어정쩡한 자세로 앉아 한 손으로는 여자의 와인 잔을 잡고, 다른 한 손으로는 의자 뒤로 팔을 둘러 여자를 포위하고 있

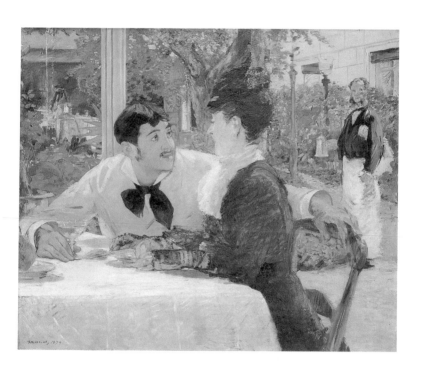

에두아르 마네, 「라튀유 씨의 레스토랑에서」, 1879

다(실제 남자 모델을 선 사람은 그 자리에서 캐스팅된 레스토랑 주인의 아들이었다). 여자는 좀 놀란 듯 주춤, 경직된 자세를 취하고 있지만, 그의 눈을 피하지는 않는다.

남자는 그대로 멈춘 것처럼 한참 동안 시선을 여자에게 고정시키고 있다. 그녀의 눈동자에 자신의 상이 한 가닥 흔들림도 없이 완전하게 맺힐 때까지 그는 눈을 깜박거리지도 않는다. 마치 19세기 식의 골동품 카메라 앞에서 숨을 참고 부동자세로 있는 것처럼 말이다. 자신의 상을 상대방 눈에 입력하고 심어놓는 것, 이것이 바로 사랑의 시작이다. 나는 그의 거울이, 그는 나의 거울이 되는 것이다.

사람들은 자신의 상을 사랑하는 이에게 비추어보기를 좋아한다. 특히 연인의 눈은 자신을 실시간 촬영해주는 동영상 카메라와 같다고나 할까. 연인들은 서로에게 모든 걸 다 내어주는 것 같지만, 실제로 상대방에게서 찾고 있는 것은 궁극적으로는 자신의 모습이다. 사랑 때문에 우리는 잦은 가슴앓이를 하지만, 많은 경우 그 원인은 사랑의 관계 자체에 있지 않다. 우리는 상대방이 자신을 '제대로' 비추지 못한다고 느낄 때 상처를 받는다. 나만큼 나에게 집중해주지 않기 때문에 섭섭하고, 나보다 나를 하찮게 취급하기 때문에 분노하는 것이다. 인간은 평생 타인을 사랑은커녕, 이해조차 하지 못하고 나에게만

빠져 살다 죽을 운명인지도 모른다. 하지만, 내가 상대방의 눈에서 나를 찾으려고 하듯, 상대방도 나의 눈에서 자신의 모습을 찾으려 한다는 것에 대한 이해, 사랑의 본질에 대한 깊은 끄덕임이 바로 진정한 사랑의 시작일 것이다.

열정을 지나 흐르는
사랑의 시간

드디어 단골 미용실에 가서 머리 손질을 받았다. 머리카락이 잡초처럼 느껴지기 시작하면 왠지 상큼한 아이디어도 안 떠오르고, 책도 잘 안 읽히는 것 같다. 실은 특별한 이유 없이 의욕이 나지 않는 날이 며칠 계속되면 공연히 죄 없는 머리카락을 원인으로 삼아버리곤 한다.

파마약을 머리에 바르고 기다리는 동안 새로 나온 잡지를 뒤적거리다보니 눈에 들어오는 표제들이 있었다. '권태기 지혜롭게 넘어가는 비법' '사막 같은 관계에 오아시스 만들기' '열정을 불러일으키는 주말여행' 등 여성잡지에 조미료처럼 매달 빠지지 않고 등장하는 제목들이었다.

오래된 연인이나 부부에게 필요한 처방의 글들인데 그다지

근본적인 해결책이 될 수 없다는 걸 알면서도 새삼 솔깃해지는 것을 보니 아마 내게도 비슷한 증상이 있었던 모양이다. 그 증상은 '내가 열정 한 톨 없이 무감각하게 살면서 영혼을 빈곤하게 만들고 있는 것은 아닐까' 하는 불안감이었다. 나이가 들어서도 열정을 잃지 않고 살 수 있다면 얼마나 좋을까?

열정은 희망과 기대를 가지고 내일을 기다리게 하고, 자신의 가장 매력적인 모습을 찾게 하는 것은 물론, 오감을 열어 풍부한 감수성으로 주변을 바라보게 한다. 또한 심장이 매일매일 힘차게 뛰고 있다는 것도 느끼게 하고 피가 온몸 구석구석까지 돌고 있다는 사실도 자각하게 만든다. 열정이야말로 지쳐가는 일상에 희열을 안겨주는 축복이기에 무슨 수를 써서라도 평생 놓쳐버리지 않고 지켜내고 싶은 그 무엇이다.

식지 않는 열정, 축복일까 형벌일까

중세 말에 쓰인 단테의 『신곡』에는 평생 떨어지지 않고 늘 붙어서 열정 속에 사는 연인이 등장한다. 파울로와 프란체스카다. 오스트리아 출신의 표현주의자 오스카 코코슈카Oskar Kokoschka, 1886~1980는 「바람의 신부」라는 제목으로 이 연인들의 모습에 자신의 감정을 가득 실어 그렸다.

오스카 코코슈카, 「바람의 신부」, 1914

지옥을 답사 중이던 단테는 거센 바람 속에 떠다니고 있는 두 사람을 만나 묻는다. "도대체 사랑이 무슨 죄가 되었기에 두 분은 이곳에 오셨습니까?" 그러자 아름다운 프란체스카가 자신들의 사연을 이야기한다.

지독한 추남에 성격마저 포학했던 파울로의 형 장치오토는 프란체스카와의 결혼을 성사시키기 위해 잘생기고 부드러운 성격의 동생 파울로를 대신 내세웠다. 파울로를 형인 줄 알고 사랑하게 된 프란체스카는 결혼식 당일이 되어서야 파울로가 남편이 아님을 알고 무척 상심했다. 파울로 역시 처음에는 형을 위해 한 일이었지만 프란체스카를 만난 후부터는 연모의 정을 마음속에서 지워버릴 수 없었다. 시선을 피하며 살던 두 사람은 어느 날 함께 책을 읽다가 말할 수 없이 부드러운 서로의 숨결을 느꼈고, 끓어오르는 열정을 억누를 길 없어 정신없이 서로의 육체를 탐하고 말았다. 때마침 그 광경을 목격하게 된 장치오토는 끓어오르는 분노에 그 둘을 한칼에 베어버린다.

불륜의 대가로 목숨을 잃기는 했지만, 둘의 영혼은 이제 더 이상 누구의 눈치를 볼 필요도 없이 함께 지낼 수 있게 되었다. 사랑하는 두 사람이 함께 있을 수 있다면, 설령 그곳이 지옥이라 한들 무슨 상관이란 말인가. 파울로는 프란체스카를 신부로 맞이했고, 둘은 처음으로 행복감에 젖었다. 게다가 지옥의 심

베첼리오 티치아노, 「천상의 사랑과 세속의 사랑」, c.1515

판관은 이들 두 영혼에게 영원토록 열정적인 사랑 속에서 살도록 형벌 아닌 형벌을 내려주기까지 했다.

과연 그 형벌은 축복이었을까? 코코슈카는 청회색의 음울한 그림을 통해 영원한 열정이란 오히려 고통스러울 수 있다고 답하는 듯하다. 회오리바람 속에 몸을 내맡긴 두 연인은 서로에게 의지하고 있기는 하지만 핏기 하나 없이 창백하고 몹시 힘겨워 보인다.

잔잔한 사랑이 선사하는 풍요로움

사람들은 열정이 오래도록 자신에게서 떠나지 않기를 갈망하지만, 그 갈망은 거의 예외 없이 시간의 파괴력 앞에 무너지고 만다. 베네치아 르네상스의 거장 베첼리오 티치아노Vecellio Tiziano. 1488~1576가 그린 「천상의 사랑과 세속의 사랑」은 열정적인 사랑을 지속하는 삶이 실제로 어떤 것인지 들려준다.

그림 왼쪽에 옷을 차려입고 앉은 여인은 결혼을 앞두고 티치아노에게 그림을 의뢰한 어느 귀족의 신부가 될 사람이다. 티치아노는 신부의 단독 초상화를 의뢰받았지만, 또 한 사람의 여인을 그림 속에 그려넣었다. 오른편에 있는 누드의 여인으로, 중앙에 있는 아기 큐피드의 존재로 짐작컨대 그녀는 아마

도 사랑의 여신 비너스일 것이다. 여신은 지금 우물가에 걸터 앉아 사랑의 미덕이라는 주제로 물을 뜨러 온 신부에게 가르침을 주고 있는 참이다. 가르침의 내용은 우물 바깥 면에 돌로 새겨진 부조에 담겨 있다. 바로 고삐 풀린 말과 폭력을 행하는 사람들의 이미지이다.

열정을 품는다는 것은 말이 전력 질주하는 것과 같아서 숨도 가쁘고 에너지 소모량도 많다. 그렇기 때문에 고삐를 채우지 않은 채 변덕스럽게 질주하는 말처럼 사랑을 하면, 쓸 수 있는 내적 에너지가 한꺼번에 모두 소모된다. 그런 사랑은 서로를 상처 입히고 쇠진시키는 폭력적인 사랑이 되고 만다는 것이다. 폭풍 후에는 잔잔한 하늘이 열리듯, 열정적인 사랑 후에는 잔잔한 사랑의 단계로 넘어간다. 여러 국면의 사랑들을 한 단계씩 차례로 경험하면서 자신과 상대방을 새롭게 재발견하는 것도 나름의 의미가 있다. 꼭 열정이 아니어도 영혼은 풍요로울 수 있다.

퇴근하고 온 남편은 둔하게도 내 헤어스타일이 바뀐 걸 눈치채지 못한다. 하지만 나는 바뀐 머리가 무척 마음에 든다. 내일부터는 무슨 일을 해도 의욕이 샘솟을 것 같다.

사랑하라,
솔직하고 단순하게

밤늦게 잠은 안 오고 TV 채널을 돌리다가 재방송하는 드라마를 보았다. 주인공 남녀는 서로 사랑하면서도 둘 다 끊임없이 자존심만을 내세우고 감정을 일일이 계산하느라 언제나 섭섭한 마음만 잔뜩 가슴에 품고 지낸다. '쯧쯧, 사랑만 하기에도 시간이 부족하건만.'

입이 심심하던 차에 문득 선물로 들어왔던 육포와 와인 세트가 생각났다. 육포를 먼저 꺼내놓고 잠깐 와인 잔과 따개를 찾으러 자리를 비운 사이에 육포가 사라져버렸다. 검은 것이 휘익 재빠르게 달아나는 것이 보인다. '이 녀석, 루니구나.' 육포 한 덩어리를 입에 물고 우리 집 개 루니가 달아나는 중이었다. 주인이 허락하지 않은 음식은 탐내지 말라고 그토록 가르

쳤는데. 달아나는 것을 보니 혼날 줄 알고서도 본능이 시켜서 저지른 모양이다. "음식 훔쳐 먹는 건 쥐나 하는 짓이야." 훔친 음식 때문에 개로서의 정체성을 의심받게 된 루니는 이미 물고 온 육포를 먹지도 못하고 바닥에 내려놓은 채 눈치만 슬슬 본다. 나는 신문지를 돌돌 말아 개의 주둥이를 톡톡 치면서 반성 좀 하라고 일러주었다. 고기만 보면 사족을 못 쓰는 단순한 녀석.

사회적 잣대로 재단한 욕망

장 시메옹 샤르댕Jean Siméon Chardin, 1699~1779의 그림 「뷔페」를 보면 먹을 것들을 앞에 두고 하염없이 쳐다보며 서 있는 개가 있다. 이 개도 틀림없이 루니처럼 테이블에 차려진 음식은 절대로 먹지 못하도록 훈련받았을 것이다. 그런 개에게 지금 커다란 유혹이 펼쳐져 있다. 특히 탐스러운 석화는 테이블 가장자리에 놓여 있어 앞발만 살짝 들어도 닿을 수가 있다. 개는 지금 갈등하며 망설이고 있다. '주인님이 먹지 말라고 했는데, 그래도 조금만 먹으면 안 될까.' 그림을 잘 들여다보면, 석화 껍질로부터 굴을 떼어내 먹기 위한 칼이 접시 밑에 놓여 있다. 이것은 개에게는 강력한 금지의 의미다.

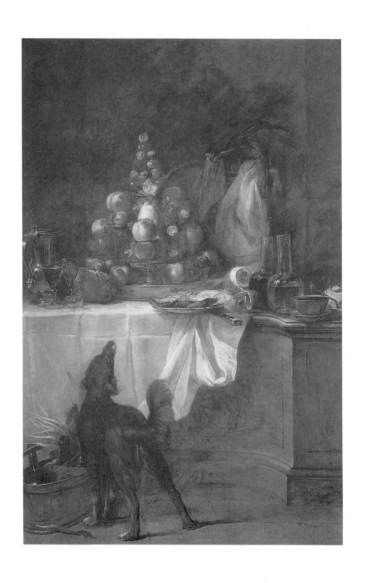

장 시메옹 샤르댕, 「뷔페」, 1728

칼뿐 아니라 음식과 잔이 테이블 위에 매우 불안정하게 배치되어 있다. 왼쪽 가장자리에 보이는 유리잔은 제대로 놓여 있지 않아서 곧 떨어져 깨어질 것 같고, 과일들은 장식을 위해 층층이 쌓여 있는데 잘못 건들면 곧 우르르 쏟아져버릴 것만 같다. 만일 개가 음식을 입으로 물어가기 위해 테이블에 앞발을 올려놓는다면, 바로 그 순간 칼은 바닥으로 떨어지고 유리잔은 깨어지고 과일들은 굴러 떨어질 것이다.

18세기 계몽주의 시대의 화가 샤르댕은 우화처럼 교훈이 숨어 있는 그림을 주로 그렸다. 정물들이 가지고 있는 숨은 상징성까지 심층적으로 해석하면, 그림의 내용은 단순히 개에 대한 이야기가 아니라 우리 인간에게 널리 전하는 훈계가 된다. 테이블 위에 놓여 있는 음식과 물건은 서양에서는 전통적으로 성적 욕망과 관련된 상징물로 여겨져왔다.

이를테면 싱그러운 과일들은 젊고 탐스러운 육체를 암시하며, 유리로 된 병과 잔은 육체의 순결을 말해준다. 그런가 하면 음식 중에서 조개류, 특히 껍질이 벌어져 있는 싱싱한 석화는 노골적인 유혹의 모습과 관련되어 있다. 개는 여기서 성적인 쾌락을 탐하고 있는 어리석은 인간을 대표한다. 영원하지 못한 본능을 추구하고 있기 때문에 어리석다고 보는 것이다.

부끄럼 없이 본능에 충실하기

개는 물론 인간보다 본능에 충실하다. 샤르댕의 그림 속에서 개는 헛된 본능을 좇는 상징으로 나오지만, 개는 그런 본능적인 욕구 못지않게 인간과 함께하려는 욕구 또한 강한 동물이다. 그 욕구에 솔직한 것이 또한 사람과 다른 점이다. 개를 키우는 사람이라면 누구나 네 발 달린 짐승이 인간을 어쩌면 이렇게 좋아할 수 있을까 하고 생각해보았을 것이다. 좋아하는 척하는 것이 아니라 진심으로 개는 인간을 좋아한다. 아무리 못난 인간이라도 개에게는 자기 주인이 가장 멋지고 훌륭한 사람이다.

동물을 주로 그렸던 영국의 화가 에드윈 랜드시어Edwin Landseer, 1802~73가 그린 「늙은 양치기의 상주」를 보면, 주인이 죽은 후에도 여전히 주인 곁을 떠날 줄 모르고 관 위에 머리를 올려놓은 채 그리워하는 개가 등장한다. 인간에 대한 개의 사랑이 느껴져서 마음이 찡해지는 그림이다. 인간과 개 사이에는 아주 오래된 억 겹의 인연이 얽혀 있는 것 같다. 인간의 아득히 먼 조상인 원시인이 동굴 생활을 하며 주변 맹수들의 위협으로부터 가까스로 스스로를 보호하며 살고 있을 무렵, 늑대 못지않게 무섭게 생긴 네 발 달린 짐승 하나가 인간에게 꼬리를 흔

에드윈 랜드시어, 「늙은 양치기의 상주」, 1837

들며 다가온다고 상상해보라.

개는 인간 편이 되어서 다른 네 발 달린 짐승들을 물리쳐주고, 토끼와 꿩도 대신 잡아다가 인간 앞에 물어다 놓았다. 네 발 달린 짐승들 사이에서 개는 인간 편에 선 괴상한 변절자에 이단아였겠지만, 인간에게 개는 한없이 고마운 존재였을 것이다. 인간은 개들이 물어다준 사냥감을 요리해서 개와 함께 나누어 먹었고, 이렇게 해서 인간과 개와의 오랜 동반 관계가 성립되지 않았나 하는 생각이 든다.

수많은 복잡한 이해관계들을 가지고 있는 인간은 개와 함께 살기 위해 많은 규율을 만들고 개를 훈련시켜야 했다. 식탁 위의 음식은 먹지 말 것, 야생 습성을 버릴 것, 아무나 물지 말 것, 아무 곳에서 변을 보지 말 것 등등. 하지만 개는 인간을 여전히 단순한 방식으로 좋아한다. 개는 하루에도 수십 번 인간에게 반갑다는 인사를 하고 행복하다는 표현을 한다. 꼬리 흔드는 것만으로 부족한지 온몸을 흔들면서 뛰어다니고, 너무 좋아서 벌러덩 드러눕기도 한다.

그런 개의 모습을 보고 있노라면 실컷 사랑을 표현하지 못하는 인간이 개보다 열등하다는 생각이 들기도 한다. '못난 것도 없는 내가 왜 매달려야 할까, 내 모든 것을 바쳐 사랑할 가치가 있는 사람일까, 내가 이렇게 좋아했는데 나를 떠나버리면

억울해서 어쩌지, 나 혼자 상처받으면 어쩌지.' 이런 의심 때문에 사람들은 정작 사랑은 않고 후회만 할 뿐이다. 그때 더 사랑할 걸 하고.

개는 후회하지 않는다. 좋아하고 있다는 것을 분명하게 소통할 줄 아는 현명한 동물이기 때문이다. 또한 사랑은 준 것 만큼 되돌려 받지 않더라도 충분히 행복할 수 있다는 것을, 인간이 미처 깨닫지 못한 그 사실을 이미 알고 있는 동물이기도 하다. 다른 것은 몰라도 사랑만큼은 개처럼 해야 한다. 사랑하라. 개처럼 솔직하고 단순하게.

Part 02
타인에게 말걸기

부모, 친구, 애인 그리고 모르는 타인. 우리는 수많은 관계로
행복하지만 때로는 힘들고 피곤하다. 나를 누르기만 하려는 상사,
무관심한 애인. 그리고 타인의 인정 없이는 단 하루도 살 수 없는 나까지.
가면 쓴 세상에 지치고, 엉킨 관계의 끈을 놓아버리고 싶을 때
다시 한 번 말을 걸어보자. 당신, 도대체 어디에 서 있는 건가요?

관계의 기본, 이해하기

연말에 어릴 적 친구를 만났다. 늙거나 살찐 구석들을 샅샅이
찾아내서 서로 놀려대고는 그래도 아직은 볼 만하다고 위로도
했다. "부모님은 안녕하시니?" 갑자기 옛 생각이 나서 물어보
았다. 친구는 무언가 의미심장한 웃음을 지었다.

친구는 딸 여섯에 막내가 아들인 일곱 남매의 여섯째 딸로
자랐다. 가문의 대를 잇는 것을 몹시도 중시하는 집안이었던
만큼, 그 친구 집 부엌에는 항시 제사 음식이 남아 있었다. 딸
을 더이상 바라지 않을 때 태어난 막내딸이었고, 바로 뒤이어
귀한 남동생이 태어나는 바람에 친구는 부모의 귀여움이라고
는 전혀 받아보지 못했다.

아이를 키우는 일에 지쳐 아이가 자라나는 일에 아무런 감

홍이 없었던 친구의 부모님은 여섯째 딸을 위해 그 무엇 하나도 새로 마련하지 않았다. "너는 스무 살 이전에 새것을 하나도 가져보지 못했다는 것이 뭘 의미하는지 모를걸." 친구는 자신을 태어날 때부터 조금도 특별하지 않은 '헌것'으로 취급한 부모에게 분노를 느끼고 있었다.

친구의 말대로 모든 부모가 지극 정성으로 자식을 키우는 것은 아닌가보다. 그 친구의 어머니는 습관적으로 자식들에게 소리를 지르곤 했다. 언젠가는 뭐라고 화를 내시며 현관에 있던 슬리퍼를 집어 막 외출하려는 친구의 등에 던졌었다. 친구가 잘못한 것은 그리 없었던 것 같다. 단지 어머니께서 참을 수 없이 삶이 짜증스러우셨나보다. '불쌍한 여자.' 친구는 어머니를 그렇게 칭했다. 아버지는 어떤 분이었는지 얼른 떠오르지 않는다. 친구 말로는 언제나 약주에 흥건히 취해, 가족에게는 관심도 없이 당신 혼자서만 선비처럼, 한량처럼 평생을 사셨단다. 그런 아버지를 친구는 '뻔뻔한 늙은이'라고 불렀다.

관계의 시작, 고백

한 달 전쯤에 친구는 태어나서 처음으로 아버지와 진지한 대화를 나누었다고 했다. "무슨 일인지 아버지가 저녁 무렵에

프랭크 딕시, 「고백」, 1896

이미 술에 취한 채로 손에는 소주 두 병을 사들고 우리 집에 오신거야." 친구는 멸치 안주를 내놓고 아버지에게 소주를 한 잔 따라드렸다. 그리고 자신도 한 잔 받았다. "동창 모임에 나갔다가 무슨 속상한 일이 있으셨나봐." 그날 친구는 아버지가 그저 평범한 국어 선생님으로 살고자 했던 것이 아니라 꿈이 시인이었다는 걸 알게 되었다.

"아버지의 이야기가 슬프더라. 시를 더이상 쓸 수 없게 된 현실. 결국 아버지가 꿈도 품을 수 없게 된 건 엄마와 우리 자식들 때문이었어. 엄마도 엄마대로 꿈이 있으셨을 텐데. 일곱이나 되는 아이를 줄줄이 낳아 키우느라 꿈은커녕 성격 파탄자로 변해버리셨지 뭐야. 두 분이 꿈을 희생하셨다고 해서 자식이 행복하게 자란 것도 아니고. 무엇이 우리 가족을 이렇게 만들었을까."

부모와 자식 간에도 마음속에 응어리진 말을 터놓고 이야기하는 시간이 필요한 것 같다. 부모자식이라는 관계 안에서 계속해서 황폐한 삶을 살고 있다면 그것은 잘못된 것이다. 친구의 말을 듣는 동안 「고백」이라는 그림이 생각났다. 이 그림을 그린 영국 출신의 프랭크 딕시Frank Dicksee, 1853~1928는 사람들 사이에 고여 있는 감정의 세계를 섬세하게 표현해낸 화가다.

그림 속 두 사람은 남자의 얼굴이 컴컴하게 처리되어 나이

를 가늠할 수 없는 탓에 언뜻 아버지와 딸처럼 보이기도 하고, 달리 보면 남편과 아내 같기도 하다. 여기서 누가 누구에게 어떤 내용의 고백을 하는지는 우리의 상상에 맡기고 있다. 해석의 단서라면 그림 전체에 흑색과 백색, 그리고 움츠러든 남자의 자세와 다가가려는 여자의 자세가 두드러진 대비를 이루고 있다는 것뿐이다.

흰 옷을 입은 여자가 창백해 보이기까지해서 우리는 은연중에 이 여자가 병약한 것은 아닐까 상상한다. 남자는 어두운 쪽에 있다. 아마도 그는 마음이 어둡고 무거운 상태일 것만 같다. 여자 쪽에서 "저 아프대요, 얼마 살지 못 한대요" 하고 충격적인 사실을 고백하고 그것을 들은 남자는 지금껏 여자에게 소홀했던 자신을 자책하며 괴로워하고 있는 것이 아닐까.

반대로 남자가 고해를 하고 있을 수도 있다. 괴로운 듯 손을 머리에 얹고 자세를 웅크린 남자는 지금 꺼내기 어려운 자신의 이야기를 힘겹게 털어놓는다. 반면 몸을 남자 쪽으로 기울여 남자의 이야기에 귀를 기울이고 있는 여인은 다소 당황한 듯 보이지만 상대방을 용서할 마음의 준비가 된 듯하다. 마치 도움의 손길을 내밀려는 듯 모은 두 손이 그를 향하고 있기 때문이다. 그 두 손으로 곧 남자의 떨리는 손을 꼭 잡아줄 것 같다.

이해의 끝, 용서

고백의 내용이 어떤 것이든 그림 속 이 두 사람 사이에 지금 오래도록 놓여 있던 냉랭한 얼음 장벽이 녹아내리고 있는 것을 느낄 수 있다. 내 친구 역시 아버지의 진솔한 이야기를 듣는 순간 부모에 대해 수십 년 동안 쌓아놓았던 장벽을 허물어뜨렸나 보다. 부모님을 용서한 것이다. 자기 마음속의 슬픈 응어리를 지우는 것, 그리고 상대방이 완벽하지 않은 인간임을 이해하고, 있는 그대로 받아들이는 것이 바로 용서이기 때문이다.

「돌아온 탕아」라는 그림을 보면 용서가 어떤 것인지 알 수 있다. 바로크의 거장 렘브란트Rembrandt, 1606~69가 그린 이 그림은 성서에 나오는 이야기를 바탕으로 한 것이다. 아버지의 규율을 따르지 않고 집을 나가 방탕하게 살다가 돌아온 아들을, 아버지는 꾸짖고 내쫓는 대신 더할 수 없이 푸근한 얼굴로 맞아주고 모두 괜찮다며 등을 두드려주고 있다. 아버지는 아들이 돌아오기를 한결같이 기다리고 있었기에 언제든 그를 받아들일 준비가 되어 있었던 것이다.

부모와의 관계에서 우리가 아는 것은 오직 은혜와 효도라는 말밖에 없다. 부모이기에 희생하고 자식이기에 복종하면서 서서히 꿈이 말라가고 조금씩 섭섭한 감정을 쌓아가는 것도 은혜

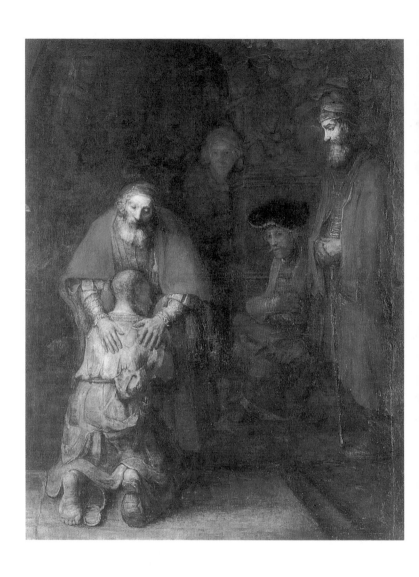

렘브란트, 「돌아온 탕아」, 1665

이고 효도일까? 가슴에 고인물은 오래 두면 썩는다. 부모와 허심탄회하게 이야기하는 시간을 가졌으면 좋겠다. 도리를 행하기보다는 서로 많이 사랑해주면 좋겠다.

상대를
지배하려 드는 사람

내가 다니는 체육관에 늘 같은 시간에 와서 평소와 다름없이 자신만의 운동기구들을 전날과 동일한 순서대로 다루는 사람이 있다. 근육을 단련시킬 목적으로 운동하는 사람이라면 누구나 그렇다고는 하지만, 이 남자는 남들보다 더 순서에 엄격하고 좀더 반복적 행위에 강한 사람인 것 같다. 운동하러 오면 언제나 그는 10개의 똑같은 러닝머신 중에서 늘 자신이 선호하는 두번째 자리에서만 뛴다. 8개의 똑같은 자전거 페달 중에서도 유독 세번째 것만 사용한다. 벨트마사지기도 마찬가지다. 그래서 나는 그를 '칸트'라고 부르며 눈여겨보게 되었다. 이상하게도 나는 그의 그런 행동에 신경이 예민해진다. 괜히 심술을 부려 철칙 같은 그의 운동순서를 방해하고 싶을 때도 있다.

며칠 전에는 수다스러운 체육관 관리사로부터 '칸트' 씨에 관한 이야기를 우연히 들었다. "그분 직업도 좋고 차도 무지 좋아요. 근데 이혼했대요. 아직은 독신인 것 같아요." 이혼이 나 독신에 으레 따라붙는 고질적인 편견의 말들을 무척이나 혐오하면서도, 나 역시 그것에서 벗어나기 어려운 지극히 평범한 사람인 모양이다. '그가 인간관계의 규칙에 대해서 서툴렀던 것은 아닐까' 하고 어느새 편견을 가지고 생각하고 있었으니까 말이다.

규칙에 좀 집착한다고 해서 사는 데 무슨 문제가 되겠느냐 고 묻겠지만, 인간관계에서는 다소 문제가 될 수도 있다. 관계 에서의 규칙은 일률적으로 적용할 수 없이 개별적이며, 예외도 아주 많기 때문이다. 예를 들어 하루 한 번 늘 비슷한 시간에 전화하고 아무리 바빠도 일주일에 한 번씩은 꼭 만나 데이트 하던 연인이, 어느 날엔가 갑작스레 연락을 끊을 수도 있고, 그 렇게 몇 주가 그냥 지나갈 수도 있다. 아무말도 하지 않고 혼자 있고 싶을 때가 있기 때문이다.

하지만 관계보다 규칙 자체에 익숙해지면 상대방은 그런 예 외 상황을 덤덤하게 받아들이지 못한다. 결국 스스로도 힘들어 지고, 관계도 힘들어지게 되는 것이다.

인간관계에 서툰 사람

그러고 보니 칸트 씨는 그림 속 누군가를 닮은 것 같기도 하다. 바로 인상주의자 귀스타브 카유보트Gustave Caillebotte, 1848~94가 그린 「창가의 남자」다. 생김도 닮았고, 왠지 사는 모습도 닮았을 것만 같다. 그림 속의 남자는 거실에서 거리를 내려다본다. 그 자세는 마치 황제처럼 자신 있고 당당하다. 그는 이 공간을 지배하는 사람처럼 보인다. 그의 지배력은 열린 창으로 뻗어나가는 시선을 통해 바깥세상으로까지 확장된다. 그의 시야 멀찍이 한 여인이 지나가고 있다. 그의 시선이 여인에게 멈추었다면 그 여인이 바로 지금 그가 지배하고자 하는 표적이다.

상대방을 지배하려고 드는 사람은 인간관계에 서툰 부류에 속한다. 이런 사람은 아주 이기적인 집을 마음속에 지어놓고 그 집 안에 사랑하는 사람을 가두려 한다. 정작 스스로는 틀을 지어놓은 규칙들이 깨어질까 두려워하면서, 상대방의 많은 것을 희생시켜 자신의 일상 속에 자연스럽게 포함되기를 기대하는 것이다.

실은 나도 무척이나 규칙적인 사람이다. 고등학교 때 받았던 적성검사에서 군인이 적합한 직업으로 나오기도 했다. 요즘에는 스스로를 어느 정도 알기에, '내가 군인을 하면 잘 어울릴

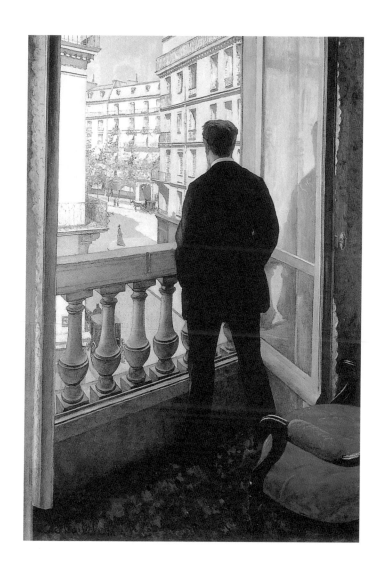

귀스타브 카유보트, 「창가의 남자」, 1876

것도 같다' 하며 수긍을 하지만, 어릴 땐 역동적이고 변화무쌍하게 펼쳐지는 삶을 매력적으로 생각했었나보다. 그런 삶을 꿈꾸었던 나에게 적성검사 결과는 충격이었다. 이후 나는 일부러 학교를 느지막하게 가보기도 하고, 하룻밤을 꼬박 새우고 그다음날 낮에는 내내 잠을 자며 보내보기도 했다. 하지만 그 결과는 그저 몹시 피곤했다는 것이다. 누군가 입력시키지도 않았는데 내겐 수많은 규칙들이 귀찮도록 몸에 배어 있었고, 그것들을 깨뜨리면 편안해지기는커녕 도리어 불안하고 짜증이 났다. 칸트 씨의 행동이 이유 없이 밉살스러운 것은 가끔은 떨쳐버리고 싶은 나 자신의 모습이 언뜻언뜻 스쳤기 때문일 것이다.

닫힌 공간에서 탈출하기

관계에 서툰 것도 실은 칸트 씨가 아니라 나 자신이다. 청혼을 할 때 남편은 "당신이 나와 내 가족의 일부가 되었으면 좋겠어"라고 말했다. 나 역시 남편이 나와 내 가족의 일부가 되기를 바랐기에, 서로가 원하는 것이 일치한다고 생각했다. 게다가 나의 일부가 되어달라는 말은 얼마나 낭만적인가. 하지만 이 청혼의 말은 결혼 후 서로가 서로에게 적응하기까지 꽤 오래도록 마음을 다치게 했던 상처의 씨앗이 되었다. 우리 둘 모

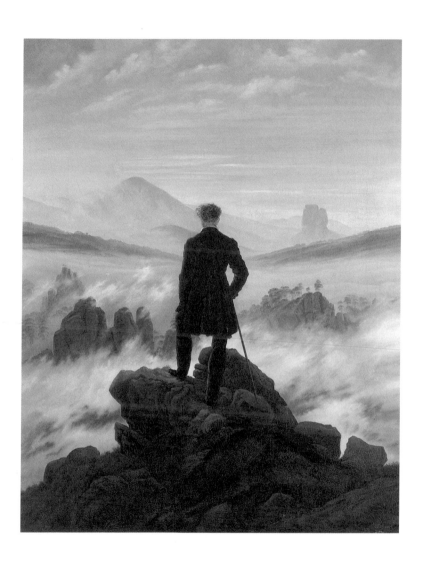

카스파르 다피트 프리드리히, 「안개 바다 위의 방랑자」, 1818

두 기존에 지어놓은 자신의 틀을 하나도 바꾸지 않고 그 틀 속에 상대방을 꼭두각시처럼 데려다놓으려 했던 것이다. 로빈슨 크루소처럼 자연에 적응하면서 그때그때의 필요에 따라 융통성 있는 규칙을 창조해가는 결혼생활을 계획했어야 했다.

독일의 낭만주의 화가 카스파르 다피트 프리드리히Caspar David Friedrich, 1774~1840의 「안개 바다 위의 방랑자」를 보면 카유보트의 그림에서처럼 뒷모습을 보인 채 서 있는 남자가 있다. 그러나 카유보트가 그린 남자와 달리 이 남자는 아무것도 틀 지워지지 않은 대자연 앞에 서 있다. 그는 제법 높은 곳에 올라와 있지만, 자연의 높이는 그것이 전부가 아니다. 자연의 넓이도 그가 보는 것이 전부가 아니다. 그는 가시적으로 한정된 공간을 지배하는 사람이 아니라, 무한하게 펼쳐지는 공간을 방랑하는 사람이다.

관계의 속성은 방랑에 가까운 것 같다. 자연을 방랑하는 태도로 상대방의 세계에 다가가면, 서로가 공유할 수 있는 공간은 배로 넓어질 것이다. 자연은 해마다 돌아오는 계절처럼 규칙적이면서도 형형색색 그 모습이 변화무쌍하고, 때로는 폭풍우처럼 예측불가능하다. 자연은 바위처럼 늘 한결같은가 하면 파도처럼 모험적이고, 얼음처럼 차갑기도 하다. 자연을 여행하듯 사람을 맞이하고 사랑해야 한다.

관계 속에서 자기 위치를
찾지 못한 당신

쓸쓸하고 좀 부끄러운 이야기를 꺼낼까 한다. 여럿이 있는 연말 모임에서 내 또래의 어떤 남자를 처음 봤는데 대화 내용이 귀에 쏙쏙 들어오고 인상도 괜찮았다. 살아온 시절이 비슷해서 그런지 공감하는 부분이 있었고, 저런 친구 하나쯤 생겨도 좋겠다고 혼자서 생각했다. 그 남자가 뜬금없이 이 말을 꺼내기 직전까지는 말이다. "아내가 엄청 예민해서, 저는 여자와는 친구로 못 지내요." 나한테 한 이야기가 아니었음에도, 그 자리에서 나는 남의 것을 넘보다가 망신당한 여자가 된 기분이었다. 왜 그랬을까. 혹시 친구라는 이름으로 나도 모르게 로맨틱한 관계를 상상한 것이었을까. 어릴 적부터 알고 지낸 사이를 제외하고는 중년의 기혼 남녀가 친구 사이가 되기 힘들다는 걸

그날 깨달았다. 친밀함을 표현하는 방식이 아슬아슬하고 서로에 대한 역할도 애매하기 때문이다. 당사자들은 친구라고 믿어도 주위의 시선은 둘을 그렇게 보지 않는다.

모호한 관계의 퍼즐 찾기

화가 클로드 모네에게도 남들의 시선이 곱지 않은 기혼의 여자 친구가 있었다. 그녀의 이름은 알리스. 맨 처음에는 모네의 그림을 무지하게 좋아하는 고객이었지만 점차 모네를 가장 잘 알고 잘 받아주는 친구가 되었다. 모네의 아내 카미유가 병이 들자 알리스는 모네의 친구로서 그녀를 간호해주었고, 살림은 물론 카미유가 낳은 두 아이까지 헌신적으로 돌보아주었다. 그러나 알리스를 대하는 카미유의 심경은 착잡했다. 고맙기는 하지만 자신의 역할을 대신하고 있는 알리스의 존재가 몹시 신경에 거슬렸다.

모네는 서른아홉 때 아내와 사별했고, 이후 쉰두 살이 될 때까지 13년 동안 주저하며 미루다가 마침내 알리스를 아내로 맞이했다. 「분홍색 보트」는 알리스와의 결혼을 신중하게 고려하고 있을 무렵에 그린 그림이다. 숲이 우거져서 물 위에 초록색이 짙게 드리워진 호수 위를 평화롭게 노 저어 가는 두 여인

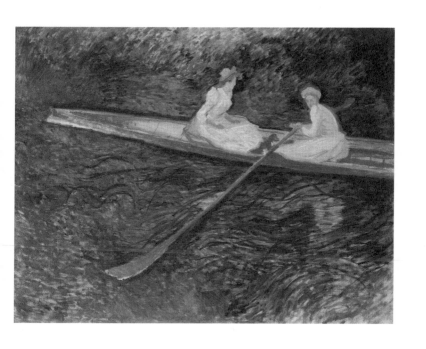

클로드 모네, 「분홍색 보트」, 1890

이 보인다. 연분홍색 옷을 입은 그림 속 두 여인은 실제로 자매인데, 알리스의 딸들이다. 그림의 구도를 보니, 화가는 호수를 내려다보는 언덕 위에 캔버스를 세우고 앉아 있는 것 같다. 배를 탄 두 사람을 지켜보며 모네는 무슨 상념에 빠졌을지 궁금하다.

노를 저어 가는 보트에 누군가를 태우고 가는 것, 그런 게 가족으로서의 관계 맺기가 아닐까 하는 생각이 든다. 친구관계가 각각의 보트를 몰고 가는 사람들끼리의 유대라면, 가족관계란 내 보트 안에 타인을 들어오게 하고, 새로 펼쳐질 물살의 흐름에 둘이 함께 적응해가는 것이다. 상대방과의 공유로 인해 달라진 내 상황과 어쩌면 조금 더 번잡해지고 내 맘대로 하지 못해 다소 불편해졌을 삶의 상태까지도 흔쾌히 받아들이는 게 가족관계다.

카미유가 죽은 후 모네는 알리스에게 전적으로 의존했다. 그러나 알리스에게는 별거 중인 남편과 네 딸이 있었고, 모네에게도 이미 두 아이가 있었다. 모네와 자신을 친구관계가 아닌, 가족관계로 새로 규정짓는 일은 알리스 역시 부담스럽고 달갑지 않은 일이었다. 친구관계에서는 서로의 역할이 확실하지 않아 자유로운 반면, 가족이 된다는 것은 주변을 정리해야 함을 의미했다. 자신의 보트에 모두를 태울 수는 없기 때문이다.

레아 세두 주연의 「시스터」(2012)라는 프랑스 영화가 있다. 아름다운 알프스 자락 스키 리조트를 배경으로, 시몽이라는 열두 살 소년이 스물 몇 살쯤 되어 보이는 예쁜 누나 루이와 둘이서 사는 이야기다. 시몽은 관광객들의 옷과 스키, 가방을 훔쳐 뒷거래로 팔아 생활비를 번다. 누나는 동생이 훔쳐온 샌드위치를 먹고, 동생에게 용돈을 받아 청바지도 사고 데이트도 하러 나간다. 어느 날 두 아이를 데리고 스키장에 놀러온 부유한 영국 여인을 본 시몽은 그녀에게 막연히 끌려 말을 건넨다. 물론 전부 거짓말이다. 그저 자상한 엄마가 있는 두 아이가 부럽고 자기도 여유로운 그들 사이에 끼고 싶을 뿐이다.

영화는 중반부를 넘길 때까지 소년의 일상만 보여주다가 갑자기 충격적인 비밀을 터뜨린다. "누나가 아니라 엄마예요." 루이의 애인에게 시몽이 그렇게 털어놓는다. 어린 나이에 엄마가 되었지만, 정신은 아직 아이의 상태인 루이. 그녀에게 필요한 건 아들이 아니라 친구와 어른 보호자다. 그래서일까. 시몽은 어느새 누나를 지켜주는 큰오빠 혹은 믿음직한 친구 같은 역할을 하고 있다. 감독은 외로운 남녀가 알맞은 역할을 맡지 못한 채 가족관계 내에서 떠돌다가, 자신의 위치로 돌아가는 과정을 담담하게 보여준다.

극적인 요소가 거의 없는 엔딩 장면에서 나는 피터르 브뤼

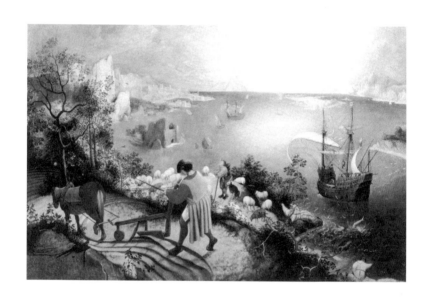

피터르 브뤼헐, 「이카로스의 추락」, c.1558

헐Pieter Bruegel, 1525~69의 작품 「이카로스의 추락」을 떠올렸다. 화면 오른쪽 하단에 바다에 풍덩 빠진 이카로스가 다리를 허우적대는 모습이 조그맣게 보인다. 이카로스가 태양을 향해 욕심껏 올라가다가 날개의 밀랍이 녹아서 추락하는 것은 오비디우스가 쓴 『변신 이야기』 속 주요장면인데, 이렇게 풍경의 일부로 숨어 작게 처리되다니 참으로 독특한 구성이 아닐 수 없다.

주인공이 추락했는데 주변 사람들은 전혀 알아채지도 못하고 관심조차 기울이지 않는다. 농부는 소를 부리는 일에 몰입해 있고, 양치기도 골똘히 자기만의 생각에 빠져 있다. 한 사람에게 매우 이례적인 사건이 일어났지만, 수시로 벌어지는 흔한 일인 듯, 사람들의 일상은 아무런 변화 없이 돌아간다. 평화로워 보이는 일상 속에도 언제나 누군가의 불행이 잠복해 있기 마련이라는 뜻일까.

「시스터」에서도 루이가 애인 앞에서 아이 엄마임이 밝혀진 것에 이어, 시몽 역시 호감을 가졌던 영국 여인에게 거짓말에 몹쓸 손버릇까지 가진 아이라는 걸 처참하게 들통 난다. 하지만, 주인공들의 추락에도 불구하고 곧 브뤼헐의 그림처럼 별일 없다는 듯 스키 리조트의 시간은 다시 흘러간다. 한 가지 바뀐 게 있다면, 루이는 꼬박꼬박 일하러 나가고, 시몽은 도둑질을 멈추고 학교에 다니기 시작한다는 점이다.

두 사람은 여전히 외롭고 가난하다. 이상적인 가족의 모습은 개인의 만족스러운 삶과 별개까지는 아니어도 완전히 일치할 수는 없는 모양이다. 예쁘게 웃던 루이는 고된 생활에 지친 무표정한 엄마가 되어 갑자기 늙어 보이기까지 하고, 능수능란하게 장물 가격을 흥정하며 바쁘게 살던 시몽은 이제 시큰둥하게 앉아 엄마를 기다리는 무기력한 아이로 변해 있다. 한 명은 엄마답게 철이 들고, 다른 한 명은 어린이다움을 회복했지만 과연 전보다 더 행복해진 건지 의심스럽다. 오누이나 친구사이로 지내던 시절이 미래는 없지만 솔직히 더 자유롭고 즐거웠을 수도 있다. 지속할 수 있다면 좀더 버텼겠지만, 다 소용없었다. 모든 게 들켜버린 상황이었으니까.

주인공들의 음울한 표정에도 아랑곳하지 않고 영화를 본 관객들은 잘 마무리되었다는 안도감을 안고 자리에서 일어선다. 두 남녀가 남을 속이고 자신까지 속이며 위태위태하게 살던 생활을 드디어 끝냈기 때문이다. 아무리 좋은 사이여도 모호한 상태로는 관계를 이어갈 수 없다. 분명한 자기 위치를 찾는 것, 결국 그게 스스로도 당당하고 모두가 행복해지는 결말이 아닐까.

타인에게 무관심한 사람

지하철 안에 서 있는데 옆자리에서 승객 두 사람이 대화하는 소리가 들린다. "거기서 2호선을 갈아타고 죽 가면……" "그러면 스무 정거장도 넘겠네." 듣자하니 둘은 노선을 잘못 정해 몇 정거장 되지 않는 길을 몇 배나 빙 돌아가려는 것 같았다. '그 길이 아닌데요' 하면서 끼어들까 하다가, 괜히 오지랖만 자랑하는 것 같아 가만히 있었지만, 신경이 좀 쓰인다. 알면서도 모른 체하고 있는 게 조금은 양심에 걸렸기 때문이다. 어디서 들은 적 있는 '착한 사마리아인 법'이 언뜻 떠올랐다. 유럽의 몇몇 국가에서는 길에 쓰러져 있는 사람을 보고 충분히 구해줄 수 있는 상황이었는데도 그냥 지나치면, 죽음의 가능성을 알고도 방치했으므로 죄가 있다고 본다. 물론 응급상황에 관련된

법이라 지금처럼 사소한 방관의 경우에는 해당하지 않지만 말이다.

상처가 두려운 사람

'착한 사마리아인'은 본래 신약성서에 나오는 이야기다. 페르디낭 호들러Ferdinand Hodler, 1853~1918가 그린 「착한 사마리아인」도 성서의 내용에서 제목을 따온 것이다. 스위스의 상징주의 화가였던 호들러는 늙음과 좌절, 병과 죽음 등 삶이 지닌 고달픈 측면의 모습들을 자주 그렸다.

이 그림은 강도에게 봇짐을 빼앗긴 것은 물론이고, 벌거벗겨진 채 의식을 잃은 한 유대인에게 사마리아인이 물을 먹이는 진지한 순간을 담았다. 앞서 행인들은 "내가 곧 사람을 보내리다"라거나 "지금은 급하여 그냥 가고, 반드시 돌아오겠소" 하고 핑계들을 대고는 모두 피하듯 지나쳐버렸다. 그러나 단 한 사람, 그것도 평소에 유대인으로부터 철저하게 멸시당하던 사마리아인만이 적대감을 넘어서서 참다운 인간애를 실천한 것이다.

남의 일에 개입되는 것을 겁내는 이유는 그로 인해 무슨 귀찮은 책임을 지게 되지 않을지 걱정이 앞서기 때문이다. 의협

페르디낭 호들러, 「착한 사마리아인」, 1883

심에 도와주었다가 난데없이 가해자로 오인 받는가 하면, 간혹 행인의 서투른 응급처치로 인해 더 불행한 결과가 초래되는 경우도 있다. 아무리 선한 의도에서 시작된 일일지라도 어떻게 풀릴지는 통 예측할 수가 없다.

영화 「바벨」에 그런 이야기가 나온다. 어느 일본인이 모로코에 갔다가 자신에게 친절을 베푼 현지인에게 기념으로 사냥총을 주고 돌아온다. 그런데 감사와 우정의 뜻으로 주고받은 그 총으로 인해 치명적인 일들이 연쇄적으로 일어나게 된다. 일본인에게서 받은 총은 모로코의 철없는 두 소년의 장난감이 되어버리고, 실수로 날아간 총알 한 발에 마침 모로코에 여행을 온 미국인 여자가 다친다. 각각 떨어진 장소에서 개별적으로 벌어지는 사건들은 알고 보면 모두 하나로 연결된다.

하나이던 언어가 소통할 수 없는 여러 말들로 산산이 흩어져버린 바벨탑의 전설처럼 브래드 피트와 케이트 블란쳇 주연의 영화 「바벨」은 소통이 도무지 불가해진 세상을 묘사한다. 총을 맞은 여자의 남편은 아내를 병원으로 이송하기 위해 미국대사관 측에 긴급연락을 취한다. 하지만 미국대사관은 이 단순한 사건을 국가적 테러로 확대 해석하고는 야단법석을 떠느라 정작 서둘러야 할 인명구조에는 늑장을 부린다.

정말로 중요한 말을 해도 상대방이 곧이곧대로 듣지 않으니

답답하기만 하다. 실수로 총을 쏜 모로코 소년에게는 아예 말을 할 기회조차 주어지지 않는다. 테러사건이라는 연락을 받고 출동한 특수요원이 소년에게 자수할 기회도 주지 않고 무조건 위험인물로 취급했기 때문이다.

영화 속에는 언어소통에 있어 실제 장애를 가진 소녀도 등장한다. 하지만 그 소녀가 소통하지 못하는 진짜 이유는 언어장애 때문이 아님이 끝에 가서야 밝혀진다. 엄마의 자살을 목격한 충격으로 소녀는 아무하고도 마음을 터놓을 수 없는 상처 입은 사람이 되고 만 것이었다.

작은 손길에 마음이 열린다

마음을 터놓는 것, 이것이야말로 서로 통하는 세상에 살 수 있는 유일한 방법이다. 바벨탑 이전의 언어를 습득할 수 있는 최상의 길이기도 하다. 본래 하나이던 언어는 입으로 발화되는 것이 아니라, 마음으로부터 우러나오고 전해지는 것이기 때문이다. 굳이 말을 빌리지 않아도 서로 마음이 오가는 것이다. 그런 언어란 바로 이런 것이 아닐까 생각되는 그림이 있다. 월터 랭글리Walter Langley, 1852~1922가 그린 「저녁이 가면 아침이 오지만, 가슴은 무너지는구나」를 소개한다.

월터 랭글리, 「저녁이 가면 아침이 오지만, 가슴은 무너지는구나」, 1894

랭글리는 햇빛이 좋은 뉴린이라는 외딴 어촌을 찾아 그림을 그리기 위해 그곳에 몇 년간 머물렀던 영국의 외광주의 화가다. 뉴린에서 지내는 동안 그는 바다를 그저 경치가 아니라 마을 사람들의 애환이 얽혀 있는 곳으로 바라보게 되었다. 그래서인지 랭글리가 그린 바다에는 쓸쓸하고 애잔한 감정이 어려 있다. 이 그림 속에서의 바다는 모질게도 여인이 사랑하는 사람을 데려가버린 모양이다. 어제 아침 바다로 나간 배는 아무리 기다려도 돌아오지 않는데, 또다시 아침이 오려 한다. 해는 언제 폭풍이 불었냐는 듯 바다 위로 천천히, 변함없이 찬란한 모습으로 떠오르기 시작한다.

울고 있는 여인의 등을 토닥이는 노부가 보인다. 노부는 아무말도 꺼내지 않는다. 지금 이 순간 여인에게 필요한 것은 말이 아니라 사람이라는 것을 알고 있기 때문이다. 함께 있어줄 사람, 슬픔이라는 짐을 나누어 들어줄 사람 말이다. 세상의 일이 심장 하나로 감당하기에 너무나 버거울 때가 있다. 노부는 연륜이 묻어나는 마디 굵은 손으로 흐느끼는 여인의 등을 쓸어준다. 마음을 어루만지는 것이다. 그 따뜻한 손길에 여인은 꾹 참았던 설움이 북받쳐 올라와 목이 멘다. 하염없이 눈물이 솟아오른다.

하루종일 주워 담을 수도 없을 만큼 많은 말들을 내뱉고 또

든지만, 그 말들이 허공을 빙빙 맴돌 때가 많다. 사람들끼리 말은 하면서도 마음은 내주지 않기 때문이다. 자꾸만 사는 게 등이 시린 것처럼 아프다고들 한다. 그런데 그 이유가 혹시 내가 편견이나 원칙을 사람보다 앞에 두고, 의심과 이기심으로 소통을 방해했기 때문은 아니었을까.

사랑에 중독된 사람

엘리베이터에서 모르는 사람과 둘만 남겨지면 멀뚱히 층이 바뀌는 숫자판만 올려다보는 경우가 많다. 쑥스럽기 때문이다. 하지만 미국인들은 좁은 공간에서 침묵을 지키는 것은 서로에게 위협적이라고 생각하는 것 같다. 그래서 영어에는 침묵의 얼음을 깨는 별 의미 없는 대화가 많다. "밖에 비가 대단해요." "예, 운전하는데 앞이 하나도 안 보이던걸요." 주로 날씨를 소재로 나누는 이런 가벼운 인사말들이 그 예이다. 덴버에서 대학원을 다닐 때 나는 엘리베이터 대신 계단으로 다니는 것을 더 좋아했다. 표면상의 이유는 틈틈이 운동을 하기 위해서였지만, 진짜 이유는 낯선 미국인과 형식적인 인사말을 나누는 어색한 상황을 피하고 싶어서였다.

유학 시절 내게는 경미한 대인기피증이 있었다. 영어 스트레스로 인해 생긴 증상이었는지도 모르겠다. 혼자 아레나에서 운동하고, 도서관에 가고, 혼자 공원을 산책하고, 혼자 영화 감상을 하거나 쇼핑몰을 돌아다녔다. 심지어는 카페테리아에서조차도 혼자 식사하는 것이 더 편했다. 과제를 하느라 늘 잠이 부족했기 때문에 시선을 허공에 둔 채 이어폰으로 음악을 들으며 점심을 먹는 시간이 유일하게 머리를 쉬는 시간이었다.

혼자 있는 것을 즐기고 있음에도, 가끔은 누가 날 동정어린 시선으로 보고 있지 않을까 신경이 쓰였다. 특히 혼자 식사할 때는 간혹 허겁지겁 맛도 음미하지 못한 채 섭어 삼키는 경우가 있었다. 외롭게 보일까봐, 혹은 정말로 외로울까봐 그랬던 것 같다.

혼자 있는 것과 외로운 것은 같지 않다. 외로움은 상실감을 내포한다. 지극히 친밀한 관계 속에 있다가 만남이 소원해졌을 때, 또는 사랑하던 연인에게서 이별을 통보받았을 때 외로움이 기습한다. 그 느낌은 혼자 있는 사람이 느끼는 인간 본연의 고독과는 정도가 완전히 다른 것이다. 혼자 있을 때는 자신과 풍부한 대화를 하지만, 외로울 때는 자신을 전혀 돌보지 못한다. 돌이킬 수 없는 과거의 자신을 질책하면서 에너지를 소모하고, 오지 않을 상대방의 연락을 기다리며 헛된 기대로 시간을 소모

한다. 그러고 나서는 스스로의 어리석음에 화가 나서 또 한번 감정을 소모한다.

외로움이 두려운 사람

프랑스의 상징주의자 귀스타브 모로Gustave Moreau, 1826~98가 그린 「오르페우스」를 보면, 아름다운 여자가 죽은 남자의 머리를 악기에 담아 들고 슬프게 바라보고 있다. 이 그림은 그리스 신화에서 소재를 따온 것으로, 죽은 머리는 오르페우스이고, 여자는 그를 흠모하던 사람이다. 오르페우스는 리라를 타면서 황홀한 음악으로 여인의 마음을 설레게 만들었다. 여인은 그 음악에 취했고, 그가 자신을 향해 연주하고 있는 것이라고 착각했다. 여인은 오르페우스에게 사랑을 고백했지만, 그로부터 차가운 비웃음을 받았다. 이런 식으로 오르페우스에게 농락당했다고 느낀 여자가 한둘이 아니었다. 결국 분노한 여자들은 오르페우스를 잔인하게 죽이고 떠나버렸다. 그러나 그림 속 이 여인만은 오르페우스를 잊지 못하고 그의 시신을 강에서 건져낸다. 남자의 두 눈은 더이상 여인을 바라보지 않으며, 그의 목소리는 더이상 여인을 위해 노래하지 않는다. 둘의 관계는 남자의 잘린 목이 말해주듯 영영 단절되었다. 그럼에도 여인은

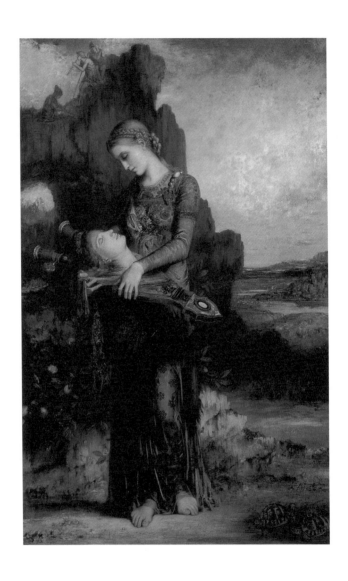

귀스타브 모로, 「오르페우스」, 1866

남자와의 이별을 받아들이지 못한다.

이별이 무척이나 힘들었던 사람이 내 주변에도 있었다. 덴버에서 알게 된 '유키'라는 일본 여학생이었다. 유키는 미국에 오기 직전에 사랑하는 사람과 헤어진 상태였다. 두 사람은 대학 내내 꼭 붙어 다녔고, 유학도 함께 오려고 계획했었다. 유키의 입학허가서가 오지 않아 남자가 먼저 유학을 떠났는데, 몇 개월 후부터 남자에게서 서서히 연락이 줄어들더니 어느 날부터는 완전히 끊겨버렸다고 했다. 나중에 미국에 온 그녀는 남자를 다시 만났지만, 재회의 기쁨은커녕 다른 여자를 사랑하게 되었다는 싸늘한 이별의 말만 듣게 되었다.

그렇게 유학생활을 시작한 유키는 혼자 무엇을 해낼 자신도 없고 의지도 없었다. 그러다 미국 남자를 만났는데, 사귄다기보다는 유키 쪽에서 온 마음을 바쳐 남자를 섬기는 것 같았다. 그 미국 남자가 다른 주로 떠나버리자, 유키는 곧바로 라틴계로 보이는 새로운 남자를 따라다녔다.

외로움이 두려웠던 유키는 전 애인이 남기고 간 공백을 사랑하지도 않는 다른 남자들로 채우려 했던 것 같다. 물론 이 사랑에서 저 사랑으로 끊임없이 이어지는 관계들 속에서 삶을 풍요롭게 만드는 사람도 있다. 하지만 유키의 경우는 달랐다. 애인이 없다는 사실보다 외로움의 감정을 견디기 어려웠던 것이

다. 그 아이에게 연인은 외로움을 잊기 위한 수단에 불과했다.

내 안의 달빛 발견하기

남의 연애에 신경 쓰기에는 해야 할 공부가 너무나 많았던 탓에 나는 유키에 대해 까맣게 잊은 채 마지막 학기를 보내고 있었다. 그해 크리스마스 때 불쑥 유키로부터 카드가 날아왔다. 하와이에 있는 호텔에서 인턴을 하게 되었다는 이야기와 함께, 자기는 도시락을 싸와서 점심 때 늘 혼자 먹는다고 적혀 있었다. 이어폰으로 음악을 듣는데, 내가 혼자 먹던 모습이 떠오르더란다. 혼자 있어보면서 자신이 뭘 좋아하는지 알게 되었고, 자기 자신과 훨씬 가까워질 수 있었다고 했다. 기뻤다. 유키는 드디어 이별을 받아들이고, 외로움을 극복해낸 것이었다.

유키가 보낸 카드의 내용과 초현실주의자 레메디오스 바로 Remedios Varo, 1908~63가 그린 「환생」이 머릿속에서 교차된다. 그림 속 여인은 자신의 그릇 속에 환한 달이 담겨 있는 것을 보고 경탄하고 있다. '하늘에 뜬 달처럼 이렇게 아름다운 달빛이 내 안에도 있었구나' 하고 깨닫는다. 외로움으로 혼탁하고 불안정했던 마음에서 벗어나니, 잔잔한 마음의 수면 위로 하늘의 달빛을 담을 수 있게 된 것이다. 유키도 그것을 경험한 듯했다.

레메디오스 바로, 「환생」, 1960

이별 후에는 외로움의 시기를 거칠 수밖에 없다. 그러나 그 시기를 앓고 나면 혼자가 되는 즐거움을 새롭게 발견하게 된다. 무엇을 상실한 반쪽이 아닌, 온전한 하나가 되어야만 다른 하나를 만나 또다시 반쪽을 나누어 가질 수 있게 되는 것이다.

고통스러운 상상, 질투

미술을 전공하는 학생들은 남들보다 조금 이른 20대 초반에 막다른 길에 도달하는 것 같다. 졸업 후 실기를 그만두고 대학원에서 미술사나 박물관학을 전공하겠다고 상담하는 미대생들 중 다수가 자신은 예술 작업을 하기에 재능의 한계를 느낀다고 털어놓는다. 한 학기 내내 작업에만 매달린 자신보다 친구의 반짝 아이디어가 훨씬 더 훌륭하다는 생각이 들 때에는 스스로 비참한 기분이 든다고 했다. 자신에게 재능이 부족하다는 것을 받아들여야 하지 않겠냐는 것이다. 그런 기분이 어떤 것인지 알 것도 같다.

　내가 다니던 고등학교는 남학교 건물과 여학교 건물이 분리되어 있었다. 하지만 언제나 남학교에서 일어나는 소식들이 여

학교로 전해져왔다. 가장 많이 들리는 이야기는 당시 남학교에서 1등하는 멋진 괴짜 학생에 관한 것이었다. 그와는 개인적으로 초등학교 동창에, 어머니 친구의 아들이기도 해서 잘 아는 사이였다. 그는 담배도 피우고 술도 했으며, 여자친구를 만날 때는 까만 가죽바지를 입고 나갈 정도로 외모에도 신경 쓰는 편이었다. 게다가 무협지에 푹 빠져 있어서 분명 공부와는 담을 쌓고 지냈다. 그런데도 모의고사 성적은 늘 만점에 가까웠다. 그에 비하면 나는 술 담배는커녕 분식집에서 군것질을 하는 일도 드물었으며, 친구들과 몰려다니며 수다를 떠는 일조차 없었다. 그야말로 어느 학교에나 있을 법한, 별로 내세울 것도 없는 모범생이었다. 그런 나에게 그는 몹시도 불쾌한 존재였다. 아마도 그 불쾌한 감정은 아무리 노력해도 따라잡을 수 없는 그의 천부적 지능에 대한 시기심 때문이었던 것 같다.

남들이 나보다 잘났다고 느낄 때

시기하는 자의 비참함을 너무나 잘 보여주었던 영화가 기억난다. 모차르트와 살리에리의 이야기를 극화한 「아마데우스」이다. 궁정 음악가인 살리에리는 오래도록 고군분투하여 작곡한 행진곡을 황제 앞에서 훌륭하게 연주한다. 이날은 틀림없이

살리에리가 빛나야 하는 날이었다. 그의 음악이 모든 사람들의 기립박수를 받고 황제의 감탄사를 듣기로 예정된 날이었다.

하지만 행진곡의 마지막 음이 끝나자마자, 느닷없이 새파랗게 젊은 모차르트가 피아노 앞에 앉더니 악보도 없이 한 번 들었던 살리에리의 행진곡을 경탄할 만큼 경쾌하게 변주까지 섞어서 연주하는 것이었다. 그 순간 살리에리의 존재는 완전히 사라지고 모차르트만이 빛나고 있었다. 그것에서 그치지 않았다. "이 부분은 이렇게 바꿔보면 어떨까요" 하더니 모차르트는 그 자리에서 즉흥적으로 천상의 음들을 만들어냈다.

모차르트의 등장으로 처참하게 패배감을 맛본 살리에리는 또다른 이유에서 이중적으로 고통받고 있었다. 살리에리에게는 오래도록 연정을 품었으나 감히 접근할 수 없는 여인이 있었다. 여인에 비해 자신은 너무 나이가 많았기에 남자로 다가설 자신이 없었던 것이다. 그런데 젊고 성욕이 왕성한 모차르트는 거침없이 그 여인에게 다가가서는 달콤한 키스로 단번에 유혹해버렸다. 남몰래 흠모하고 가슴앓이를 하며 공들여왔던 여인을 그토록 간단히 유혹해버리다니. 살리에리는 질투심으로 미쳐버릴 것 같았다. 나이든 여자가 탱탱한 피부의 젊은 여자를 부러워하듯, 나이든 남자는 성욕이 왕성한 망아지 같은 젊은 남자를 부러워한다. 남자에게 성욕이란, 여자에게 외모가

에드바르드 뭉크, 「질투」, 1907

그렇듯 자신감의 원천인 모양이다.

노르웨이 출신의 상징주의 화가, 에드바르드 뭉크Edvard
Munch, 1863~1944가 그린 「질투」를 보면 한없이 무력해 보이는 남
자가 그림의 전면에 등장한다. 그 뒤쪽으로는 포옹하는 두 남
녀가 보인다. 아마도 이 두 사람이 남자를 질투심으로 몰고 간
원인이지 않을까. 그러니 이 방은 뭉크의 마음속이고, 두 남녀
는 마음속에서 일어난 상상을 그린 것이다. 질투라는 것은 대
부분 그렇듯 실체가 있는 것이 아니라 상상의 감정이다. 상대
방을 의심하고 불안한 상상을 키워가는 것이 바로 질투다. 그
상상은 사랑함에 있어서, 또 사랑받음에 있어서 자신감을 결여
한 자가 품게 되는 것이기도 하다.

뭉크의 경우는 과거에 사랑했던 연인에 대한 감정이 완전히
정리되지 않아 심리적으로 극도로 불안정한 가운데 새로운 여
인을 만나게 되었다. 뭉크는 그 여인을 정신적으로나 성적으로
만족시킬 자신이 없었다. 사랑에 대한 확신도 없었다. 그래서
겉으로는 서로 구속하지 않는 자유로운 관계를 원한다고 말하
면서도, 마음 한구석에서는 그 여자가 다른 남자와 함께 있을
지 모른다는 상상으로 견딜 수가 없었던 것이다. 사랑이 있어
야 할 자리에 질투가 대신 차지하고 들어와 마음을 온통 지배
하게 된 것이다.

머릿속에서 날리는 강펀치

이럴 때 도움이 되는 통쾌한 그림이 있다. 뜬금없기는 하지만, 어느 권투선수가 펀치 한 방을 크게 날려 상대 선수를 링 밖으로 내몰아버리는 장면이다. 이 그림은 미국의 화가 조지 벨로George Bellow, 1882~1925가 그린 것이고, 제목인 「뎀지와 퍼포」는 두 선수의 실제 이름이다. 단순히 상대방을 넘어뜨리는 것에서 그치는 것이 아니라, '꺼져버려!'라고 말하듯 몰아내는 것 같은 장면이다.

그림에서 흥분한 관중들의 동요가 들려오는 것 같다. 사실 1900년대 초반에 권투에 열광하던 미국인들 중에는 죽도록 일하고도 별로 풍족하게 살지 못하는 블루칼라가 많았다. 이들은 고된 노동에 비해 턱 없이 부족한 임금에서 오는 스트레스를 불법적으로 벌어지는 내기 권투로 해소하곤 했다. 그런 이유로 내기 권투를 보러 온 관중들은 "날려버려, 죽여버려!" 하고 외쳐댔다.

만일 스스로를 못난 사람으로 만드는 불청객들이 마음속에 버티고 있다면, 정말로 강펀치를 날려버려야 한다. '내 마음속에서 썩 꺼져버려!'라고 말하듯이. 남에 대한 시기와 질투가 바로 날려버려야 할 불청객들이다. 그 두 감정은 자신감과 만

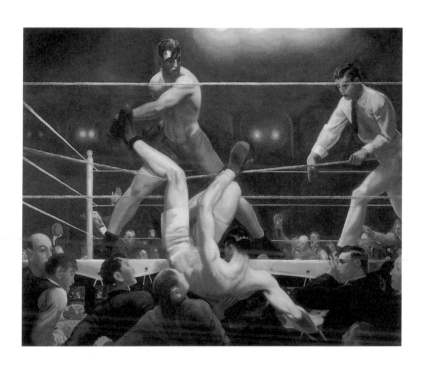

조지 벨로, 「뎀지와 퍼포」, 1924

족감을 잠식시키면서 그 자리에 열등감과 패배감을 자라게 만든다. 행복이란 자기 충족의 마음 상태에서 생겨나는 것인데, 그것들로 인해 충족상태는 점점 결핍상태로 바꿔어버린다. 그럴 때가 바로 강편치를 날릴 순간이다. 적어도 내 마음속에서만큼은 나는 영원한 챔피언이다.

점심을 먹으러 밖으로 나가는데, 갑작스럽게 햇살이 쏟아져 눈
의 동공이 잠시 적응을 하지 못한다. "와, 겨울에 이런 날씨라
니." "아, 놀고 싶어." 동료 직원들이 이렇게 외쳐댄다. 그중
한 사람은 난데없이 "요즘 정말 심심해 죽겠어" 하고 말한다.
심심할 겨를 없이 바쁜 사람이 그런 말을 하니 안 어울리지만
무슨 말인지 이해가 간다. 시간에 매여 몸은 바쁜데 정신적으
로는 허하기 짝이 없는 것이다. 그는 매운 낙지볶음으로 허한
마음을 활활 불태워버리자고 제안했다. 서른 중반이 되도록 아
직 제대로 사람을 만나본 적 없다는 그는 매운 양념에 밥을 비
비면서 털어놓는다. "인위적으로 누군가를 만난다는 것에 거
부감이 느껴져요. 대화도 너무 현실적이고요. 제가 너무 몽상

가일까요. 우연히, 그러나 뭔가 운명적인 느낌이 오는 그런 만남을 아직 기대하고 있거든요. 이 사람 놓치면 후회하겠구나 하는 직감 말예요."

"왜 우리에겐 소설 같은 우연은 일어나지 않는 걸까" 하고 다른 사람이 말했다. 그러고 보니 소설이 흥미를 끄는 이유 중 하나는 우연의 묘미 때문인 것 같다. 이를테면 어머니가 집에서 바느질을 하다가 난데없이 바늘이 뚝 부러지고 그 순간 전쟁터에서 아들이 죽음을 맞는다거나, 전당포에 맡겨진 백 년 넘은 러시아제 괘종시계가 어느 날 문득 멈춰버리는데 그날이 러시안 차르의 마지막 날이었다거나 하는 우연의 요소들 말이다.

꿈의 그 사람을 기다리기만 하는 당신

초현실주의자 앙드레 마송André Masson, 1896~1987이 그린 「그라디바」는 소설 속에 나오는 불가사의한 우연의 이야기를 바탕으로 그린 그림이다. 『그라디바』는 빌헬름 옌센Wilhelm Jensen이라는 대중 소설가가 1903년에 쓴 소설 제목인데, 책의 내용이 특이했다기보다는 유명한 정신분석자인 프로이트가 잠재적 욕망에 관한 강연회에서 종종 그 소설의 내용을 예시로 들어서 잘 알려진 책이다.

앙드레 마송, 「그라디바」, 1939

주인공인 고고학자는 뮌헨박물관에서 '그라디바'라는 고대 그리스 부조상의 여인을 보고 넋을 잃는다. 특히 발가락 끝으로 내딛는 우아한 발걸음에 반해 자리를 뜰 줄 모르고 그것을 바라본다. 단지 작품 속 여인일 뿐인데, 꿈에서까지 그 모습이 이상하리만큼 생생히 나타나는 것이 기이해서 그는 2000여 년 전 그녀가 살았던 폼페이의 폐허를 방문한다.

헛된 줄 알면서도 그는 그녀의 흔적이라도 찾으려는 듯 화산 폭발로 모두 화석이 되어버린 아무도 없는 옛 도시의 유적 속을 거닐고 있었다. 바로 그때 멀리서 어느 낯선 소녀가 그를 향해 걸어왔다. 놀랍게도 그 소녀는 그라디바의 발걸음과 매우 유사하게 걷고 있었고 얼굴마저 똑같이 닮아 있었다. 마치 그라디바가 다시 살아나온 것 같았다. 고고학자가 무의식 속에서 기다리고 있던 석상의 여인은 소녀와의 그 우연한 만남을 통해 현실 속의 여인으로 바뀐다. 마송의 그림 우측에는 벽난로가 있는데, 마치 폼페이의 화산이 폭발하는 것처럼 이글이글 끓어오르고 있다. 좌측으로는 지진이라도 일어나는 듯 벽이 '쩍' 하고 갈라지고 있다. 그림 전체에 알 수 없는 초자연적인 괴력이 감돌고 있는 가운데, 중앙에서는 돌로 만들어진 여인이 피와 살점을 지닌 몸으로 변성하고 있다. 꿈의 여인이 진짜 여인으로 변하는 순간이다.

주변을 예민하게 감각하라

우연한 만남은 수 겹으로 쌓여온 마음속 염원이 외부세계로 전해졌다가 다시 자신에게로 돌아온 것이라고 생각한다. 나비의 날갯짓 하나가 일으킨 파동이 점점 커지면 어마어마한 회오리를 일으킬 수 있듯, 미미한 인간의 염력도 겹겹이 쌓이면 우주에까지 미칠 수 있는 것이다. 다다 예술가인 한스 아르프Hans Arp, 1887~1966는 모든 것을 제거한 무無의 상태에서 오직 우연의 가능성만을 남겨둔 채 작업을 시도했다.

「우연의 법칙으로 배열된 사각형들의 콜라주」가 그 한 예이다. 이 작품은 아르프가 커다란 양면 색종이를 손으로 죽죽 찢은 뒤 바닥에 떨어뜨려 배열된 모습 그대로를 풀로 붙여 만든 작품이다. 누군가가 종이를 찢어 바닥에 버렸다면 이는 아무 의미 없는 행위에 불과했을 것이다. 하지만 그 사건에 예술적 창조 혹은 예술적 반항이라는 의미를 덧씌울 줄 아는 예술가였기에 우연의 행위가 예술작품으로 남을 수 있었다.

우연이란 일상에서 늘 스치고 지나가는 가벼운 사건들에 불과하지만 우연을 인연으로 해석할 줄 아는 사람에게는 결코 가볍지 않은 것이다. 한때 유행처럼 읽혔던 소설『참을 수 없는 존재의 가벼움』에서 작가 밀란 쿤데라는 주인공들의 생각을

한스 아르프, 「우연의 법칙으로 배열한 사각형들의 콜라주」, 1916~17

통해 우연에 대해 진지하게 이야기한다.

　그 누구와도 결코 깊고 오랜 관계를 맺고 싶지 않은 남자가 있다. 하지만 언제부턴가 그에게는 몇 번의 '시시한' 우연들이 만들어낸 인연으로 왠지 모르게 떨쳐버릴 수 없게 된 여자가 생겼다. 남자에게는 지극히 사소한 사건들이지만 여자는 처음부터 그것들을 매우 특별한 의미로 받아들였다. 가령 여자가 일하는 술집에 그가 들어선 순간 여자가 유일하게 좋아하는 클래식 음악이 라디오에서 흘러나온 우연, 남자가 머물고 있는 호실과 자신이 예전에 살던 건물의 번지수가 같다는 것을 기억해낸 우연, 또 여자가 즐겨 앉아 사람들을 바라보곤 하던 벤치에 그가 앉아 그녀를 바라보고 있었던 우연 등이다. 남자에게는 별 의미 없는 우연들이 여자에게는 운명적인 관계를 암시하는 일종의 신호였다고나 할까.

　우연은 주변에서 흔하게 일어나고 있다. 둔하게도 그것이 지나가는 것조차 모르고 있을 뿐이다. 소설에서는 자주 있는 우연의 일치가 실제 생활에서는 좀체 일어나지 않는다면, 그것은 우연의 의미를 자기에게 맞게 해독하지 않았음을 의미한다. 일상을 예민하게 감지할 수 있는 우리의 더듬이를 날카롭게 손을 보는 게 먼저일 것이다. 그러면 놓쳐버린 수많은 우연들이 소설처럼 그림처럼 아름다운 구성을 만들어낼지도 모를 일이다.

속이고 감추는 관계의
피곤함

겨울이 막 시작되려던 어느 날 딸아이에게 카우보이 부츠를 사
주려고 함께 명동으로 나갔다. 모처럼 나선 명동은 변함없이
사람들로 가득해 발 디딜 곳이 없었다. 아이들 신발을 파는 곳
은 좀처럼 눈에 띄지 않았고, 한참을 떠밀려 걸어 다니다가 지
칠 무렵 한 가게를 발견했다.

굶주린 듯 정신없이 이것저것 고르다 둘 다 마음에 꼭 드는
것을 마침내 찾아냈다. "이 부츠 얼마예요?" 아뿔싸. 가게 주
인에게 생각을 이미 다 내보이고선 그제야 가격을 물어보다
니……. 본인이 가진 패를 상대편에게 전부 보여주고서는 어떻
게 흥정을 하겠는가. 가게 주인은 이미 거만한 태도로 터무니
없는 가격을 불렀다. "이거 메이드 인 차이나가 아니라서 그만

큼 받아야 돼요. 아니면 저희도 남는 게 없어서 못 팔아요." 딸아이는 벌써 골라놓은 신발을 신고 있었고, 결국 나는 가게 주인과의 게임에서 완패를 인정해야 했다. 거의 주인이 부르는 가격 그대로 부츠를 산 것이다. 다른 사람 같으면 그 절반 값에 샀을 물건이다. 나이가 들었어도 나는 여전히 약게 사는 점에 있어서는 국민의 평균 수준 이하다. 그러다 보니 평균 이상으로 잘하는 것도 생겼다. 바로 자기합리화다. '비싼 만큼 더 기분 좋게 신으면 그만이지' 하고 어느새 스스로를 합리화하고 있었다.

타인에게 속지 않으려는 노력

17세기 프랑스의 화가 조르주 드라투르Georges de La Tour, 1593~1652가 그린 「속임수」라는 그림을 보면, 돈내기 카드놀이를 하면서 서로 팽팽히 눈치를 보며 견제하고 있는 사람들이 나온다. 왼쪽에 앉은 남자는 등 뒤 허리춤에서 다른 카드를 슬쩍 꺼내서 자기가 가진 패와 바꿔치기하려는 중이다. 가운데 앉은 여자의 전략은 다르다. 이 여자는 시녀를 시켜 슬쩍 포도주를 채워주러 온 것처럼 한 뒤, 다른 사람이 무슨 패를 가지고 있는지 귀띔으로 전해 듣는다. 모두들 눈초리가 범상치 않다.

조르주 드라투르, 「속임수」, c.1635

그런데 오른쪽에 앉은 남자는 아둔하게도 지금 게임판에서 무슨 음모가 벌어지고 있는지 눈치채지 못한 듯하다. 게다가 특별한 전략도 없는 것 같다. 왠지 모르게 이 남자를 응원하고 싶어진다. 동병상련인가보다. 하지만 이 셋 중 누가 최종 승자가 될지는 게임이 끝나봐야 안다. 엉뚱하게 오른쪽 남자가 이길 수도 있다. 자신의 패를 들키지 않고 잘 지키면 상대방의 속임수는 통하지 않기 때문이다.

콩 심은 데 콩 난다고 딸아이도 또래에 비해 약지 못하기는 마찬가지다. 딸의 동네 친구들 중에는 초등학교 3학년이라고는 믿을 수 없을 만큼 머리가 빨리 깬 아이가 하나 있다. 그 아이와 이야기하다보면 어른도 어느새 말려들 정도다. 며칠 전 딸은 그 친구와 둘이서 용산역에 있는 쇼핑몰을 구경 갔다. 엄마에게 허락을 받아야 한다는 딸의 말에 친구는 비웃으며, "너 아직도 엄마에게 모두 다 이야기해?"라며 자극했다. 용산역까지는 어찌어찌 그 아이를 따라 버스를 타고 간 모양이었는데, 구경을 다하고 돌아올 때가 문제였다. 친구가 "난 여기서 지하철 타고 삼촌네 갈 거야. 넌 혼자 집에 갈 수 있지?"라고 하더란다. 딸은 혼자 버스 탈 줄 모른다고 그 자리에서 말하지 못했다. '그것도 몰라? 너 애기구나' 하는 소리를 듣고 싶지 않았던 것이다. 아까 왔던 대로 돌아가면 된다고 쉽게 생각했는데, 막

상 길에 나와보니 어느 방향에서 버스를 타야 하는지도 모르겠고, 거리는 이미 어둑어둑해져 있었다.

나는 전화로 "거기 버스 정류장 앞 매점에서 꼼짝 말고 기다리고 있어. 누가 도와준다거나 데려다준다고 해도 절대로 따라가지 말고 알았지?"라고 주의를 준 후 황급히 데리러 갔다. 그런데 사람들끼리 모여 사는 세상에 살면서 어느 누구도 믿어서는 안 된다고 교육해야 하는 현실이라니……. 아이는 그런 말을 듣고 나니까 지나가는 사람들이 전부 괴물처럼 무서워 보였다고 했다.

나부터 가면 벗기

벨기에의 상징주의 화가 제임스 앙소르James Ensor, 1860~1949의 그림 속에 나오는 사람들은 그날 아이가 보았던 사람들처럼 위협적이다. 「가면에 둘러싸인 앙소르」라는 작품을 보면 중앙에 있는 한 사람을 제외하고는 모두 가면을 쓰고 있다. 어린 시절 앙소르의 어머니는 카니발 가면 등 기념품을 파는 가게를 운영하고 있었다. 앙소르는 가게에서 그 가면을 써보는 사람들을 유심히 관찰하며 자랐다. 사람들이 가면을 썼다가 벗을 때면 좀전의 밋밋하던 그 사람은 사라지고 가면의 사람으로 완전히

제임스 앙소르, 「가면에 둘러싸인 앙소르」, 1899

바뀌어 있는 듯 느껴졌다. 음흉스러운 가면을 썼던 사람은 가면처럼 음흉스럽게 변해 있고, 교활하게 생긴 가면을 쓴 사람은 가면처럼 교활해 보였다. 사람들 마음속에는 온갖 얼굴들이 살고 있다가 어느 순간 두드러져 나온다는 것을 어린 앙소르는 발견했다. 이후 그의 작품에서 가면은 인간의 본성과 관련하여 지속적으로 등장하는 소재가 되었다.

오스카 와일드가 말했듯이, 가면이 실제 얼굴보다 더 진실한 모습일 수도 있다. 가면은 인간의 내면 깊숙이 감추어진 본성을 밖으로 드러내주기 때문이다. 비굴한 얼굴, 짜증내는 얼굴, 남의 탓하는 얼굴 등등. 앙소르가 그린 자화상은 비단 중앙에 있는 사람만이 아니다. 자신은 맨 얼굴이고 다른 사람들만 가면을 쓴 것이 아니라, 그를 둘러싼 가면들 전부가 바로 화가의 마음속 얼굴들인 것이다.

세상의 모든 일에는 언제나 속이는 사람과 속는 사람, 이득을 보는 사람과 손해를 보는 사람이 있기 마련이다. 나 혼자만 세상을 약지 못하게 살고 있는 것이 아니다. 나 자신도 누군가에게는 속임수에 능란하고 약아빠진 가면의 얼굴로 비칠지도 모른다. 또한 약지 못하다고 해서 늘 손해를 보는 것도 아니다. 한 사람의 인생에 주어지는 행운과 불운은 어느 정도 균형을 이루고 있기 때문이다.

부츠 값을 두 배나 더 내고 샀으니, 어디에선가는 절반의 노력을 들이고 뭔가를 얻는 행운이 올 것이라 나는 믿는다. 그러니 약아지려고 부득불 애쓰지 않으려고 한다. 그냥 생긴 대로 살아보련다.

백 마디 말보다
따뜻한 타인의 감촉

"딸도 둘이고 엄마도 둘인데, 모두 합치면 세 명입니다. 어떻게 된 걸까요?" 차 안에서 뒷좌석에 앉은 딸아이가 즉석 퀴즈를 낸다. 어머니, 나, 딸아이, 이렇게 세 명을 가리키는 문제다. 셋이서 경주에 갔을 때의 일이다. 딸에게는 불국사와 첨성대를 보여주면서 모처럼 좋은 엄마 흉내를 내보고 싶었고, 어머니와는 오순도순 늙어가는 이야기라도 하면서 친구 같은 딸 노릇도 해보고 싶어서 떠난 여행이었다.

내가 고등학교 3학년 무렵 아버지가 하시던 사업이 위기를 맞았다. 어머니는 오랫동안 애착을 가지고 운영하던 보석점을 처분해 아버지 사업을 도와야 했다. 설상가상으로 아버지는 건강까지 나빠지셨다. 갑작스레 일을 모두 떠맡으신 어머니는 내

가 고등학교를 졸업하던 날에도 식이 다 끝난 뒤에야 오셨고, 교문 앞에서 기념사진 찍는 게 소원이라 하시던 나의 대학교 입학식에는 꽃샘추위 속에 두 시간이나 딸을 마냥 혼자 세워둔 채 결국은 오지 못하셨다.

그 시기 나는 집안 상황을 충분히 이해했기 때문에 어머니가 세세하게 챙겨주지 않더라도 날카롭게 받아들이지 않았다. 그런데 서른이 훨씬 넘은 후에 뒤늦게 애정결핍 증상이 나타났다. 내게는 다시 못 올 일생에 단 한 번뿐인 소중한 순간들이었는데, 그 순간들을 어머니마저 지켜봐주지 않았다는 사실이 못내 서럽게 느껴진 것이다.

단절된 교류의 기억

어머니의 기억 속에서 나는 고등학교 3학년 어느 시점에서 성장이 멈추어버린 듯했다. 일 때문에 정신이 없으셔서 자식이 자라고 있다는 사실을 잊으신 것이다. 그동안 나에게는 묵묵히 많은 변화가 일어났다. 대학을 다니면서 말없이 장래를 고민했고, 뚜렷한 목표도 세우지 못한 채 경제적으로 독립해보겠다고 무작정 취직을 했다. 아버지의 죽음을 받아들여야 했고, 그리 좋지 않은 형편에서 다시 공부를 시작했으며, 결혼해서 나

를 닮은 딸도 낳았다. 그리고 이제는 중년이 되었다. 하지만 그 오랜 시간 동안 어머니와는 나이 들어가는 것이 어떤 것인지에 대해 공감하는 대화를 한 번도 나누어본 적이 없었다.

어머니와 나처럼 대화가 통하지 않게 된 모녀를 그린 그림이 있다. 쉬잔 발라동Suzanne Valadon, 1867~1938의 「버려진 인형」이다. 발라동은 툴루즈 로트레크, 르누아르 등 당시 파리에서 이름을 떨치던 화가들의 누드모델로 생활하면서 곁눈으로 그림을 배운 화가다. 그녀는 캔버스 앞에서 스스로 이런저런 포즈를 취해보던 풍부한 경험 덕분에 동작을 통해 인물의 미묘한 심리를 그려내는 데 능하게 되었다. 「버려진 인형」 속에서 어머니와 딸은 언뜻 친밀한 듯 보이지만 자세히 보면 그렇지가 못하다.

어머니는 목욕을 막 마친 딸을 수건으로 닦아준다. 딸은 그런 어머니의 손길이 부담스러운지 한 손으로 슬쩍 엄마의 손길을 거부하듯 막으며 등을 돌린다. 발밑으로는 인형이 버려져 있는데, 그 인형의 머리 위에는 딸이 한 것과 똑같은 리본이 달려 있다. 어머니에게 딸은 아직도 그저 이 인형처럼 자그마하고 어린 존재다.

하지만 소녀는 더이상 인형을 가지고 놀 나이가 아니다. 소녀에게는 언제부터인가 자기만의 세계가 생겼다. 그녀가 왼손에 들고 있는 손거울이 그것을 말해준다. 소녀는 거울을 통해

쉬잔 발라동, 「버려진 인형」, 1921

성숙해진 자신의 몸을 바라보고 있다. 거울 속 세계는 타인의 눈으로는 바라볼 수 없는 그녀만의 세계인 것이다.

친밀한 촉감의 추억

경주로 가면서 나는 나만의 거울로 바라보았던 세계를 어머니에게 조금 열어 보여드리고 싶었다. 되돌릴 수 없는 시간들이지만 예전에 덜 받은 사랑에 대해서 위로받고 싶었고, 오늘이 되기까지 당신의 딸이 어떤 생각을 하며 살아왔는지도 이야기하고 싶었다. 어머니는 처음에는 열심히 들으시는 것 같더니 어느새 손녀를 무릎에 눕히고 함께 스르르 잠이 드셨다. 두 사람이 잠든 모습이 너무나 평화롭고 잘 어울려서 한참을 바라보았다. 어머니의 삶에는 이제 내 어머니로서의 역할은 더이상 남아 있지 않고, 손녀의 할머니로서의 역할만이 남아 있는 것이로구나 하는 생각이 들었다. 돌이켜보면 나 역시 그동안 어머니가 어떻게 세월을 한 겹 한 겹 맞이하고 계셨는지, 어떻게 늙음이라는 쓸쓸한 경험들을 삭이고 계셨는지 조금도 알아채지 못했다.

경주 톨게이트를 통과할 무렵, 나는 평소에 좋아하던 그림 하나를 머릿속에 떠올리고 있었다. 바로 인상주의자 메리 커샛

Mary Cassatt, 1844~1926의 「목욕」이다. 「목욕」의 엄마와 아이는 서로 뗄 수 없는 관계임을 보여주듯 몸을 교차해 앉아 있다. 모녀는 서로의 손과 발이 맞닿은 곳에 시선을 맞추고 있다. 보는 곳이 같다는 것은 서로 마음이 하나로 통하고 있다는 증거다. 아이와 어머니가 서로에게서 느끼는 포근한 유대감을 커샛만큼 잘 표현한 화가를 본 적이 없다. 아이의 보드라운 살갗의 감촉과 향긋하고 그리운 엄마 냄새가 그림에서 물씬 배어 나온다.

그림 속의 아이는 화가의 딸이 아닐까 상상할 수 있다. 하지만 실제로 커샛은 평생 독신으로 살았고 아이를 낳아본 적도 없다. 조카를 돌보기는 했지만 모성애를 가졌다기보다는 냄새 나지 않고 깔끔하며 예쁜 아이를 좋아했다고 한다. 화가는 아이를 안아주었던 기억보다는 차라리 스스로가 엄마 품에 안겨 있던 어린 시절을 떠올리면서 엄마와 아이를 그렸을 것이다.

나 역시 오래도록 잊고 있었던 어린 시절의 느낌들을 되살려보았다. 엄마가 머리카락을 만지작거리면 솔솔 졸음이 오던 나른한 그 느낌, 엄마가 머리를 감겨줄 때 간지럽게 머리 위로 물이 스며들던 그 느낌, 엄마가 배를 문질러줄 때의 커다랗고 따스했던 손의 느낌……. 세상에 태어나는 첫 순간부터 어머니와 나누었던 교감은 언어가 아니라 바로 이런 느낌들로 이루어진 것임을 기억해냈다. 그 순간, 왠지 나누어야 할 것 같은

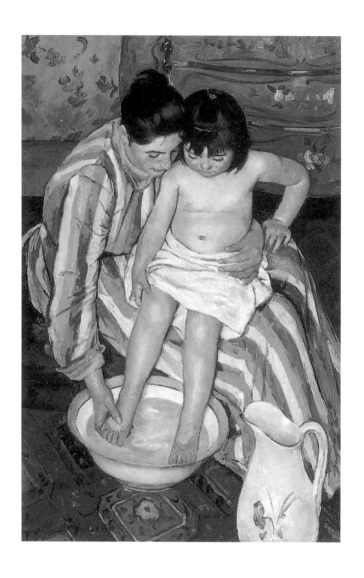

메리 커샛, 「목욕」, 1891

대화보다 내 몸에 닿았던 그 느낌이 뭔가 더 풍성한 것을 건네
주는 듯했다.

후회 없는 그리움,
관계는 기억이다

클린트 이스트우드가 감독하고 주연하여 아카데미상을 받은 영화 「밀리언달러 베이비」에서는 부모자식 관계는 아니지만 혈연보다 더 믿고 의지하는 남녀 주인공이 등장한다. 살면서 그 어느 것 하나 잘해본 적 없는 보잘 것 없는 한 인생이 어느 날 늙은 권투 코치를 찾아온다. 서른 살이나 된 여자의 몸으로 이제 권투를 시작하기에는 무모하다는 생각에 코치는 그녀를 만류한다. 하지만 여자에게 권투는 단순한 취미 정도가 아니라 훌륭히 이루어내고픈 그 무엇이었다. 그녀는 권투를 통해 자신의 인생이 절대로 형편없는 것이 아님을 스스로 확인하고 싶었던 것이다.

코치에게도 여자에게도 가족이 없다. 코치의 가족은 이기적

인 그를 떠나버린 지 오래고, 여자의 가족은 그녀를 한없이 초라하고 비참하게 만들었다. 가난하거나 무식해서가 아니라 최소한의 기본적인 인간애마저 지니지 못했기 때문이다. 여자가 경기 중에 상대편의 반칙 펀치로 인해 반신불수가 되어 누워 있을 때조차 가족은 위로금과 보험금 등 사후 그녀로부터 상속받을 돈 생각밖에 하지 않는다.

멋진 경기였고 네가 자랑스러웠다고 말해주는 이는 단 한 사람도 없다. 그런 가족에게 여자는 말한다. "어쩌다 이렇게까지 되셨나요." 하지만 코치를 만나 권투를 하면서 처음으로 가족과 같은 따스한 사랑을 받아보고, 자신을 향한 갈채도 듣게 된 여자는 이제 여한이 없다. 코치는 그녀의 눈을 감겨준다. 혼자가 된 그가 시골의 레스토랑에 구부정하게 앉아 있는 모습이 화면에 비친다. 그는 여자와의 추억이 담긴 홈메이드 레몬파이를 주문하고, 기억을 되새기듯 천천히 조금씩 맛을 음미한다.

관계는 그리움이다

'홈메이드'라는 말은 가슴 찡한 그리움을 불러일으킨다. 이제는 너무 흔하게 아무데나 나붙는 바람에 무감한 단어가 되어버리기는 했지만 말이다. 미국 대형마트에서 파는 싸구려 파이

나 통조림에도 '홈메이드'라는 단어가 꼭 붙어 있다. 홈메이드 흉내만 냈거나, 아니면 그저 정겨운 맛이라는 의미로 붙여놓은 것이다. 아예 상표명이 '홈메이드'인 것도 있다.

「밀리언달러 베이비」에서도 코치는 늘 진짜 홈메이드 레몬파이를 먹고 싶어한다. 이것은 그가 가족애를 갈망하고 있음을 암시한다. 하지만 그가 정말로 가족애를 느낀 여자와 함께 맛있게 먹었던 레몬파이는 사실 홈메이드 상표가 붙은 것에 불과했다. 진짜 홈메이드인지 아닌지는 만든 사람에 달려 있는 것이 아니다. 소중한 사람과의 추억이 담겨 있는 음식이 바로 홈메이드인 것이다.

코치 역을 맡았던 클린트 이스트우드의 쓸쓸한 뒷모습을 무척이나 닮은 그림이 있다. 에드워드 호퍼Edward Hopper, 1882~1967의 「나이트호크」다. 화가 역시 미국인이다. 호퍼는 세상에 혼자 남겨진 도시 속의 외로움이 어떤 것인지, 아무도 맞아줄 사람 없는 황량한 거리가 어떤 분위기인지 너무나도 잘 아는 화가다. 이 그림은 배경이 온통 짙은 녹색으로 무겁게 내려앉아 있는, 차분하다 못해 숨 막히도록 조용한 도시를 보여주고 있다. 그곳에서 등을 보이고 혼자 앉아 있는 남자는 고독해 보인다. 철저히 혼자인 듯하다. 그러나 만일 그가 먹고 있는 음식이 추억 속의 그리운 사람을 마음속으로 불러왔다면 그는 결코 혼

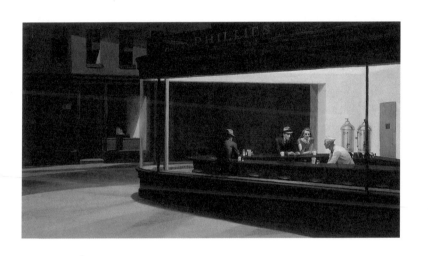

에드워드 호퍼, 「나이트호크」, 1942

자는 아닌 것이다.

후회 없이 당신을 전하라

나에게도 그런 음식이 하나 있다. 몇 안 되는 자신 있는 요리 중 하나이기도 한데, 바로 떡국이다. 어릴 적 우리 집 부엌에서는 곰국을 끓이는 날이 많았다. 며칠 동안 뽀얀 국물에 파를 송송 썰어 넣고 밥을 말아 먹다가, 물릴 때쯤 되면 그때부터는 냉동고에 얼려놓았던 떡을 꺼내 그 국물로 떡국을 끓여 먹었다. 요리라고는 전혀 할 줄 모르던 고등학교 때 라면을 제외하고는 떡국이 유일하게 할 줄 아는 음식이었다. 요즘은 설날 무렵에만 떡국을 먹지만, 어린 시절에는 떡국이 우리 가족의 일상적인 음식이었다.

떡국에는 슬픈 추억도 담겨 있다. 아버지가 암 치료를 받으시며 집에 계실 때였다. "며칠 전부터 떡국이 먹고 싶구나. 막둥이가 끓인 떡국이 최고로 맛있지" 하셨던 기억이 난다. "이번 주말에 끓여 먹어요" 하고 대답해놓고서는 이 일 저 일로 계속 미루었다. 아마도 나는 그 약속을 생각하고 싶지 않았는지도 모르겠다. 그때는 처음 다니는 직장 일로 스트레스를 받고 있었고, 집에서 만큼은 힘들다면서 투정이라도 부리고 싶은

심정이었다.

머리카락에 눈썹까지 모두 빠진 아버지. 그런 아버지를 보면 울적해져서 싫었고, 축 처진 집안 분위기도 더이상 견디기 힘들었다. 아버지가 돌아가시던 그날에도 나는 거리를 이리저리 헤매다가 밤이 늦어서야 집에 들어갔다. "왜 이제야 온거니." 휴대폰이 없던 시절이라 연락이 되지 않았던 것이다. 결국 떡국을 끓여 먹자던 아버지와의 약속은 영영 지키지 못했다.

호주 태생의 영국 화가 마리안 스토크스Marianne Stokes, 1855~1927가 그린 「지나가는 기차」를 보면 떠난 기차의 흔적을 망연자실 바라보고 있는 여인이 나온다. 늘 가까이 살던 가족을 떠나보내고 남아 있는 사람의 마음이 그랬던 것 같다. 아주 먼 곳에서 지나가는 기차의 경적 소리를 들은 것 같기도 하고, 기차가 뿜어낸 희뿌연 먼지가 잠시 눈앞에 끼어 있는 것 같기도 했다. 너무 아득해서 꿈인지 현실인지 분간할 수가 없었다. 기차가 떠나버리기 전에 달려가서 마지막 모습이라도 봤어야 했는데, 자랑스러운 아버지였다고 말했어야 했는데…….

꽤 오래도록 떡국을 먹을 때면 목이 메었다. 세월이 흐르고 나니 이제는 그 음식을 먹을 때마다 아버지를 떠올릴 수 있어 오히려 행복하다. 홈메이드 음식이 그리운 것은 고향 같은 사람이 마음속에 살고 있기 때문이다. 그리운 그 맛을 소중한 사

마리안 스토크스, 「지나가는 기차」, 1890

람이 떠난 뒤가 아니라 가까이 있을 때 실컷 함께 만끽할 수 있다면 얼마나 좋을까. 그렇다면 세상에 후회란 없을 텐데.

Part 03
잃어버린
나를 찾아서

황량한 인생의 길 위에 서서 묻는다.
내리막으로 곤두박질하는 인생, 불투명한 미래,
차갑게 얼어버린 마음, 어쩌다 이렇게 된 것일까?
당신의 삶에 쉼표를 찍을 때가 아닐까.
나를 더 아끼고 사랑하는 방법을 찾아 떠나라.

나를 찾아
길 위에 서다

일요일 새벽, 잠에 취한 딸과 남편을 깨워 영등포역으로 향했다. 태백산맥을 타고 조그만 간이역들을 쉬엄쉬엄 거쳐 풍기역까지 내려갔다오는 눈꽃열차를 타기 위해서였다. 기차역에 오면 소설이나 영화 속 이런저런 장면들이 떠오른다. 떠나는 연인을 마지막으로 보기 위해 플랫폼에서 뛰는 여자, 눈물을 삼키며 목메어 먹는 삶은 달걀, 새벽에 역에서 내려 훌훌 말아 먹는 국밥 한 그릇, 「은하철도 999」의 철이와 메텔도 생각난다. 하지만 그날 본 것은 이른 아침 역에서 아직 자고 있던 노숙자들이었다. 이들은 길 위에서 살기 위해 길을 버린 자들이다. 아무것에도 구애받지 않고 최소한의 수치심마저 버린, 더이상 잃을 것이 없는 일그러진 자유로움의 경지에 도달하기 위해서 가

던 길을 버렸나보다.

파리가 예술의 도시로 각광받던 19세기 말에 그곳에 모여든 예술가들이 이상적으로 생각하던 인간상은 바로 그런 자유로운 넝마주이였다. 문예비평가 발터 벤야민Walter Benjamin은 거리에 버려진, 쓸모는 없을지 모르나 아름다운 의미를 지닌 것들을 예술적 소재로 주워 담는 자라는 의미에서 예술가들을 넝마주이라고 불렀다. 물론 그 말에는 도시의 거리야말로 풍부한 예술적 상상력의 근원지라는 뜻이 포함되어 있다. 당시에는 화가들도 그런 의미에서 거리의 악사, 집시, 떠돌이 곡예사를 종종 그렸다.

기대 반 설렘 반의 떠남

에두아르 마네는 예술가로서의 자아상을 염두에 두고 「넝마주이」라는 그림을 그렸다. 그림 속 넝마주이는 아무것도 소유하지 않는 정신적 자유로움을 즐기는 자다. 그는 편안한 잠자리를 갖기 위해, 또 따뜻한 수프가 있는 풍성한 식탁을 갖기 위해 시간과 노동을 파는 대신 차라리 길거리에 너부러져 있는 거친 자유를 선택한다. 넝마주이에게 길은 곧 삶의 터전이다. 떠나면 길이 되고, 멈추면 집이 된다. 한 가지 아이러니한 것은

에두아르 마네, 「넝마주이」, 1869

마네 자신은 결코 넝마주이처럼 살지 않았다는 점이다. 그는 물질주의적인 중산층 집안 출신이었고, 넝마주이는커녕 차라리 멋쟁이 댄디에 가까웠다. 마네에게 넝마주이는 그저 자유로운 예술가에 대한 은유에 불과했다. 그러고 보니 영등포역에서 보았던 노숙자들도 생각만큼 자유로운 사람들은 아니었다. 그들 사이에서도 우두머리가 있는 듯했다. 없는 자들 사이에서도 권력이 존재하기 마련이다.

드디어 우리가 기다리던 기차가 도착했다. 클로드 모네^{Claude Monet, 1888~1979}의 그림 「생라자르역, 기차 도착」이 생각난다. 물론 오늘날의 기차는 이 그림 속의 증기기관차처럼 역 전체를 뿌옇게 증기로 가득 채우면서 극적으로 도착하지는 않는다. 소독차가 지나가듯 아무것도 볼 수 없게 주변을 온통 하얗게 만들어버리던 당시의 증기기관차는, 현실과는 완전히 동떨어진 머나먼 세상에서 출발하여 또다시 알 수 없는 세상 저편으로 사람들을 데려갈 것만 같았다. 이상한 연기에 휩싸여 나타났다가 다시 연기 속으로 사라지는 것이다. 이렇듯 그림 속 기차역은 신비감으로 가득 차 있다. 이곳에서는 평소와는 다른 특별한 무엇과 우연히 마주칠 수 있을 것만 같다. 은근히 나도 그 시절 기차역에서처럼 특별한 어떤 것, 이를테면 자유 한 조각 같은 것을 기대하며 기차역에 나왔는지도 모르겠다.

가던 길 되돌아보기

"기차 탔어요" 하고 간혹 만나는 선배에게 문자를 보내니, "사람들에게는 제각각 다른 길이 있다지"라는 답이 돌아온다. 저마다 다른 종착역이 있는 것이 아니라, 다른 길이 있다니 선배다운 말이다. 선배는 대학 시절부터 자유로운 삶이 자기 앞에 펼쳐지기를 바랐던 사람이다. 프로듀서 일을 하던 선배는 평소 염원이던 다큐멘터리 기획 프로그램을 맡았고, 그 제작을 위해 여기저기 오지들을 찾아 몇 개월씩 파견근무를 다녔다. 그런 일이 곧 자유로운 삶이라고 믿었던 그는 뜻밖에 커다란 벽에 부딪혔다. 매번 가족과 떨어져 오지 근무를 하는 일이 외롭고 적성에 맞지 않는다는 것을 깨달은 것이다. 누가 보아도 번듯해 보이는 그 직장을 선배는 결국 그만뒀다.

요즘 그 선배는 재택근무가 가능한, 소박하지만 안정적인 일을 하며 행복하게 지낸다. 표피적으로 자유로워 보이는 생활을 버리고 진정 자기 안의 자유를 선택한 사람이다. 과연 나는 내 안의 자유를 찾았는지 한번쯤 생각해보고 싶었다. 갑작스레 기차를 탄 것은 그런 이유에서였다. 기차 탔다는 몇 자 안 되는 내용에서 선배는 멀찌감치 후배의 심경을 읽은 것일까.

자유로운 삶은 토머스 모어가 지은 『유토피아』에서도 언급

클로드 모네, 「생라자르역, 기차 도착」, 1877

된다. 유토피아는 단순한 쾌락의 장소가 아니다. 그곳은 복숭아꽃 향기 가득한 무릉도원도 아니고, 황금 강이 흐르는 엘도라도도 아니다. 유토피아에서의 행복한 삶이란 시간을 단순히 흥청망청 흘려보내는 것이 아니라 사용하고 채워나가는 것에 있으며, 어떤 일이 벌어지기를 막연히 기다리는 것이 아니라 즐거운 일을 하며 지내는 것이다. 그렇지만 그 일은 시간에 얽매이지 않는 것이어야 하고, 자기 시간을 지적이고 보람된 활동에 자유롭게 쓸 수 있는 성격의 것이어야 한다.

여기서도 아이러니가 발견된다. 모든 시민의 자유로운 시간을 보장해주기 위해 유토피아에서는 노예제도를 묵인하고 있었던 것이다. 청소나 잡일, 소의 도살 등 어쩔 수 없이 해야만 하는 고통스러운 노동은 모두 노예의 몫이었다. 자유는 유토피아에서조차 모두에게 열린 길이 아니었나보다.

하루종일 기차를 타보았지만 정리된 생각은 하나도 없다. 사람들은 어디론가 가고 있지만 자기가 택한 길 전체를 볼 수는 없다는 것, 그리고 자신이 내리게 될 종착역은 목적지와 다를 수 있다는 것, 여기까지만 생각해봤을 뿐이다.

간혹 한번쯤 간이역에 내려서 자신이 어디에 있는지, 미로에 있지는 않은지 확인해볼 필요가 있다. 미로는 길이 아니다. 방향성이 없기 때문이고, 선택의 자유가 없기 때문이다. 하지

만 길에 대해 너무 오래 의심하지는 말자. 잘 가던 기차마저 놓쳐버릴지 모르니.

곤두박질하는
내 인생

"나 얼마 전에 주식 샀다. 그런데, 어제오늘 이틀 동안 폭락이
야." 돈이 인생을 우울하게 만든다며 자칭 '고뇌하는 예술가'
인 친구가 불러내 나간 자리에서 그런 소리를 들었다. 예술가
가 무슨 바람이 불어 주식에 손을 댔는지 참 안 어울린다는 생
각에 위로는커녕 웃음이 먼저 나왔다. 친구는 모임에 나갔다가
주식으로 재미를 좀 보고 있는 사람에게서 괜찮은 정보를 듣고
는 즉흥적으로 목돈을 투자했다고 했다. 단기적으로 넣어두었
다가 되팔아 이윤을 챙길 생각이었던 모양인데, 일단은 생각이
짧은 결정인 듯 보였다. 그 친구는 아직 아파트 대출금도 갚아
나가야 하고, 늙으신 부모님께 간혹 생활비도 보내드리고 있기
때문이다.

게다가 작업실 임대료도 내야 하고, 작년부터 대학원을 다니기 시작해서 등록금과 재료비도 마련해야 한다. 생각해보니 이제껏 벌이보다 씀씀이가 더 많았음에도, 그 친구는 빠듯하게 사는 모습을 보여준 적이 없었다. 밥값을 선뜻 내는 쪽도 늘 그였다. 역시 예술가는 낙천적이구나 하는 생각을 들게 만드는 친구였다. 그런 친구가 오늘은 약간의 취기 때문인지 비관적이 되어 있다. 주가 때문이 아니었다. 하향세로 치닫는 자신의 삶에 대해 푸념하고 있는 것이다.

하향 곡선을 그리는 인생

사실 그 친구에게는 잘나가던 '왕년'이 있었다. 리더십도 있고 매력적이어서, 운동이건 공부건 그 친구가 하면 뭘 해도 멋있게 보였다. 친구들뿐 아니라 선후배들 사이에서도 선망의 대상이었다. 하지만 나이가 들면서부터 세상 사람들은 무언가 굵직한 주류를 차지해 두각을 나타내지 못하면, 아무도 그 사람에게 관심을 쏟지 않았다. 그 친구 역시 그저 재주 많은 사람에 불과했던 것이다.

친구는 미술을 좋아했지만, 그의 부모님은 미술 지망생의 레슨비를 감당하는 것을 벅차했다. 부모의 지원도 제대로 받지

못하는 상황 속에서 친구는 등록금을 벌기 위해 도중에 휴학을 해가면서 어렵게 대학을 졸업했다. 미대 동기들이 서로 경쟁이나 하듯 개인전 초대장을 보내올 때, 그 친구는 소외된 심정으로 미술학원을 운영하고 있었다. 10여 년을 하루같이, 하고 싶은 작품활동을 참아가면서 일하고 또 악착같이 아껴서 돈을 모았다.

드디어 작년에는 미술공부를 다시 해보고 싶은 간절한 마음에 무리인 줄 알면서도 오래도록 꿈꾸던 대학원에 원서를 넣었고 덜컥 합격을 했다. 이제 공부를 해서 뭐하나 의심하면서도 지금부터는 인생이 술술 잘 풀릴지도 모른다는 약간의 희망이 솟아났다. 그래서 자신의 운을 시험이나 하듯 주식을 사본 것이다. 그런데, 기가 막히게도 잘나가고 있던 회사의 주가마저 자신이 산 직후부터 하향세로 접어들더라는 것이다. 억세게 팔자 센 자기 탓이란다. 친구는 주가가 그린 하향 곡선이 앞으로도 별로 나아질 기미가 없는 자기 인생을 예견하는 듯 느껴져서 의기소침해진 모양이었다.

"아직 인생이 첩첩이 많이 남아 있잖아. 주가도 그렇고 인생도 그렇고 시간이 지나봐야 평가될 수 있는 거야. 그렇게 순식간에 잘 되길 바라면 차라리 복권을 사지 그랬냐." 하지만 이렇게 맥없고 김빠진 말들이 친구에게 무슨 위로가 될 수 있을

존 워터하우스, 「다나이드」, 1904

까 싶었다. 사람들의 삶은 언제나 상승과 하강이 반복되기 마련이라고는 하지만, 실제로 주변에서 상승은 없이 계속 하강 기류만 타는 사람도 많이 본다. 아무리 일해도 성과가 없는 '밑 빠진 독에 물 붓기' 팔자 말이다. 영국의 유미주의 화가 존 워터하우스John Waterhouse, 1849~1917가 그린 「다나이드」가 그 예이다. 다나이드는 그리스 신화 속에 나오는 자매들인데, 그림에서 보듯 그들은 영문도 모른 채 새는 항아리에 물을 채우려고 헛되이 노력하고 있다. 평생을 보람 없이 무의미하게 일을 하도록 벌을 받은 것이다. 인간에게 일은 축복이 되기도 하고, 저주가 되기도 한다. 축복이란 하루하루 보람이 쌓여 삶을 상승시키는 일인 반면, 저주란 아무리 뛰어도 제자리 뛰기인 덧없는 일을 말한다.

바닥을 치고 올라가리라는 전조

친구의 비관적인 팔자론이 어느새 전염되었는지 집으로 돌아오는 길은 마음이 울적했다. 이렇게 한숨이 나오는 날에는 글씨로 꽉 찬 책보다 화보를 보는 편이 낫다. 예전에 샀던 도록 중에서 집히는 대로 골라 책장을 넘겨보면서 마음을 달래줄 그림을 찾고 있는데, 파랗고 신비로운 그림 하나가 마음을 설

레게 한다. 예전에 직접 본 기억이 난다. 원시적 생명력을 예찬한 야수주의 화가 앙리 루소Henri Rousseau, 1844~1910가 그린 「잠든 집시」다. 짙푸른 하늘에는 환하게 달이 떠 있고 색동옷을 입은 집시 소녀는 하늘을 이불 삼아 곤히 잠들었다. 지팡이를 손에 꼭 쥐고 있는 것으로 보아, 소녀는 낮 동안 내내 지치도록 여기저기 헤매다녔나보다.

피곤한 집시는 잠을 자면서 회복되고 있다. 하루종일 걸어서 아픈 다리는 밤의 생명력인 달빛이 낫게 해줄 것이다. 야생 밀림의 위대한 수호자인 사자는 소리 없이 다가와 소녀에게 자연이 가진 영험의 은총을 내려주는 듯하다.

소녀 옆으로 만돌린이 놓여 있는 것이 보인다. 몸체의 모양이 자궁처럼 생긴 만돌린은 생명을 잉태하고 생산하는 창조력을 지닌 악기로 여겨졌고, 덕분에 오래도록 예술가를 상징하는 소재로 쓰였다. 이 밤이 지나고 나면 소녀의 만돌린은 창조적인 울림으로 충만해질 것이다.

악기 옆으로 호리병도 보인다. 호리병은 지혜의 샘을 담아두는 곳이다. 지금은 다 마셔버려 비어 있지만, 밤새도록 촉촉한 이슬이 내려 그 안에 싱그러운 물을 가득 채워줄 것이다. 내일 아침이 되면 소녀는 마르지 않는 지혜의 호리병을 옆에 끼고 다시 인생이라는 여로를 썩썩하게 걸어갈 것이다.

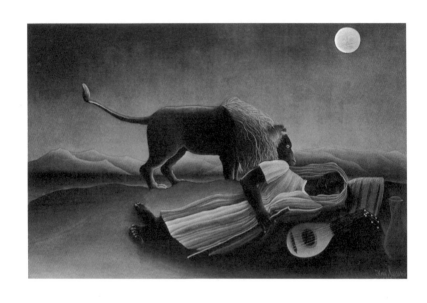

앙리 루소, 「잠든 집시」, 1897

오르락내리락 자그마한 상승과 하강을 반복하며 사는 인생도 있지만, 무지하게 진폭이 큰 단 하나의 포물선을 그리며 사는 인생도 있다. 한참을 내려간 사람은 어느 순간 바닥을 치고 나서 다시 한참을 올라갈 것이다. 어쩌면 그런 사람에게는 이제 올라갈 일만 남았을지도 모른다.

친구야, 오늘은 실컷 자두렴. 내일 아침에는 밤새 일어난 신비로운 기적들을 기쁘게 맞았으면 좋겠구나.

보장 없는
불투명한 미래

책꽂이를 정리하다가 새뮤얼 베케트의 희곡『고도를 기다리며』를 발견했다. 여러 번 이사를 했는데도 버려지지 않은 것이 신기해 책을 열어보았다. 그 속에는 내가 쓴 것이 분명한 문구가 적혀 있었다. '마흔 살에 다시 읽어볼 것.' 오래 전에 이 책을 읽으면서 나는 아마도 마흔 살을 인간이 충분히 지혜롭게 되는 나이의 기준선으로 여겼던 것 같다. 마흔 살쯤 되면 적어도 자기 인생의 저편에 어떤 것이 기다리고 있을지 가늠할 수 있게 되리라고 생각했던 모양이다.

『고도를 기다리며』에는 무언가를 막연하게 기다리는 두 사람이 등장한다. 이 두 사람이 막이 오른 후부터 막연하게 기다리고 있는 '고도'의 정체는 막이 내리는 순간까지 미지수다. 두

사람은 처음에는 무작정 기다리다가 시간이 지나자 의심하기 시작한다. 올지 안 올지 모르는 고도를 마냥 기다리느니 인생을 낭비하지 말고 구체적인 무언가를 하는 편이 낫지 않겠느냐는 말도 나온다. 보람된 일을 하면서도 고도를 기다릴 수 있지 않느냐는 것이다. 그러다가는 자칫 고도를 놓칠 수도 있으니 일단 기다린 후에 무슨 일을 할지 결정하자는 이야기도 한다. 그렇게 결론도 나지 않는 논쟁을 벌이다 하루가 저물고, 아직도 두 사람은 확신할 수가 없다. "이 무모한 기다림을 내일도 지속해야 할까?" 하고 반문할 뿐이다.

무모한 기다림으로 버티는 소모적인 하루

에드가르 드가Edgar Degas, 1834~1917의 그림 「기다림」은 『고도를 기다리며』처럼, 기다림에 지친 두 여인의 모습을 보여준다. 흰 옷을 입은 직업 무용수는 연이은 공연에 고단해진 발목을 주무르고 있다. 그녀의 양 발은 쉴 때조차 습관적으로 양쪽으로 펼친 상태를 유지하고 있다. 자신이 출연하는 시간까지 한순간도 긴장을 풀지 못하고 언제나 훈련된 상태여야 하는 것이다. 옆에, 아마도 무용수의 어머니인 듯 보이는 검은 옷의 여인은 하루종일 딸을 기다리는 게 일상이 된 듯하다. 초점 없는 시

에드가르 드가, 「기다림」, c.1882

선을 우산 꼭지 어디쯤엔가 둔 채 구부정하게 앉아 있다.

우산은 딸이 차가운 비를 맞지 않게 보호해주는 어머니 같은 소품이다. 하지만 어머니는 바로 그 우산으로 빈 바닥에 별 의미 없는 그림을 그리고 있다. 딸을 보호한다기보다는 오히려 어머니가 딸에게 생활비를 의존하면서 살고 있는 것처럼 보인다. 드가는 그림 속에서 어떤 유대감도 없어 보이는, 각기 다른 세계에 있는 모녀가 무언가를 공유하는 한 순간을 포착해냈다. 그것은 어머니와 딸 사이의 사랑이라고 보기는 어렵고, 차라리 딸은 딸대로 어머니는 어머니대로 하루하루를 그저 버텨내는 시간이다.

드가는 서른여섯의 나이에 오른쪽 눈의 시력을 잃었다. 초점이 완전하지 못해서 한 점을 똑바로 보지 못하고 어슴푸레한 주변만 보는 불완전한 시력은 화가에게 치명적인 결함이었다. 이 그림을 그릴 무렵의 드가는 쉰 살을 바라보는 나이였지만, 여전히 자신의 장애를 받아들이지 못한 상태였다. 그는 홀로 멍하니 앉은 채 모든 것을 다 포기해버리고 싶다는 말을 자주 했다.

「기다림」은 그런 드가의 눈과 같은 그림이다. 왼쪽에는 흰색 차림의 여자가, 오른쪽에는 검은색 차림의 여자가 있다. 한 쪽은 성한 눈처럼 지나치게 몸을 혹사하고 있는 무용수이고, 그

와는 반대로 다른 한 쪽은 보이지 않는 그의 눈처럼 인생을 무력하게 보내고 있는 중년 여인이다. 이 두 사람을 통해 드가는 화가로서의 삶을 포기해야 할지도 모르는 암울한 자신의 미래에 대해 하소연하고 있다.

힘들게 사는 사람이건 그렇지 않은 사람이건 정도의 차이는 있겠지만, 누구나 다가올 날들이 막막하기만 하다. 앞으로 얼마나 이런 날이 지속될지 운명의 신은 한 마디 귀띔도 없다. 사실 그런 미래를 기다리는 것은 약속도 하지 않은 사람을 무턱대고 기다리는 것만큼 무모하고 소모적이다.

하루를 채우는 순간들의 소중함

영국의 인상주의 화가 조지 클라우센George Clausen. 1852~1944이 그린 「들판의 작은 꽃」에서 여인은 풀밭에서 아주 자그맣지만 환하게 빛나는 풀꽃을 발견한다. 그 꽃은 화려한 장미도 백합도 아닌 이름을 알 수 없는 풀꽃에 불과하다. 하지만 바로 오늘 본인이 직접 자기 주변에서 찾았기에 반갑고 기쁘고 보람된 존재다. 그렇게 매일매일 발견해낸 사소한 기쁨들이 쌓여서 자신의 미래를 한 칸 한 칸 채워갈 것이다. 결국 미래를 어떻게 즐겁게 맞을 것인가에 대한 해답은 오늘을 어떻게 즐겁게 누릴

조지 클라우센, 「들판의 작은 꽃」, 1893

것인가에 있다.

　마흔도 사람들이 궁극적으로 기다리는 게 과연 무엇인지 알 수 있는 나이는 아닌 것 같다. 우리가 기다리는 것은 행복일 수도, 절대적인 존재를 만나는 일일 수도 있으며, 마음의 평화일 수도 있다. 아니면 그저 단순히 알 수 없음을 깨닫는 것일 수도 있다. 사람마다 그것은 성공일 수도 있고 사랑일 수도 있다.

　지금 읽어보아도 『고도를 기다리며』의 두 사람의 대화는 우문의 반복일 뿐이다. "자, 이제 그만 일어나세." "그러세." 그러나 두 사람은 자리에서 일어나지 않는다. 지금까지 공들인 시간이 아까워서라도 그 둘은 알 수 없는 그 무엇을 계속해서 기다려보려고 하는 것 같다.

　마흔이라는 나이에 얻은 지혜라고 한다면, 인생은 정답 없는 의문들로 가득 채워진 교과서라는 것을 어렴풋이 이해한 것 뿐이다. 한 번이라도 더 내가 찾은 작은 꽃을 바라보고 그 모습을 기억해두는 것이 천 번의 의심, 만 번의 후회보다 훨씬 행복한 삶일 듯하다.

겨울처럼
꽁꽁 얼어버린 삶

인사동에서 모과차 한 잔을 마시면서 쉬고 있는데 아르바이트로 일하는 어설픈 역술가가 무료로 사주팔자를 봐준다고 했다. 됐다고 했지만 벌써 앞자리에 앉아서 생년월일을 받아 적고 있었다. 그는 내게는 물이 부족하니, 물가에 살거나 집에 수족관이라도 두라고 권했다. 그래야 건강하고 성공한다고 했다. 주역에서 말하는 '물'의 의미와는 별개지만, 실제로 요즘 들어 물기가 부족하다는 느낌이 들기는 했다.

내가 말하는 물기란 유머다. 'humor'는 라틴어로 액체와 즙을 뜻하며, 재치라기보다는 기분과 관련된 단어다. 서양에서는 체내에 물기가 적절해야 자신도 재미나게 살고 다른 사람도 웃게 해준다고 믿었나보다. 물기가 적절하다는 것은 물의 양이

많고 적고의 문제가 아니라, 물의 속성이 리듬있게 흐르는지 또는 정체되어 있는지와 관련되어 있다. 몸과 마음에 리듬을 만들어주는 가장 좋은 방법은 춤이라고 생각한다. 마침 오늘 아침 라디오 방송에서 기분을 촉촉하고 싱싱하게 해준다며, 연속 댄스곡을 틀어주었다. 왈츠곡과 디스코곡도 좋았지만, 특히 피아졸라의 탱고는 마치 건조한 스펀지에 물이 스며들 듯 기분이 흠씬 젖어드는 듯했다.

경제가 어려운 때일수록 오히려 댄스는 성황을 이룬다고 한다. 댄스는 음악을 포함해서 동작 자체에도 확실히 기분을 상승시켜주는 요소가 있는 것 같다. 댄스 열풍이 미국 대륙을 거세게 휩쓸고 지나간 때는 1930년대였는데, 이 시기 미국은 경제대공황으로 가장 어려운 때였다. 당시 린디 홉Lindy Hop이라는 격렬한 동작의 사교댄스가 개발되어 도시마다 릴레이로 댄스 경연대회가 열렸다. 이 춤의 하이라이트는 남자가 파트너를 공중으로 띄워 빙그르르 한참을 돌리다가 가랑이 사이로 빠져나오게 하는, 숨이 멎도록 멋진 피날레 장면에 있었다. 폭발과 해소를 동시에 맛보게 했던 춤이었다.

날카롭게 곤두선 일상

"나 춤 배워볼까?" 리듬을 타면 생활이 경쾌해질 것 같아서 한번 진지하게 꺼내본 말이었다. 늘 얼굴을 보고 사는 주위 사람들에게 물어보니, 반응들이 비슷하다. "요즘 사는 게 따분하니?" "본격적으로 중년에 접어드신 게로군요, 축하합니다." 무슨 이유에서인지 춤이라는 단어는 우선은 일탈이라는 의미로 사람들에게 다가오는 모양이다. 그러고 보니 일본의 국민배우, 야쿠쇼 고지가 출연했던 영화 「쉘 위 댄스」가 생각난다. 이 영화 속에서도 린디 홉과 비슷한 사교댄스 경연대회 장면이 나왔었다.

통근 전철을 타고 집으로 돌아가던 40대 초반의 남자는 우연히 차창을 통해 댄스교습소 창가에 서 있는 아름다운 여인을 보게 된다. 호기심에 그곳을 찾아간 그는 얼떨결에 사교댄스를 배우기 시작한다. 주인공 남자도 삶의 리듬을 잃어가는 단계에 있었다. 마음속 물기가 운동을 멈추고 서서히 결집, 응고되는 때가 바로 그 나이대인 것이다.

카스파르 다피트 프리드리히가 그린 「북극해」를 보라. 이것은 빙하를 그린 것으로 시원한 단색조에 날카로운 형상이 매우 산뜻하다. 낭만주의자인 화가는 자연이 지닌 극단적 차가

카스파르 다피트 프리드리히, 「북극해」, 1824

움에서 경외감을 느끼고 그 아름다움을 예찬한다. 일정한 형태
를 가지지 않은 물이 이렇듯 각이 진 모습으로 서 있다는 것도
한없이 경이롭게만 보인다. 하지만 다른 시각에서 바라보면 이
그림은 물이 흐르지 않고 덩어리 상태로 경직되어 있는 모습을
담은 것이기도 하다. 이는 인간의 마음속일 수도 있다. 그곳에
서는 감정의 물결도 치지 않고, 생각의 순환도 이루어지지 않
는다. 그런 상태로는 외부의 충격도 탄력 있게 흡수해내지 못
하고, 새로운 것도 포용할 수 없다.

삶에 촉촉한 리듬을

물이 통 흐르지 않던 주인공 남자의 생활에 변화가 일어난
다. 그는 어느새 춤에 푹 빠져 머릿속이 온통 춤 생각뿐이다.
지하철을 타고 출퇴근할 때도 사무실 의자에 앉아서도, 심지어
는 화장실에서도 스텝을 연습한다. 그의 마음속에 리듬이 출렁
이기 시작했다. 남자는 내면에 잠자고 있던 리듬 하나를 일깨
워낸 것이다. 길을 갈 때에도 그 리듬이 그를 저절로 걷게 해준
다. 그것은 분명 망치로 두드리는 것 같은 반복적이고 둔탁한
소리는 아니다. 결코 지치게 하거나 지루하지 않은, 타면 탈수
록 흥이 나는 그런 리듬이다.

영화의 초반부에서는 중년의 남자가 마치 바람이라도 난 듯 일탈로 내용을 몰고 가지만, 후반부는 다른 곳으로 초점이 옮겨진다. 남자가 찾은 것은 일탈에서 오는 자극이 아니라, 몰입을 통한 기쁨이라는 것. 메마른 잎사귀에 방울방울 촉촉한 이슬이 맺힌 것이다. 영국의 상상화가 리처드 도일Richard Doyle, 1824~83이 그린 「선창 아래 나뭇잎들—가을 저녁의 꿈」의 장면처럼, 남자의 마음속에서도 수많은 이슬 요정들이 나타나 초록빛 햇살 아래 흥겨운 춤을 춘다. 이것은 정체된 물이 아니라, 울렁울렁 생기가 춤추는 물이다.

도일은 어린이 동화책 속에 나오는 상상의 세계를 주로 그렸던 화가다. 그의 그림은 보는 이를 어린 시절로 초대한다. 재미난 일에 몰입하다 해가 저물어 주위가 어둑어둑해진 줄도 모르던 그때가 언제였던가. 어느 날 손에 쥐고 있던 풍선을 하늘로 놓쳐버린 적이 있는데, 그 기억이 생생하다. 아마도 그날을 나는 유년기의 마지막이라 예감하고 있었던 것 같다. 함께 노닐던 요정들은 작별인사도 없이 모두 자기네 나라로 돌아가버렸다.

중년에 접어든 이제는 사는 데 득이 되는 일만 중요해졌다. 주변은 새로운 모험으로 가득 찬 곳이 아니라, 이미 다 알고 있는 일들을 습관처럼 처리해야 하는 시시한 장소가 되고 말았

리처드 도일, 「선창 아래 나뭇잎들—가을 저녁의 꿈」, 1878

다. 물기가 부족하다는 것은 바로 그런 의미일 것이다. 사람들에게는 자기에게만 들리는 리듬이 있다. 내면의 리듬이 울릴 때에는 그것에 가만히 몸과 마음을 맡겨봐야 한다. 그 리듬에 몰두하고 있노라면, 어느새 날아갔던 풍선이 다시 손에 쥐어져 있는 것을 느낄 수 있다. 오래전 떠났던 요정들도 하나둘 모여들어 이렇게 말해줄 것이다. "우리 같이 춤춰요."

하루에 두 번 향수를 뿌리는 일은 다른 사람을 위해서라기보다 나 자신을 위한 의식이다. 아침에 뿌리는 향수는 코를 자극하여 정신이 들게 한다. 오후가 되면 몸에서 에너지가 빠지고 늘어지는 것 같아 다시 한번 뿌린다. 이제는 습관이 되어서 향수를 잊은 날은 마치 카페인이 부족한 사람처럼 결핍감을 느낀다. "이모는 향수를 무슨 커피로 알고 사용하는 것 같아. 향수는 잠에서 깨기 위한 용도가 아니라 부족함을 채우기 위해서 뿌리는 거래." 이렇게 말하며 대학생이 된 조카가 크리스마스 때 향수를 하나 선물해주었다. 향수 이름이 '몽환euphoria'이다.

조카의 말대로 향수 이름들을 보면 사람들이 무언가 결핍된 것을 완전하게 하기 위해 향수를 뿌린다는 것을 짐작할 수 있

다. 강박obsession, 영원eternity, 탈출escape, 모순contradiction, 그리고 몽환. 이 의미심장한 낱말들은 미국 캘빈 클라인의 향수 이름들이다. 현대인들이 무엇에 공감하는지 절묘하게 추출해낸 낱말들이다. 성공에 대한 '강박', 사랑이 '영원'하기를 바라는 마음, 평범한 일상으로부터의 '탈출', 현실과 이상 사이에 놓인 해결하기 어려운 '모순.' 그렇다면 '몽환'이라는 향수는 어떤 의미일까. 나의 일상이 너무나 무미건조해 보이니 쾌락의 환상에 도취되어보라는 뜻일까.

채워지지 않는 허무함

몽환의 향에 어울릴 만한 그림을 하나 골라보았다. 로렌스 알마타데마Lawrence Alma-Tadema, 1836~1912가 그린 「헬리오가발루스의 장미」다. 꽃잎으로 가득한 이 그림은 보기만 해도 장미꽃 향기에 완전히 취해버릴 것만 같다. 알마타데마는 고대 로마의 풍습을 즐겨 그렸던 네덜란드 출신의 화가이고, 그림의 제목에 나오는 헬리오가발루스는 방탕하고 사치스런 유흥을 즐겼던 로마황제의 이름이다. 그림의 중앙에 앉아 장미꽃잎을 흩뿌리고 있는 사람이 바로 헬리오가발루스다. 이 향연에 초대된 사람들은 황제의 명령대로 흐드러지게 쌓인 꽃잎 속에 파묻혀 난

로렌스 알마타데마, 「헬리오가발루스의 장미」, 1888

교 파티를 벌였고, 황제는 그 자극적인 모습을 즐기면서 그들에게 꽃잎 세례를 퍼부었다.

이 그림처럼 꽃잎으로 뒤덮인 방이 생각난다. 눈처럼 하얀 방에 우윳빛 피부를 가진 금발 여인의 나체가 있고, 그 위로 선혈처럼 붉은 장미꽃잎이 환상적으로 흩뿌려진다. 영화 「아메리칸 뷰티」에 나오는 한 장면이다. 꽃잎으로 덮인 방은 색채는 강렬하지만 실제로 꽃향기로 가득 차 있는 곳은 아니다.

아메리칸 뷰티라는 이름의 장미는 우리가 흔히 볼 수 있는 줄장미 잡종인데, 특징은 아무런 향도 나지 않는다는 것이다. 향은 없고, 보기에만 아름다운 이 꽃은 영화 전체를 통해 삶에 있어 향기란 어떤 것인지 암시하는 역할을 한다.

영화의 도입부에서 주인공인 중년의 남자는 가족사진을 물끄러미 들여다보면서 이렇게 말한다. "우린 정말 행복했었지요. 아내와 딸은 내가 엄청난 실패자라고 생각합니다. 사실 그들이 옳습니다. 나는 무엇인가를 잃어버렸습니다. 그런데 그것이 무엇인지 정확하게 알 수 없습니다."

남자는 현재 분명 행복하지 않고, 행복해지는 데 결정적인 어떤 것을 놓쳐버린 상태인데, 도대체 그것이 무엇인지 알지 못한다. 외적으로는 아무것도 모자랄 것 없는 행복한 삶을 누리고 있기 때문이다. 알마타데마의 그림 속 로마황제 역시 모

든 것을 다 누려본, 어느 하나 부족할 것 없는 자다. 그런데도 인생의 참의미를 발견하지 못한 채 쾌락에 의존하고 있다.

영화 「아메리칸 뷰티」의 주인공도 자신의 인생을 되찾기로 결심한 후, 금기된 쾌락들에 자신을 내맡겨본다. 과거에 하지 못한 채 그냥 넘어갔던 일들 때문에 영영 행복을 잃어버렸을 수도 있다고 생각하기 때문이다. 그는 우선 나이와 직위에 어울려서, 또 점잖아 보이기 위해 취향과 상관없이 선택했던 중후한 차를 팔고, 대신 오래전부터 한번 몰아보고 싶었던 낡고 유치한 빨간색 차로 바꾼다. 그리고 인생을 골치 아프게만 하는 직장을 그만두고, 햄버거를 파는 단순한 일을 시작한다. 마리화나를 피워보는가 하면, 금발 미녀에 대해 황홀한 환상을 가져보기도 한다. 물론 그 여자가 딸의 친구라는 것조차 개의치 않고 말이다.

살아 있음 자체가 생의 의미

그러나 이렇게 쾌락에 내맡긴 채 살며 점점 남자가 깨닫게 되는 것은 인생이 무의미해진 이유가 금기된 것들을 못했기 때문이 아니었다는 사실이다. 금발 미녀를 실제로 유혹할 기회가 왔지만 남자는 마치 딸을 대하듯 타이르고 돌려보낸다. 젊은

여자를 안는다고 해서 인생의 덧없음이 한순간에 기쁨으로 전환되는 것이 아님을 알기 때문이다.

영화의 종결 부분에서 남자는 어처구니없는 오해로 죽임을 당하고, 죽어가는 순간 비로소 자신에게 무엇이 진정 의미 있는 것이었는지 돌아보게 된다. 그가 놓쳐버린 것은 스치고 지나갔던 웃음들이었다. 아내가 장난치듯 웃던 모습, 어린 딸이 해맑게 아빠를 향해 웃던 모습들이 파노라마처럼 지나간다. 어리석게도 최후의 순간에서야 그 기억을 떠올릴 수 있었던 그는 얼굴에 깨달음의 미소를 지은 채 죽어간다.

서양에는 생의 헛됨을 주제로 다루는 그림이 많다. 바로크 화가 조르주 드라투르의 「등불 아래 참회하는 막달레나」에서처럼 해골이 나오는 그림이 대표적인 예다. 해골은 '죽음을 기억하라'는 경고다. 여인은 해골을 무릎에 놓고 그 위에 손을 올린 채 타들어가는 등잔불을 바라보고 있다. 죽음에 임박한 자의 마음으로 삶을 들여다보라는 뜻 같다.

한순간 한순간 살아 있다는 것만으로도 더할 나위 없이 충만한 의미가 된다. 생은 유한해서 덧없는 것이 아니라, 삶의 소중함을 모르는 채 엉뚱한 것에서 의미를 찾으려 애쓰기 때문에 덧없는 것이다. 생명은 꽃향기로 가득한 방이다. 눈에 보이는 허울 좋은 아름다움을 좇느라 생명이 뿜어내는 진정한 향기를

조르주 드라투르, 「등불 아래 참회하는 막달레나」, c.1640

느끼지 못하는 것은 아닌지, 향수를 뿌릴 때마다 한번쯤 생각
해볼 일이다.

건강검진 결과를 들으러 병원에 갔다. 알 수 없이 생겨난 물혹들과 여기저기 지적사항이 있었지만 정말로 납득하기 어려운 것은 콜레스테롤 수치가 높다는 통보였다. 어디가 불균형적이라는 진단을 받게 되면 '내가 잘못 살았나' 하고 생각하게 된다. 오늘날과 같이 건강관리에 집착하는 시대에는 건강에 경고음을 울리는 몇몇 수치들이야말로 자신의 태만함과 무절제함을 노출시키는 징표나 마찬가지다.

고대로 거슬러 올라가면 질병은 천벌이나 저주였다. 어느 특정 질병에 특히 잘 걸리는 성격이 있다고 믿던 때도 있었다. 바로 19세기의 서양인들이 그랬다. 이를테면, 폐결핵은 체내의 모든 에너지를 소모시키는 병이기 때문에 감정을 지나치게

소모시키는 사람, 가령 연인을 죽도록 사랑하는 사람이라거나 몸을 쇠진시키며 시를 창작하는 시인이 잘 걸리는 병이라고 분류되었다. 그와는 반대로 암의 경우는 감정을 지나치게 억압하며 사는 사람에게 잘 찾아온다고 믿었다. 억제된 분노 같은 것이 표출되지 못하고 응어리져 있다가 점점 괴물 조직 같은 암덩어리로 자라난다는 것이다.

사실 이런 해석은 질병의 속성에 사람의 성격을 빗댄 것에 불과할 뿐, 신뢰할 만한 근거는 부족하다. 그런데도 병적 증상으로 마치 무슨 별자리 운세를 보듯 섣부르게 사람을 유형화하는 경향은 오늘날까지도 남아 있다. 가령 콜레스테롤 수치가 높다고 하면 으레 닭튀김에 맥주를 배부르도록 마시는 큰 체격의 사람을 떠올린다. 하지만 나는 기름진 식사나 육식을 즐겨하지도 않고 과식도 하지 않는, 차라리 영양부족 유형에 가까운 사람이다.

열정을 다해 지친 육체

인생에서 가장 활동적으로 보내야 할 30대 중반에 나는 마치 감옥에서 사는 것처럼 폐쇄적으로 지냈다. 고질적인 수면부족에 제때에 제대로 된 식사를 하지 않고 책상에서 대충 때

우는 날이 많았다. 그때는 오직 논문을 얼마나 진전시키는가가 생의 관건이었던 것 같다. 녹차를 비롯하여 건강 음료들이 한창 유행하던 때였음에도, 나는 습관대로 낮 졸음을 깨기 위해 독한 자판기 커피만 마셔댔다. 오로지 하나의 목표만 바라보며 그렇게 몇 년을 보냈다.

졸업 후 학위증서와 함께 남겨진 것은 눈 밑에 생긴 그늘과 처음 발견한 검버섯 몇 개, 커피로 인해 착색된 치아, 비타민 결핍과 만성피로, 그리고 완전히 뒤처진 유머감각이었다. 졸업 가운을 입으면서 거울 앞에 섰을 때 깜짝 놀랐다. 초췌하고 아주 피곤해 보이는 한 여인이 그곳에 있는 것이 아닌가. 「생에 지치다」라는 페르디낭 호들러의 그림이 떠올랐다. 긴 의자에 앉은 그림 속 한 노인이 연민의 눈짓으로 내게 자리를 조금 내어주며 앉으라고 말하는 듯했다.

스위스 출신의 상징주의자 호들러는 생로병사라는 주제에 대해 많은 생각을 했던 화가다. 그에게는 36세의 나이에 부모와 다섯 명의 남매를 모두 결핵으로 떠나보낸 아픔이 있었다. 「생에 지치다」에는 긴 의자에 수평으로 다섯 사람이 앉아 있다. 평평하고 반복적이고 좌우 대칭적인 구도는 이들의 삶을 더욱 지루하게 만든다. 사제의 의례용 가운 같은 것을 입은 것으로 보아, 이 사람들은 수행을 하고 있었나 보다. 아니면 생

페르디낭 호들러, 「생에 지치다」, 1892

그 자체가 수행이었을지도. 그리고 마침내 무언가 깨달음을 얻었을지 모르지만, 잔인하게도 세월은 이미 그들의 젊음을 앗아간 지 오래다. 생에 대해 깨닫자마자 죽음이 훌쩍 눈앞에 와버린 것이다.

졸업식 이후 나는 조금이라도 젊을 때, 할 수 있는 한 많은 일을 벌이고 더 건강하고 더 생산적으로 살아야겠다고 결심했다. 우선 아침 일찍 한강변을 달리기 시작했다. 생과일주스도 만들어 먹고, 식단에도 신경 썼다. 강의 사이에 생기는 자투리 시간에는 자료를 찾으러 도서관에 올라갔고, 퇴근길에는 발품을 팔아 새로 열리는 전시회들을 보러 다녔다. 1년 동안 분명 동물성 콜레스테롤과는 관계없는 삶을 살았다. 일부러 건강진단을 한 것은 건강하다는 소리를 듣고 성취감을 느껴보기 위해서였다. 그러나 인과관계로 설명되지 않는 수치에 대해 씁쓸한 배신감만 맛보았다.

머릿속에 신선한 공기를

돌아가는 길에 차에 시동을 거니 '영어 프레젠테이션 쉽게 하기' 디스크가 자동으로 돌아간다. 오늘은 너무 피곤해서 듣고 싶지 않다. 대신 가요를 크게 틀어놓고 따라 불렀다. 그동안

마르크 샤갈, 「산책」, 1917~18

'제대로' 살겠다면서 실제로는 여유 없이 기계처럼 지냈던 모양이다. 웰빙이라는 이름의 교묘한 금욕주의로 인해 알게 모르게 몸도 마음도 스트레스를 받고 있었나보다. 몸을 기계처럼 부리는 대신 아무것도 하지 않고 멍하니 보내는 시간이 절실히 필요한 것 같았다. 머리가 숨을 쉬어야 몸 안에 생산적인 토양이 만들어지고 창조적인 씨앗들이 움터날 테니 말이다.

머리가 숨을 쉬는 가장 좋은 방법은 가벼운 산책이라고 생각한다. 산책은 기분을 유쾌하게 한다. 마르크 샤갈Marc Chagall, 1887~1985의 「산책」에서처럼 좋아하는 사람의 손을 꼭 붙잡고 거니는 것보다 더한 행복이 있을까. 그 어느 것의 무게감도 느껴지지 않는 무중력 상태의 자유로움이 그림 속에 가득하다. 이 그림을 그리던 시절 샤갈은 오래도록 동경해왔던 여인과 결혼하여 충족감에 젖어 있었고, 하늘을 붕 떠다니는 흐뭇한 꿈처럼 하루하루를 보내고 있었다. 화가가 기쁠 때 그린 그림은 세월이 흘렀어도 그 기분 좋음이 보는 이에게까지 전해온다.

건강과 생활습관 사이의 관계뿐 아니라, 세상을 구성하고 있는 많은 일들이 반드시 인과관계로 엮이는 것은 아니다. 만일 원인과 결과가 철저하고 정확하다면, 사람들은 정말로 숨 막히게 기계처럼 살아가야 할지도 모른다. 세상의 인과관계란 느리고 느슨하게 이루어지기에 매력이 있는 것이 아닐까.

내려놓음, 행복한 퇴진

"서류 갖고 빨리 뛰어오시라는데요." 성격 급한 상사의 전화를 전달받고 요기서 조기까지 뛰어가면서 웃음이 났다. 모든 것이 속도의 문제 하나로 귀착하는 세상이다. 퀵배달 서비스, 초고속 인터넷, 초고속 열차 등등. 처음에는 시간을 아끼기 위해 속도에 집중한 것인데, 이제는 속도 그 자체가 중요해져서 조금만 느려도 모두들 참을성을 잃어버린다. 운전을 하다가 앞차가 꾸물대면 화가 치밀고, 할인마트 계산대에서 앞사람의 계산이 더디면 짜증이 난다. 더 빨리 해낼수록 시간은 더 빨리 다른 것들로 채워진다. 사람들은 늘 시간에 쫓기면서도 더 적은 시간을 가지게 되었다. 순환이 빠르게 이루어진다고 잉여 시간이 생기는 것은 결코 아니기 때문이다.

컴퓨터를 닦달하듯 계속 클릭해대면 과부하가 걸려 빠르기는커녕 작동도 잘 되지 않는다. 사람도 간혹 그런다. 귀에서 웅웅 소리가 나면서 머리가 뜨끈뜨끈할 땐, 능력도 안 되면서 세상 돌아가는 속도에 맞춰보겠다고 너무 무리를 하고 있음에 틀림없다. 그럴 땐 사람도 껐다가 다시 켤 수 있으면 좋겠다.

아는 사람 중에 도시생활을 완전히 접고 시골로 내려간 부부가 있다. 왜 시골생활을 택해야만 했는지 정확한 이유는 알 수 없다. 그 두 사람이 숨 고를 새도 없이 계속해서 뛰어가고 있었다는 것, 또 수도 없이 일을 벌여놓고 정신 없이 많은 사람들을 만났다는 것, 그 정도로만 슬며시 짐작할 뿐이다.

돌이켜보면 남자 쪽에서는 속도 부적응으로 인한 멀미 증상이 일찌감치 오기 시작했지만, 뒤처지지 않기 위해 여전히 시간을 좇으며 살 수밖에 없었다. 분명 기억한다. 서울에서 마지막으로 그의 얼굴을 보았을 때 그는 지레 늙어 있었고, 세상 그 무엇도 즐겁지 않다는 듯 피곤한 표정이었다.

빨리 돌아가는 세상에 질문하기

그 가족을 말로 설명하기보다는 그림에서 찾으면 더 쉬울 것 같다. 바로 피에르 퓌비 드샤반Pierre Puvis de Chavannes, 1824~98

피에르 퓌비 드 샤반, 「가난한 낚시꾼」, 1881

이 그린 「가난한 낚시꾼」이다. 퓌비 드샤반은 꿈같은 상상의 세계를 주로 그렸던 프랑스의 상징주의 화가다. 이 그림도 얼핏 보기에는 현실 같지만 생각을 그린 것일 수도 있다. 그림 속의 남자는 가족을 데리고 낚시를 나왔지만 고기를 낚겠다는 적극적인 자세가 아니다. 눈을 감고 무슨 기도라도 하는 걸까.

아내는 아이를 재우고 평화롭게 꽃을 따며 노닐고 있다. 남자 역시 억척스럽게 경쟁하며 사는 일에는 더이상 뛰어들 의지가 없는 것 같다. 욕심을 버리고 체념을 한 듯 보이기도 한다. 그저 자연이 주는 만큼만 받아먹으면서 감사하며 살겠다는 태도로 저렇게 서 있는 것 같다.

어느 해 겨울, 내게도 미약하기는 하지만 멀미 증상이 왔다. 내 인생에서 이 나이라면 이 정도 선까지는 욕심부려 성취했으면 하는 일이 있었고, 마음도 급했었나보다. 머리도 몸도 과부하가 걸려 이상 신호를 보내왔지만, 무시해버렸다. 그러다가 결국 며칠을 앓았다. 아파 누워 있는 동안 어디선가 읽었던 아프리카 부시맨의 말이 떠올랐다. 왜 농사를 짓지 않느냐는 질문에 부시맨은 자랑스럽게 이렇게 말한다. "당장 눈앞에 몽고몽고넛 열매가 이렇게 많은데 왜 또 씨를 뿌려야 하지?"

자연의 속도에 몸을 맡겨라

몸이 회복되고 나서 찾아간 곳은 강원도 영월이었다. 자연 아래 천천히, 만족이 무엇인지 느껴보고 싶어서 고른 장소였다. 굳이 영월까지 찾아간 것은 그 무렵 보았던 영화 「라디오 스타」의 영향이 컸던 것 같다. 한때 록스타였던, 그러나 이제는 거의 기억하는 사람이 없는 한물간 가수가 영월 라디오방송국 디제이가 되어 내려온다. 괴팍하고 이기적인 성격에 좌절밖에 남지 않은 그였지만, 조금씩 마음을 터가면서 주변에 널려 있는 자그마한 행복들을 자기 것으로 주워담을 줄 알게 되는 내용이다. "이젠 당신이 그립지 않죠. 보고 싶은 마음도 없죠" 라는 가사의 테마곡도 좋았다. 이제 그는 정말로 과거의 '당신'을 그리워하지 않게 되었다. 지난날의 명성은 더이상 그에게 아무런 의미를 던져주지 못한다.

사실 이 영화 이전에도 이미 영월은 좌천, 낙향 또는 유배의 장소였다. 특히 탐욕스러운 권력 다툼에 희생된 어린 단종이 유배와 있던 쓸쓸한 곳이기도 하다. 나 역시 유배지에 가서 마음을 비운다는 마음으로 짐도 거의 챙기지 않았다. 날씨는 매서웠고, 50센티미터도 넘는 두꺼운 얼음 밑으로 동강 줄기의 시퍼런 물이 흐르는 게 보였다. 먹을 곳이라고는 황둔 시내에

오거스터스 존, 「빨래하는 날」, c.1915

있는 막국숫집과 찐빵가게 몇 군데가 전부였다. 다른 식당들은 비성수기에는 영업을 하지 않는 것 같았다. 무엇보다 커피 생각이 간절했다. 오래도록 카페인에 길들여진 뇌는 그것 없이는 정신을 차리지 못했다. 쏴아 하고 따뜻한 물이 콸콸 쏟아지는 샤워기도 그리웠다.

가지고 간 옷도 많지 않아서 손빨래를 해야 했다. 영국의 화가 오거스터스 존Augustus John, 1878~1961이 그린 「빨래하는 날」에서처럼. 화가는 가족과 함께 시골을 여기저기 옮겨 다니며 보헤미안처럼 살았고, 틈틈이 아내의 일상을 그림에 담았다. 「빨래하는 날」은 날씨 좋은 낮에 빨래를 해서 널고 있는 아내의 모습을 그린 것이다. 아내는 주홍색 옷과 두건 덕분에 마치 열대 꽃처럼 싱그러워 보인다. 잿빛 기계들이 뿜어내는 후끈하게 달아오른 공기가 아니라, 자연의 원색과 풍요로우면서도 상쾌한 공기가 그림 속에 충만하다. 이런 것이 자연의 속도 속에 사는 삶이로구나.

영월의 차가운 물에 손이 빨개져서 얼얼한 가운데 깨끗해진 빨래를 보니 만족스러웠다. 양손을 번쩍 들어 "빨래 끝" 하고 만세를 불러보았다. 물론 잠시 의심했다. 혹시 이건 경주의 패배자가 부르는 만세가 아닐까 하고. 부시맨처럼 쉽게 만족하고 안주해버리는 것은 현대사회의 기준으로 보면 자신의 패배를

인정하는 것임에 틀림없다. 하지만 어쩌면 그 패배는 이유도 모르는 속도 경쟁에서의 수많은 승리들보다 훨씬 현명하고 행복한 퇴진일지도 모른다.

당신은 자존심 강한
신데렐라

계절이 바뀌어 옷 정리를 하다보니 한숨이 절로 난다. 옷장 안에는 10여 년 전에 산 옷들, 지금은 새 옷의 광채를 완전히 잃어 그 어느 하나도 나를 멋지게 변신시킬 수 없는 옷들로 꽉 들어차 있다. 이 옷 저 옷 꺼내어 거울 앞에서 걸쳐보지만 누더기 신데렐라가 따로 없다. 요정이라도 나타나 별 달린 요술봉으로 이 우중충한 옷들을 모두 새 옷으로 바꿔주면 좋겠다.

이렇게 생각하는 순간 거울 속에서 갑자기 둥둥 하면서 비트가 강한 경쾌한 음악이 울려온다. 모자와 원피스, 스카프와 재킷을 이것저것 갈아 입어보고 자기 생애 최고의 모습으로 명품 매장의 거울 앞에 선 여인이 등장한다. 영화「귀여운 여인」의 한 장면인데, 이 장면을 떠올리면 왠지 기분이 좋다. 쇼핑이

마치 무언가 억압된 것을 분출시켜주기라도 하는 듯 통쾌하고 후련한 느낌을 주기 때문이다.

공주가 된 듯한 환상

쇼핑을 유쾌하게 다룬 그림으로 「벤델백화점의 봄맞이 세일」이라는 미국 여성 화가 플로린 스테트하이머Florine Stettheimer, 1871~1944가 그린 작품이 있다. 구질구질한 누더기 같던 일상의 스트레스를 날려버릴 새 옷을 찾기 위해 그림 속 여자들은 백화점으로 몰려들어 축제 같은 쇼핑 분위기에 흠뻑 도취되어 있다. 새 옷은 이들을 근사한 여자로 변신시켜주고, 그 옷에 어울리는 꿈같은 삶도 잠시나마 약속해준다. 자기 색깔도 없이 흐리멍텅하고 무미건조한 삶을 살아가던 여인들은 이 그림 속에서 마음껏 빨갛고 노랗게 자신을 표현하고 있다. 늘 무시당하던 사람일지라도 쇼핑을 하는 순간만큼은 귀한 고객이 되어 점원으로부터 대우를 받는다.

백화점이라는 곳은, 1852년경 파리에서 '봉 마르셰'라는 백화점이 처음 생겨날 때부터 이미 신분상승의 환상과 맞물려 있었다. 수많은 거울과 유리, 샹들리에, 금박이나 대리석으로 치장된 마치 궁전과도 같은 호화스런 외장과 쇼윈도는 백화점

플로린 스테트하이머, 「벤델백화점의 봄맞이 세일」, 1921

에 들어온 당시 사람들에게 공주가 된 것 같은 행복감을 안겨 주었다.

　백화점이 생기기 이전에는 거리 아케이드에 있는 모자점이나 보석점 또는 의상실에 아무나 편하게 들어가서 마음대로 둘러볼 수가 없었다. 부유층 손님을 상대하기 위해 고급스럽게 잘 차려 입은 점원들은 상점에 들어선 고객의 주머니 수준을 아래위로 훑어보고는 금세 파악했으며, 냉랭한 어조로 "무엇을 찾으십니까, 마담" 하고 물어보기 일쑤였기 때문이다. 그러나 백화점에서는 고객들을 배타적으로 가려내지 않았다. 일단 백화점에 들어오면 누구든 넓고 열린 공간에서 자유롭게 거닐며 무엇이든 걸쳐볼 수 있었던 것이다.

　백화점을 배경으로 하는 에밀 졸라의 소설 『여인들의 행복 백화점』에서도 가난한 고아 소녀가 백화점의 쇼윈도를 보고 성전에 온 듯 감동을 받는 장면이 묘사되어 있다. 시골에서 밤새 야간열차를 타고 처음 파리에 도착한 그녀는 "부드럽고 창백한 햇살 속에서 눈이 부시도록 선명한 색채를 휘광처럼 뿜어내고" 있는 백화점을 보고는 우뚝 멈추어 선다.

　가난한 소녀는 백화점의 점원이 되고, 나중에는 그 백화점 소유주와 결혼하게 된다. 이처럼 졸라의 소설 속에는 백화점이라는 꿈같은 장소와 부유한 배우자를 통한 갑작스런 신분상승

이라는 신데렐라 스토리가 접목되어 있다.

잃지 말아야 할 자존심

인생의 횡재를 꿈꾸는 이에게 신데렐라 이야기처럼 매력적인 것은 없다. 하지만 가만히 따져보면 신데렐라는 단순히 남의 덕에 팔자를 고친 사람만은 아니다. 그녀는 본래 귀족의 딸이었으니 신분상승을 헛되게 꿈꾸었던 여자도 아니었다. 궁전에서 열리는 무도회에 간 것은 왕자를 유혹하기 위해서가 아니라, 초청장을 받은 자신의 권리를 당연히 행사하기 위해서였다. 또한 마부가 끌어주는 마차에, 제대로 된 드레스를 입고 가기를 바랐던 것은 자존심을 지키고 싶었기 때문일 것이다.

영국 라파엘전파의 화가 존 에버렛 밀레이John Everett Millais, 1829~96가 그린 「신데렐라」는 바로 그런 자존심 강한 여인을 보여준다. 그림 속에서 신데렐라는 빗자루를 한 손에 쥐고 맨발에 허름하기 그지없는 모습이다. 고달픈 일상과 만족스럽지 못한 환경에 처해 있지만 그녀의 표정만은 감정적으로 흐트러짐 없이 단호하다. 그녀의 다른 쪽 손에는 공작 깃털이 쥐어져 있다. 공작은 자부심을 상징하는 새로서, 여기에서는 신데렐라가 어떤 사람인지 말해주는 지시물로 쓰이고 있다. 그녀는 어

존 에버렛 밀레이, 「신데렐라」, 1881

떤 시련이 주어진다해도 지레 겁먹거나 야단법석을 떠는 법이 없다. 현실이 아무리 어려워도 스스로 나약해지거나 굴욕스러워지는 것을 용납하지 않으며, 무슨 일이 있어도 자존심만큼은 쉽게 팔아넘기지 않는다.

자존심을 지키며 사는 사람과 마주치면, 비록 그가 지금은 보잘 것 없는 상황에 처해 있어도, 대단한 무언가가 있나보다 하고 생각하게 된다. 내면에서 뿜어져 나오는 기품 덕분이다. 왕자는 신데렐라의 외모에 현혹된 바보가 아니다. 그녀의 범상치 않은 매력을 한눈에 볼 줄 알았던 것이다. 신데렐라는 자신에게 주어진 일을 묵묵히 성실하게 수행하고 스스로 부끄러움 없이 살다보면 언젠가는 인정받고 어디선가는 그 보답을 얻을 것이라고 믿으며 산다. 물론 그런 생각은 신분상승의 꿈만큼이나 비현실적인지도 모른다. 그래서 현실 속의 신데렐라는 언제나 외롭고 상처투성이다. 자존심으로 버티는 일은 아무런 보상도 없는 고독한 싸움으로 끝날 때가 많기 때문이다.

백화점에 있는 옷들은 화려한 미래를 꿈꾸게 하지만 현실을 바꾸어놓지는 않는다. 새 옷을 입었다고 신분이 상승되는 것은 아니니까 말이다. 하지만 가끔 예쁜 새 옷을 입고 나서보라. 사람은 스스로 만족하기 위해서 산다는데, 아무도 봐주지 않으면 어떤가. 기분은 이미 자신감으로 넘쳐나지 않나. 또 아

무도 알아주지 않으면 어떤가. 비굴하게 만드는 세상에서 한 조각의 자존심만큼은 꼭 쥐고 살겠다는 도전 자체가 이미 커다란 의미인 것을⋯⋯.

중독,
탈출과 감금 사이

퇴근 후 돌아오는 늦은 밤길. 갑작스러운 허기는 종종 집 근처 포장마차로 나를 이끈다. 어묵만 먹기에는 섭섭한 생각이 들던 어느 날 따뜻한 정종을 한 잔 시켰다. 다 먹고 일어서며 잔돈을 딱 맞춰 내려 주머니를 부스럭거리는데, 주인아저씨가 잔돈은 그냥 됐다 하신다. 그리고는 "그냥 다 잊어버리세요"라고 덧붙이신다. 잔돈 덜 낸 것 따위는 잊으라는 뜻인 줄 알고 "고맙습니다" 하고는 집으로 향하다 멈칫, 그 말의 의미를 깨달았다. 나이 좀 있어 보이는 여자 혼자 술을 시키니 뭐 안 좋은 일이 있나보다 하고 넘겨짚으신 게다.

그러고 보니 사람들은 무언가 잊고 싶어서 술을 마시는 것 같다. 조금 마시면 조금, 많이 마시면 많이 잊어버린다. 잊을

수 있을 때까지 마시기도 한다. 위장 바닥에 있는 신물까지 다 토해내고 다음날 겨우 기어 나와 맞이한 현실은, 어느새 다시 뛰어들 수 있을 만큼 잊혀져 있다.

가장 쉬운 탈출, 술

술은 그림 속에 자주 등장한다. 평소에 술에 절어 지냈던 예술가가 많았기 때문이기도 하고, 또 예술가들이 모여 세상과 삶을 이야기하던 곳이 주점이었던 탓이기도 하다. 술병의 디자인이 예쁘다는 점도 이유 중 하나일 것이다. 특히 앱솔루트 보드카Absoulte Vodka는 그 '절대적인' 투명함의 매력 때문에 20세기에 화가들의 사랑을 받았다. 19세기 화가들의 그림 속에는 압생트가 자주 등장한다. 에드가르 드가가 그린 「압생트」에는 구부정한 어깨에, 눈의 초점을 잃고 멍하게 탁자 너머 어딘가를 바라보는 한 여자가 나온다. 그녀 옆의 둥근 쟁반 위에 놓인 것이 압생트 술병이다.

1890년대 파리의 거리는 압생트향으로 진동했다. 압생트는 값은 싸지만 알코올 도수가 70도에 달해 취기를 빨리 느끼게 했다. 드가의 그림에서처럼 남녀 노동자들이 하루 일과를 끝내고 몸과 마음을 쉬는 시간이 곧 압생트를 마시는 시간이었

에드가르 드가, 「압생트」, 1876

다. 그러나 점점 압생트에 중독된 사람들이 늘어나고, 심지어는 환각 상태에서 자살을 기도하는 사람이 많아지자 유럽에서는 1910년을 전후하여 압생트의 제조와 판매를 금지시킨다.

압생트는 도취약물처럼 중독성이 강해서 '악마의 술'이라 불렸다. 장기 음용하면 간질과 유사한 발작 증세와 근육마비 증상이 생기며 정신 착란을 일으키기도 한다. 반 고흐가 압생트를 마신 후 자신의 귓불을 잘랐다는 설도 있다. 고흐뿐 아니라, 드가, 마네, 피카소 등 잘 알려진 화가들 다수가 압생트를 즐겨 마셨다.

굳이 압생트가 아니어도 술에는 중독성이 있다. 알코올중독이 어떤 것인지 제대로 보여준 영화가 있었다. 스팅의 노래가 아주 분위기 있게 흘러나왔던 「라스베가스를 떠나며」인데, 니컬러스 케이지가 주연을 맡아 실감나는 연기를 펼쳤다. 술과 중독 그리고 라스베이거스라는 유흥 도시가 지닌 망각과 해방의 상징성이 이 영화를 이끌어간다.

예전에 미국인 친구에게 라스베이거스로 휴가를 떠날 생각이라고 했더니, 즐기라는 인사 대신 "너, 이해해"라는 의외의 대답을 들었던 기억이 난다. 오후에 로스앤젤레스에서 차를 몰고 떠나 감자밭 수십 마일에 다시 옥수수밭 수십 마일을 지치도록 달리다가 컴컴해질 무렵, 갑자기 휘황찬란한 네온 불빛이

정신을 못 차릴 정도로 눈앞에 펼쳐졌다. 그곳이 바로 라스베이거스였다. 네바다주의 날씨는 더워도 끈적거리지 않고, 초저녁 무렵부터는 사막성 바람이 불어오는데, 피부에 닿는 그 바람의 촉감은 한 번도 경험해본 적 없는 유혹적이면서도 싱그러운 느낌이었다.

그곳은 성인을 위한 디즈니랜드 같다. 일상생활의 원칙에서 벗어나 해방감을 만끽하고자 하는 사람들에게 그곳은 분명 현실과 다른 공간이다. 미셀 푸코는 이런 이질적 공간을 '헤테로토피아heterotopia'라고 했다. 의무와 억압, 경쟁과 반복에 지친 사람들이 위안을 받는 낙원이라는 것이다.

잦은 일탈은 일상을 가둔다

라스베이거스에 가는 것이 현실 '탈출'의 의미라면 라스베이거스를 떠난다는 것은 무슨 의미일까. 영화 속에서 주인공 남자는 이렇게 독백한다. "술을 마셔서 아내가 떠났는지, 아내가 떠나고 나서 술을 마시기 시작했는지 기억이 나질 않습니다."

가족도 친구도 모두 떠나고 회사에서도 잘린 후 퇴직금을 몽땅 털어 라스베이거스로 온 그에게 낯선 여자가 다가온다. 그 남자 못지않게 현실이 혐오스러운 창녀다. 둘은 서로 연민을

도로시어 태닝, 「생일」, 1942

가지지만 사랑을 시작할 수가 없다. "당신을 사랑해요. 하지만 난 내 죽은 영혼에 삶을 불어넣으려고 이곳에 온 게 아니에요." 그는 술에 의존해서 연명해야 하는 삶을 술로 마감하러 온 것이었고, 여자는 그런 그에게 술을 끊으라고 말할 수가 없다.

중독성 있는 것들에는 공통점이 있다. 탈출에서 시작해서 감금으로 끝난다는 것이다. 무언가에 중독되면 그것에서 빠져나가려고 발버둥치지만, 같은 자리를 맴돌 뿐이다. 미국의 초현실주의 여성 화가 도로시어 태닝Dorothea Tanning, 1910~2012의 「생일」이라는 작품이 그런 느낌을 준다. 정신없이 문을 열고 나와보지만 그 문은 밖으로 향하지 않는다. 출구 없는 문은 겹겹이 계속 이어진다. 여자의 표정에 불안함이 서려 있다. 생일 파티에 늦었는지 쫓기듯 걸쳐 입은 드레스는 미처 단추를 채우지도 못했는데, 이상한 뿌리 같은 것이 점점 자라나 몸을 뒤덮으려 한다. 지옥에서 불쑥 튀어나온 것 같은 불길한 동물도 발 앞에 보인다. 악몽일 거라고 믿어보지만 가위에 눌린 듯 깨지 않는다.

중독은 이렇듯 자신을 가두는 것이다. 현실을 망각할 수 있어 좋았던 한나절의 꿈은 점점 깨어날 수 없는 악몽으로 변하여 스스로를 가두고 만다. 잊고 싶은 건 현실이었는데, 정작 잃어버린 것은 나 자신인 것이다. 라스베이거스에 가는 것은

좋지만 올 때는 잃은 것이 없나 살펴봐야 한다. 되찾을 수는 없겠지만 적어도 새로 시작할 수는 있다. 삶을 포기하지만 않는다면.

유한한 삶의 매력

부여에 갔다가 운 좋게도 궁남지에 수련이 가득 핀 모습을 본 적이 있다. 꽃 하나하나가 정세에 물들지 않은 선비처럼, 기품 있는 여인처럼 맑고 고고했다. 탁한 물에서 이렇게 맑은 꽃을 피우다니 그 높은 덕망의 경지를 존경하지 않을 수 없었다. 하지만 곧 꽃의 공덕이 꽃 자체에 있지 않다는 것을 알게 되었다. 꽃의 고결함을 지켜주기 위해서 뿌리와 줄기 그리고 잎들이 말 없이 더러움을 감당하고 있었다. 물에서 양분을 뽑아 깨끗한 것만 걸러내어 꽃으로 공급해주느라 그것들은 어쩌면 찌꺼기만 먹었는지도 모르는 일이었다. 이렇듯 다른 부분들을 모두 희생시키더라도 꽃만큼은 최고로 정결하고 향기로워야 할 만큼, 식물에게 꽃은 최상의 가치이자 존재 이유임에 틀림없다.

시간 앞에 선 우리의 삶은 무력하다

그렇게 인내하며 피워낸 꽃이건만 꽃은 허무하게도 금방 시들어버린다. 그런 이유로 꽃은 줄곧 인생무상을 의미해왔다. "헛되고 헛되며 모든 것이 헛되도다. 해 아래 모든 수고가 자기에게 무엇이 유익한고." 성서 중 「전도서」의 일부분이다. '해는 높이 떴다가도 원래 자리로 돌아가고, 바람은 그토록 약삭빠르게 불다가도 결국에는 불던 곳으로 돌아가며, 강물은 철철 넘쳐 바다로 흐를지라도 바다를 다 채우지는 못한다'고 「전도서」는 전한다. 인간이 제아무리 파란만장한 삶을 펼쳐본다 한들 세상은 새로울 것이 없고 세대는 그저 반복될 뿐이라는 것이다. 꽃 역시 아무리 어렵게 봉오리를 터뜨렸어도 곧 사라질 운명이기에 그 노력이 다 소용없는 듯 느껴진다.

17세기 네덜란드의 화가 빌럼 판알스트Willem van Aelst, 1627~c.83가 그린 「꽃 작품」을 소개한다. 꽃으로 유명한 나라답게 네덜란드에는 꽃을 그린 화가들이 많다. 꽃 그림은 주로 허무함과 관련된 상징물들과 함께 그려지곤 했다. 「꽃 작품」에서는 바로크 스타일의 검은 바탕 위로 조명을 받은 듯 선명한 색채의 꽃들이 두드러져 보인다. 꽃의 전성기임을 말해주듯 나비들이 앉았다. 그런데 그림 안에 어떤 결정적인 의미를 지닌 물건이 우

빌럼 판알스트, 「꽃 작품」, 1663

연을 가장한 채 슬그머니 놓여 있다. 오른쪽에 있는 포켓용 시계다. 시계는 시간의 흐름과 관련이 있다. 여기서는 '이 아름다운 꽃들이 시간의 흐름에 얼마나 견딜 수 있을까' 하는 안타까운 마음을 전하기 위해 그려진 것이다. 아름다움이란 시간 앞에 얼마나 무력한가.

생의 유한함에 대해 이야기하는 「전도서」는 성서 중 가장 조심스럽게 읽어야 하는 글로 알려져 있다. 자칫 생을 비관하는 염세주의라든가 무기력을 정당화하는 글로 해석될 우려가 있기 때문이다. 유한하다는 이유만으로 생이 헛되다고 할 수는 없다. 허무함이라는 단어는 꽃처럼 찬란해본 적이 있는 생에 대해서만 쓸 수 있다. 단 한 번도 피워보지 못한 생을 살았던 이가 삶이 허무하다 말할 수는 없다.

지더라도 피어나야 꽃이다

꽃에 얽힌 전설이나 신화를 보면 식물이 꽃을 피우기까지 얼마나 공을 들이며 기다리는지 짐작할 수 있다. 영국 왕립아카데미의 원장을 지냈던 프레더릭 레이턴Frederic Leighton, 1830~96이 꽃과 관련된 그리스신화를 소재로 그린 그림이 있다. 작품의 중앙에서 온몸을 활짝 열어 하늘을 향하고 있는 여인이 바

프레더릭 레이턴, 「클뤼티에」, 1895~96

로 그림의 제목이기도 한 클뤼티에이다. 물의 요정인 클뤼티에에는 태양신 아폴로를 짝사랑하여 늘 태양이 수면 위로 떴다가, 그 너머로 사라질 때까지 이렇게 고개를 뒤로 젖힌 자세로 꼼짝하지 않고 태양을 바라보았다. 하지만 그녀의 몸은 물을 증발시키는 태양빛을 견디기 어려웠다. 특히 태양이 하늘에 떠 있는 동안 물 밖으로 나오면 수분이 모두 말라버려 생명이 위험할 정도였다.

클뤼티에의 유일한 소원은 아폴로가 단 한 번만이라도 자신에게 눈길을 주는 것이었다. 그러나 그 소원이 이루어지기도 전에 그녀는 양팔을 벌리고 얼굴은 위로 향한 채 말라죽고 말았다. 그녀의 몸은 수증기처럼 하늘로 흩어져 올라갔고, 죽은 자리에는 해바라기가 피어났다고 한다. 언뜻 듣기에 사랑을 얻지 못한 슬픈 짝사랑의 이야기로 들리지만, 짝사랑 정도에서 끝나는 이야기는 결코 아니다. 이는 한 식물이 자신의 존재를 세상에 알리고자 고통과 외로움을 참고 견뎌냈으며, 장하게도 마침내 꽃으로 피워낸 기적의 이야기인 것이다.

이번에는 꽃의 전설이 아니라 실제로 꽃이 된 개 이야기를 해볼까 한다. 세 마리의 개를 키우는 어느 시골집이 텔레비전에 나왔다. 개 이름은 각각 백구, 진순이, 노랑이이다. 백구와 진순이는 혈통 있는 순종답게 양지 바른 앞마당에 터를 잡고

있다. 아무도 드나들지 않는 집 뒤쪽으로 가보니 노랑이가 산다. 노랑이는 백구나 진순이와는 달리 조상을 알 수 없는 못생긴 잡종견이다. 대문을 들어섰을 때 노랑이는 눈에 띄지도 않는다. 게다가 허드레 잡동사니만 잔뜩 쌓아놓은 음지라 굳이 거기까지 들러보는 사람도 없는 것 같다. 주인 할아버지도 하루 한두 번 밥만 부어주고 간다고 한다.

노랑이는 외로움을 이겨내기 위해 무언가 해야만 했다. 구석에 버려져서 뒤집어져 있는 손수레 바퀴를 발로 굴려보기 시작했다. 매일매일 굴리다보니 마치 곡예사가 묘기를 부리듯 능숙하게 네 발로 뛰면서 바퀴를 돌릴 수 있게 되었다. 노랑이의 짧은 네 다리는 근육이 불거져 올라와서 말의 다리처럼 단단해졌다. 간혹 바퀴 사이에 끼어 다친 흔적이 다리 여기저기에 남아 있기도 했다. 무심하던 주인은 노랑이의 재주가 자랑스러워서 마을 사람들을 데리고 와서 구경시켰다. 주인집의 이름도 어느덧 '노랑이네 집'으로 불리고 있었다.

해가 들지 않는 노랑이의 집은 이제 사람들이 모여드는 중심이 되었다. 노랑이는 자신의 존재를 세상에 알린 것이다. 그 시린 외로움을 이겨내고 노랑이도 마침내 꽃을 피워냈다. 존재감을 느껴보기 위해 시작한 일이 주변에 처박혀 있던 자신을 세상 밖으로 꺼내놓은 셈이다. 꽃이 되는 일이란 그런 것이다.

세상의 중심에 스스로를 세우는 일이다. 그리고 한번이라도 꽃을 피운 생은, 그 꽃이 사라진다 해도 영원히 꽃이다.

행복의 모습

영국의 유미주의 화가 에드워드 번존스Edward Burne-Jones, 1833~98
가 그린 「밤」은 방황하는 어느 영혼을 보여주는 것 같다. 전체
적으로 검푸르게 밤의 장막으로 덧씌워진 화면 저 멀리 수평선
너머로 해안선과 산이 흐릿하게 보인다. 그림 속 여인은 몽유
병 환자처럼 두 손을 앞으로 내민 채 외로이 허공 속을 떠다닌
다. 두 발을 땅에 붙이지 못하는 것을 보니 그녀는 몽상가인 모
양이다.

　아직도 세상에 옳고 그름이 있다고 믿으며, 아직도 자존심
이 실리보다 앞서고, 아직도 주류에 있는 사람들이 사는 방식
을 따라가지 못하고 주변을 빙빙 맴돌고 있나보다. 언제까지나
이렇게 헤매고만 살 것인가. 인간은 노력하는 한 방황한다고

에드워드 번존스, 「밤」, 1870

위대한 괴테는 말하지만, 이제는 정말 땅에 발을 딛고 싶다. 아니 땅만 보고 걸어가도 행복할 수 있으면 좋겠다.

인간에게는 '행복을 추구할' 권리가 있다고 한다. '행복할 권리'라고 말하면 더 좋으련만, 책임을 피하듯 '추구'라는 단어를 슬며시 끼워넣은 법 문구의 현명함에 대해서 누군가 지적했었다. 행복은 쉽게 만날 수 없기에, 만난다 해도 너무 짧고 오래 붙잡아둘 수 없기에, 평생을 두고 좇아야 하는 그 무엇인지도 모르겠다.

생각해보면 순간순간 행복과 마주쳤던 기억들이 있다. 그중 하나는 학문에 갓 입문한 초심자 시절, 파리 루브르박물관에서 처음으로 「사모트라케의 니케」상을 보았을 때였다. '그리스 헬레니즘 시기에 제작된 승리의 여신상.' 단순히 작품에 눈도장을 찍는다는 개념이 아니었다. 샅샅이 미술관을 돌아다닌 후 다리가 아파서 잠시 계단에 주저앉아 쉬고 있는데, 긴 복도 끝으로 휘광을 두른 듯 우러러보게 되는 석상 하나가 눈에 들어왔다.

다가가보았다. 니케 여신이 뱃머리에 서서 순풍을 맞고 있었다. 승리하고 돌아오는 오디세우스의 배위에 당당히 선 그녀의 모습이 석상 위로 교차하듯 스치고 지나갔다. 얇은 옷자락의 섬세한 주름들이 바람에 날리고 있었다. 돌이라고는 믿어지지 않을 만큼 정교하게 표현된 여신의 옷자락은 몸에 착 들

「사모트라케의 니케」, B.C. 200~190

러붙어 배와 허벅지를 드러냈다. 둔탁한 재료를 가지고 솜처럼 부드러운 날개의 깃털을 표현해낼 수 있다는 것도 기막힌 역설이었다. '승리의 여신이 나를 부를 줄이야!' 그날 도록에 써놓은 메모를 보니 뭉클한 감동이 일었다. 꼭 다시 한번 루브르에 가보고 싶어졌다.

파랑새를 찾는 마음으로 파리행 비행기에 올랐다. 덕분에 통장 잔고가 8만원 남았다. 모아둔 것도 없는 주제에 이렇게 화려한 도시에 날아오다니 언제 철이 들려는지 모르겠다. 한 해의 마지막 날이었고, 파리의 거리는 웅성웅성한 분위기였다. 사람들이 침낭과 담요, 그리고 샴페인 한 병썩을 들고 모여들었다. 에펠탑 앞에 모여 밤새 불꽃놀이 구경을 하면서 새해를 맞을 계획이었나보다.

시차 적응이 안 돼 잠은 안 오고, 누워 있기 답답해서 새해의 동이 트자마자 밖으로 나갔다. 거리의 청소부가 쉬는 날이어서 그런지 길은 개 배설물로 발 디딜 틈이 없었다. 결국 '끈적' 하면서 밟고 말았다. 좀더 걷다보니 길 곳곳에서 비둘기 떼들이 열심히 모이를 쪼아대고 있었다. 가까이 갔다가 못 볼 것을 봤다. 어제 밤새 흥에 겨워 샴페인을 터뜨리던 사람들이 새벽녘에 곳곳에 토를 해놓았고, 비둘기들이 먹고 있는 것은 바로 그것이었다.

이번에는 사람과 마주쳤는데, 언뜻 본 얼굴이 귀신같아 소스라치게 놀랐다. 다시 보니 화장이 번져 판다처럼 눈 주변이 꺼멓게 번져 있는 상태였다. 엊저녁 파티 때 짙은 화장을 하고 놀다가 그냥 잠든 모양이었다. 개똥에, 비둘기에, 번진 화장으로 엉망이 된 여자의 얼굴까지, 파리의 새해 첫날 아침은 그다지 상쾌하지 못했다. 불꽃처럼 화려했던 어젯밤과는 완전히 다른 이미지였다.

다음날에는 드디어 루브르박물관에 가서 줄을 섰다. 베스트셀러인 『다 빈치 코드』의 배경이 되는 바람에 그해 루브르는 기존의 관광객에 책 마니아까지 겹쳐 웬만한 각오 없이는 들어가기 어려웠다. 하지만 행복을 다시 만나야 한다는 절박한 마음으로 나는 기다리고 기다려서 마침내 입장했다. 그리고 몰려있는 사람들 사이를 비집고 가까스로 예전에 그토록 감격했던 그 석상 앞에 서보았다. 여전히 아름다웠다. 하지만 마치 지나간 사랑과 해후한 듯 그 수려한 선은 이미 저만큼 무뎌져 있었다. 못 본 지 불과 10여 년이 흘렀을 뿐이고, 그동안 돌이 닳았을 리는 만무했다. 무뎌진 것은 작품이 아니라 보는 이의 마음이었던 것이다.

'이제 어디 가서 뭘 찾아야 하지?' 그때 눈에 들어온 것은 지폐 한 장이었다. 새해 첫날 개똥을 밟았던 게 운이 되어 돌아왔

는지, 20유로짜리 한 장을 주웠다. 지하철역 안을 걸어가고 있
는데 연주하는 소리가 들렸다. 수염이 덥수룩하고 머리도 길게
늘어뜨린 지하철 연주가 한 사람이 징같이 생긴 것을 크기별로
여러 개 가져다놓고 손으로 두드리고 있었다.

울림이 좋은 그 징들은 제각각 다른 음을 냈고, 두 개씩 두
드리면 멋진 화음이 되었다. 주운 돈은 빨리 써버려야 하는 법,
20유로를 그에게 주면서 연주를 부탁했다. 세상 이치에 훤한
듯 닳고 닳은 이 늙은 연주자는 내가 여태 무엇을 찾아 헤매었
는지 모든 걸 꿰뚫어보는 듯 묘한 미소를 지었다.

낡고 칙칙한 지하철역에서 이름도 모르는 아마추어가 연주
하는 흔해 빠진 「장밋빛 인생」에 이유를 알 수 없이 심금이 울
리더니 눈물까지 나려고 했다. 감동은 이런 곳에도 숨어 있구
나. 행복은 언제나 의외의 순간 예기치 못한 곳에서 기지개를
펴며 모습을 드러내는가보다.

하지만 이제는 안다. 10년 후 물어물어 다시 이 연주자를 찾
아간다 한들 지금과 똑같은 감동을 받지 못하리라는 것을. 행
복은 하나의 모습을 가지고 있는 것이 아니라 매번 색깔이 달
라지는 카멜레온이기 때문이다. 그것은 추구하고 마침내 성취
하는 어떤 것이 아니라, 끊임없이 발견하고 매순간 경험하는
그 무엇이니까.

Lost & Found

당신이 잃어버린 마음들과
되찾은 마음들

사랑

버네사 벨, 「욕조」,
캔버스에 유채, 180.3×164.4cm, 1917,
런던, 테이트갤러리

존 슬론, 「일요일, 머리를 말리는 여자들」,
캔버스에 유채, 65×80cm, 1912,
매사추세츠, 애디슨미국미술갤러리

라우리츠 링, 「창밖을 보는 소녀」,
캔버스에 유채, 33×29cm, 1885,
오슬로, 국립미술관

르네 마그리트, 「인간의 조건 I」,
캔버스에 유채, 100×81cm, 1933,
워싱턴, 내셔널갤러리

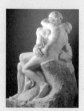

오귀스트 로댕, 「입맞춤」,
대리석, 182.9×112×112cm, 1886~98,
파리, 로댕미술관

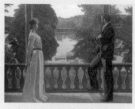

리카르드 베리, 「북유럽의 여름 저녁」,
캔버스에 유채, 170×233.5cm, 1899~1900,
스웨덴, 예테보리미술관

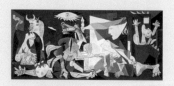

파블로 피카소, 「게르니카」,
캔버스에 유채, 350×780cm, 1937,
마드리드, 레이나소피아미술관

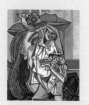

파블로 피카소, 「우는 여인」,
캔버스에 유채, 60×49cm, 1937,
런던, 테이트갤러리

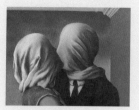

르네 마그리트, 「연인」,
캔버스에 유채, 54×73.4cm, 1928,
뉴욕, 현대미술관

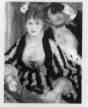

피에르 오귀스트 르누아르, 「특석」,
캔버스에 유채, 80×63.5cm, 1874,
런던, 코톨드갤러리

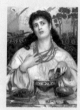

프레더릭 샌디스, 「메데이아」,
목판에 유채, 62.2×46.3cm, 1866~68,
버밍엄, 시립미술관

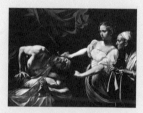

카라바조, 「홀로페르네스의 목을 치는 유디트」,
캔버스에 유채, 143×194cm, 1598~99,
로마, 국립고미술박물관

빈센트 반 고흐, 「슬픔」,
종이에 연필과 흑색 분필, 44.5×27cm, 1882,
월솔미술관

피에르 오귀스트 르누아르,
「물랭 드 라 갈레트에서의 춤」, 캔버스에 유채,
130.7×175.3cm, 1876, 파리, 오르세미술관

귀스타브 쿠르베, 「아름다운 아일랜드 소녀」,
캔버스에 유채, 54×65cm, 1865~66,
스톡홀름, 국립미술관

프리다 칼로, 「짧은 머리의 자화상」,
캔버스에 유채, 40×27cm, 1940,
뉴욕, 현대미술관

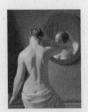

C. W. 에커스베르, 「거울 앞에 선 여자 모델」,
캔버스에 유채, 33.5×26cm, 1841,
코펜하겐, 히르슈슈프룽컬렉션

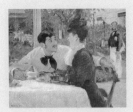

에두아르 마네, 「라튀유 씨의 레스토랑에서」,
캔버스에 유채, 93×112cm, 1879,
투르네미술관

오스카 코코슈카, 「바람의 신부」,
캔버스에 유채, 178×215cm, 1914,
바젤미술관

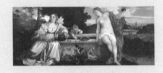

베첼리오 티치아노, 「천상의 사랑과 세속의 사랑」,
캔버스에 유채, 118×275cm, 1515년경,
로마, 보르게세미술관

장 시메옹 샤르댕, 「뷔페」,
캔버스에 유채, 194×129cm, 1728,
파리, 루브르박물관

에드윈 랜드시어, 「늙은 양치기의 상주」,
목판에 유채, 45.8×61cm, 1837,
런던, 빅토리아앤드앨버트박물관

관
계

프랭크 딕시, 「고백」,
캔버스에 유채, 114.2×159.9cm, 1896,
개인소장

렘브란트, 「돌아온 탕아」,
캔버스에 유채, 260×202cm, 1665,
상트페테르부르크, 예르미타시미술관

귀스타브 카유보트, 「창가의 남자」,
캔버스에 유채, 117.3×82.8cm, 1876,
개인소장

카스파르 다피트 프리드리히,
「안개 바다 위의 방랑자」, 캔버스에 유채,
94.8×74.8cm, 1818, 함부르크미술관

페르디낭 호들러, 「착한 사마리아인」,
캔버스에 유채, 44×50cm, 1883,
취리히미술관

월터 랭글리, 「저녁이 가면 아침이 오지만,
가슴은 무너지는구나」, 캔버스에 유채,
64×88cm, 1894, 버밍엄, 시립미술관

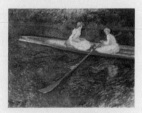

클로드 모네, 「분홍색 보트」,
캔버스에 유채, 135.3×176.5cm, 1890,
일본, 하코네폴라뮤지엄아트

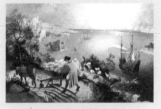

피터르 브뤼헐, 「이카로스의 추락」,
목판에 유채, 73.5×112cm, 1558년경,
브뤼셀, 왕립미술관

귀스타브 모로, 「오르페우스」,
캔버스에 유채, 154×99.5cm, 1866,
오르세미술관

레메디오스 바로, 「환생」,
메소나이트에 유채, 81×47cm, 1960,
개인소장

에드바르드 뭉크, 「질투」,
캔버스에 유채, 89×82.5cm, 1907,
오슬로, 뭉크미술관

조지 벨로, 「뎀지와 퍼포」,
캔버스에 유채, 129.5×160.7cm, 1924,
뉴욕, 휘트니미술관

앙드레 마송, 「그라디바」,
캔버스에 유채, 97×130cm, 1939,
개인소장

한스 아르프, 「우연의 법칙으로 배열한
사각형들의 콜라주」, 색종이 콜라주,
48.5×34.5cm, 1916~17, 뉴욕, 현대미술관

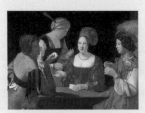

조르주 드라투르, 「속임수」,
캔버스에 유채, 106×146cm, 1635년경,
파리, 루브르박물관

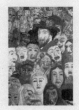

제임스 앙소르, 「가면에 둘러싸인 앙소르」,
캔버스에 유채, 120×80cm, 1899,
개인소장

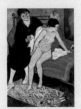

쉬잔 발라동, 「버려진 인형」,
캔버스에 유채, 129×81cm, 1921,
워싱턴, 내셔널여성미술관

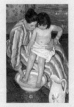

메리 커샛, 「목욕」,
캔버스에 유채, 100.3×66cm, 1891,
시카고, 아트인스티튜트

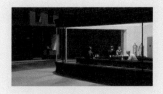

에드워드 호퍼, 「나이트호크」,
캔버스에 유채, 76×143cm, 1942,
시카고, 아트인스티튜트

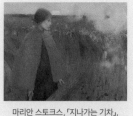

마리안 스토크스, 「지나가는 기차」,
캔버스에 유채, 61×76.2cm, 1890,
개인소장

에두아르 마네, 「넝마주이」,
캔버스에 유채, 195×130cm, 1869,
로스앤젤레스, 노튼사이먼미술관

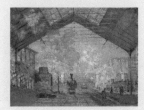

클로드 모네, 「생라자르역, 기차 도착」,
캔버스에 유채, 82×101cm, 1877,
하버드 대학교 포그미술관

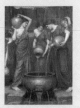

존 워터하우스, 「다나이드」,
캔버스에 유채, 154.3×111.1cm, 1904,
뉴욕, 크리스티

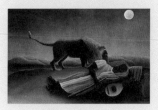

앙리 루소, 「잠든 집시」,
캔버스에 유채, 127×198cm, 1897,
뉴욕, 현대미술관

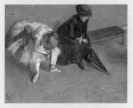

에드가르 드가, 「기다림」,
종이에 파스텔, 48.2×61cm, 1882년경,
로스앤젤레스, 말리부폴게티미술관

조지 클라우센, 「들판의 작은 꽃」,
캔버스에 유채, 41.3×56.5cm, 1893,
개인소장

자
아

카스파르 다피트 프리드리히, 「북극해」,
캔버스에 유채, 97.7×128.2cm, 1824,
함부르크미술관

리처드 도일,
「선창 아래 나뭇잎들―가을 저녁의 꿈」,
종이에 수채, 50×77.5cm, 1878, 영국박물관

로렌스 알마타데마, 「헬리오가발루스의 장미」,
캔버스에 유채, 132.1×213.7cm, 1888,
개인소장

조르주 드라투르, 「등불 아래 참회 하는 막달레나」,
캔버스에 유채, 128×94cm, 1640년경,
파리, 루브르박물관

페르디낭 호들러, 「생에 지치다」,
캔버스에 유채, 149.7×294cm, 1892,
뮌헨, 노이에피나코테크

마르크 샤갈, 「산책」,
마분지에 유채, 170×183.5cm, 1917~18,
상트페테르부르크, 예르미타시미술관

피에르 퓌비 드샤반, 「가난한 낚시꾼」,
캔버스에 유채, 156×193cm, 1881,
파리, 오르세미술관

오거스터스 존, 「빨래하는 날」,
목판에 유채, 406×302cm, 1915년경,
런던, 테이트갤러리

플로린 스테트하이머, 「벤델백화점의 봄맞이 세일」,
캔버스에 유채, 125×100cm, 1921,
필라델피아미술관

존 에버렛 밀레이, 「신데렐라」,
캔버스에 유채, 125×88.9cm, 1881,
앤드류 로이드 웨버 소장품

에드가르 드가, 「압생트」,
캔버스에 유채, 92×68cm, 1876,
파리, 오르세미술관

도로시어 태닝, 「생일」,
캔버스에 유채, 102.2×64.8cm, 1942,
필라델피아미술관

빌럼 판알스트, 「꽃 작품」,
캔버스에 유채, 62.5×49cm, 1663,
헤이그, 마우리초이스왕립미술관

프레더릭 레이턴, 「클뤼티에」,
캔버스에 유채, 156×137cm, 1895~96,
개인소장

에드워드 번존스, 「밤」,
캔버스에 수채, 79×56cm, 1870,
개인소장

「사모트라케의 니케」,
대리석, 높이 240cm, 기원전 200~190년경,
파리, 루브르박물관

그림에, 마음을 놓다

다정하게 안아주는 심리치유에세이

ⓒ이주은, 2008, 2018

2판 1쇄 2018년 12월 1일
2판 2쇄 2023년 5월 7일

지은이 이주은
펴낸이 김소영
책임편집 임윤정
디자인 이보람
마케팅 정민호 박치우 한민아 이민경 박진희 정경주 정유선 김수인
제작처 한영문화사(인쇄) 경일제책사(제본)

펴낸곳 (주)아트북스
출판등록 2001년 5월 18일 제406-2003-057호
주소 10881 경기도 파주시 회동길 210
대표전화 031-955-8888
문의전화 031-955-7977(편집부) 031-955-2689(마케팅)
팩스 031-955-8855
전자우편 artbooks21@naver.com
인스타그램 @artbooks.pub
트위터 @artbooks21

ISBN 978-89-6196-343-5 03600